SUPERHÉROES
Cómic, cine y TV

1ª edición 1995
2ª Edición 2004
3ª Edición 2016

© ADOLFO PÉREZ AGUSTÍ
edicionesmasters@gmail.com

Nota:
Las fotografías de este libro, que pertenecen a sus respectivas productoras y forman parte de su material publicitario, se han incorporado como un apoyo imprescindible al texto.

ÍNDICE

SUPERMAN
SUPERBOY
LOIS Y CLARK
SMALLVILLE
EL GRAN HÉROE AMERICANO
CAPITÁN MARVEL
SUPERGIRL
BATMAN
GOTHAN
CATWOMAN
ROBOCOP
FLASH GORDON
BUCK ROGERS
SPIDERMAN
POWER RANGERS
FLASH
HULK
LOS CUATRO FANTÁSTICOS
LA SOMBRA
CAPITÁN AMÉRICA
DAREDEVIL
STEEL
SPAWN
X-MEN
GHOST RIDER
IRON MAN
THOR
ANT-MAN
HANCOCK

GUARDIANES DE LA GALAXIA
WATCHMEN
LINTERNA VERDE
ESCUADRON SUICIDA
WONDER WOMAN
LIGA DE LA JUSTICIA
EL CUERVO
MASTERS DEL UNIVERSO AQUAMAN
SHAZAM
LA MÁSCARA
TORTUGAS NINJA
LARA CROFT
ELECTRA
ROCKETEER
LA LIGA DE LOS HOMBRES EXTRAORDINARIOS
HELLBOY
AEON FLUX
V DE VENDETTA

SUPERHÉROES
CÓMIC, CINE Y TV

© Adolfo Pérez Agustí (2016)

Son casi humanos, se mezclan con los humanos, les aman y también les matan; respetan nuestran reglas, pero imponen su ley. Poderosos, diferentes entre sí, encantadores con frecuencia y hasta capaces de sentir ternura y pasión por los débiles mortales, nos parecen tan inaccesibles como los mitológicos dioses del Olimpo.
En ocasiones tienen enemigos tan poderosos como ellos, o casi, aunque finalmente los aficionados saben que terminarán venciendo pues, de no ser así, no podrán volver a disfrutar de sus aventuras. Y en la siguiente escena allí están de nuevo, casi sin despeinarse, con su traje sabe dios quién lo ha podido diseñar y elaborar, pero indudablemente no pasan desapercibidos con esa indumentaria.

Productos de la fértil imaginación de los escritores más audaces, infantiles y quizá tan soñadores que desearían no despertarse con tanta frecuencia de sus sueños, los superhéroes han sido creados -aunque nadie sabe la razón-, por personas mayores, nunca por niños o adolescentes, quizá, o con seguridad, porque el mundo cotidiano es demasiado aburrido. El problema es que no tenemos ninguna posibilidad de imitarles y eso que hay miles de trajes disponibles en todo el mundo, algunos no precisamente en tiendas de juguetes.
Reconozcámoslo: nuestra mayor frustación es no poder tocarlos, ni estar juntos a ellos y mucho menos que nos ayuden contra los malhechores que están cerca de nosotros. En el cine y la TV todo es muy fácil, y siempre les vemos ayudando a alguna bella dama, a una ancianita desvalida y hasta a los gatos, que esa es otra, pues ciertamente parece que tienen cierta afición a protegerlos.

Así que una vez que salimos del cine, ponemos un póster en nuestro dormitorio, compramos figuras que representan con bastante desacierto lo que acabamos de ver, y durante una noche al menos, en nuestro sueño, nos movemos con nuestro colorido traje en busca de

algún problema que resolver. Con el tiempo permanecen en nuestro recuerdo, constituyendo muchas veces una guía para encauzar nuestras vidas. Y como no están sujetos a las mismas leyes naturales del envejecimiento, ahí les tenemos año tras año, tan eficaces como siempre, acompañándonos toda la vida, justo hasta que alguien nos recluya en un asilo. Afortunadamente, el tiempo no existe para ellos y esto hace que, en cierto modo, nos creamos que tampoco para nosotros.

Este libro quiere rendir un homenaje de admiración a todos aquellos dibujantes, guionistas, directores y actores (también el homenaje va para ellas) que han sido capaces de hacernos soñar con estos superhéroes. La mayoría de ellos fueron plasmados tanto en el cómic como en el cine, contribuyendo así entre todos a hacernos creer que la vida puede ser mucho más hermosa si admitimos que es sólo un sueño –decía Calderón.

SUPERMAN

Este personaje se diseñó en Nueva York en 1933, y fue todo un acontecimiento para los jóvenes norteamericanos. Con una historia de Jerry Siegel y dibujado por Joe Shuster, ambos habían decidido crear lo que denominaron como "un profesional evolucionado", algo así como un justiciero muy poderoso al que poco después ya definieron como Superman.

Jerry y Joe se conocían desde los 16 años, cuando estudiaban en la Escuela Secundaria y dedicaban su tiempo libre a elaborar el periódico local, aunque su verdadera pasión eran ya las historietas de ciencia-ficción, diseñando entre ambos un cómic alegórico. Pronto tuvieron su mayor inspiración y crearon "El Reino del superhombre", en donde con ilustraciones de Shuster mostraban a un personaje malévolo que dotado de alas volaba por una ciudad norteamericana futurista. Reconocen que la idea primitiva la sacaron precisamente de una frase de Adolf Hitler, cuando anunció que iba a crear una raza de superhombres. En ese momento, Siegel argumentó que un

superhombre benévolo sería más atractivo y entre los dos definieron al personaje.

Los jóvenes judíos americanos serían pronto las primeras víctimas a quienes ayudar, aunque poco a poco decidieron que la Humanidad entera era una mejor opción y los villanos podían ser algo más que solamente nazis vestidos de negro. Idearon un malhechor calvo, con cierto sentido del humor, así como algunos personajes que solamente se movían furtivamente por las noches. Lo cierto es que en el corazón de ambos las cosas no estaban tan claras, pues el personaje no les acababa de gustar y había que dotarle de mayor carisma. En el futuro debería ser humano, enamorarse, ser algo vulnerable y tener sentimientos más intensos.

Cuando la DC Comics se decidió a publicar Superman, un personaje que había sido diseñado originalmente para los periódicos, las cosas parecían más complejas, pues requería un guión más sólido. El editor Vin Sullivan quiso en un principio unir solamente las tiras del cómic y publicarlas así en formato revista, pero los resultados no eran buenos, aunque tampoco había tiempo para dibujar una nueva versión. Por eso, durante algún tiempo, varios años, simplemente se recortaban y pegaban unidas, algo que hoy en día puede escandalizar a los aficionados.

Sin embargo, y a pesar de esta falta de calidad, la primera tirada de 200.000 ejemplares se agotó inmediatamente y los distribuidores llamaban para pedir más ejemplares. Aun así, la tirada no se aumentó hasta el número cuatro, pero desde ese momento las ventas subieron hasta un millón de ejemplares al mes. Este superhombre había convertido los comic-book en un gran negocio.

La apelación obvia de un Superhombre era que él podría hacer casi todo, aunque el problema era que el escritor Jerry Siegel no sabía exactamente cuáles podrían ser sus limitaciones. Decidió que debía haber muchas catástrofes por solucionar, mujeres muy guapas pidiendo ayuda y bastante conciencia social sobre los marginados. Inicialmente daba consejos, aunque esta faceta como reformador de las costumbres poco después de olvidó.

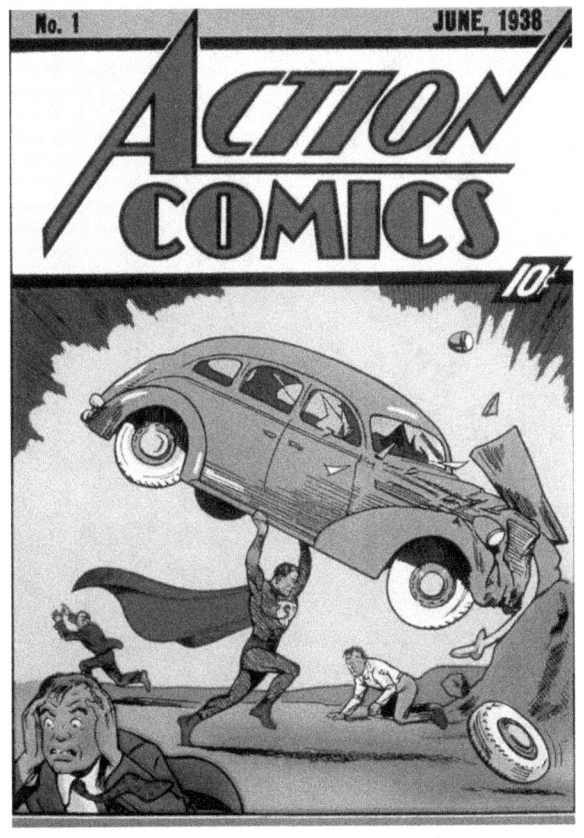

Primer cómic, año 1938

Podemos considerar que fue en 1935 cuando, con un guión de Jerry Siegel y dibujado por Joe Shuster, se definió el personaje que ahora conocemos como Superman, el Hombre de Acero, el mito más longevo de toda la historia del cómic. No obstante, los primeros dibujos tardarían tres años en ser aceptados por un periódico norteamericano y sería justo en junio de 1938 cuando vio la luz por primera vez en un "cómic-book", aunque como sabemos, antes había formado parte de unas tiras coleccionables que los periódicos incluían en la parte inferior de sus páginas para que el lector las recortase y formase poco a poco un libro.

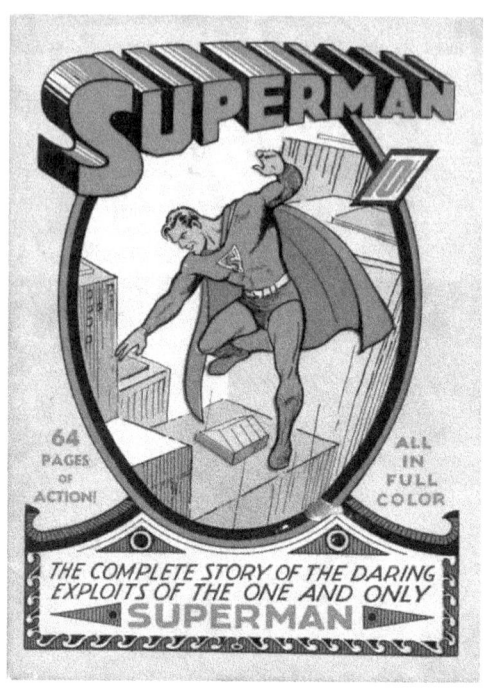

En 1939 ya disponía de su propia cabecera

La compañía D.C. y también la A.C. incluyeron las primeras tiras del superhéroe junto con otras similares (realmente no confiaban en la aceptación de este personaje), pero el público se inclinó desde el primer día por Superman, quizá porque su papel de justiciero invencible estaba más claro. El éxito fue tan grande que logró tener su propio cómic mucho antes que otros personajes, con la cabecera bien grande, aunque los editores todavía incluían en ellos otras historietas, ya que seguían sin confiar plenamente en tan extraño personaje.
Pero en menos de un año ya ocupaba cabecera en "Superman Cómic", "Superman World Finest" y compartía cartel con otros superhéroes en "Action Comic", entre ellos "Flash", "Atom", "The Spectre" y posteriormente con "Batman", "Aquaman" "Hawkman" y su homólogo "Shazam", sin olvidar las tiras en los diarios, apareciendo durante muchos años en las páginas de color de los más populares. Posteriormente y hasta nuestros días, los dibujantes que han realizado

Superman han sido varios, entre ellos Wayne Boring, Bob Oksner, Curt Swan, John Byrne y Gil Kane, siendo el editor más conocido Julius Schwartz a través de la National Periodical Publications, con sede en Nueva York.

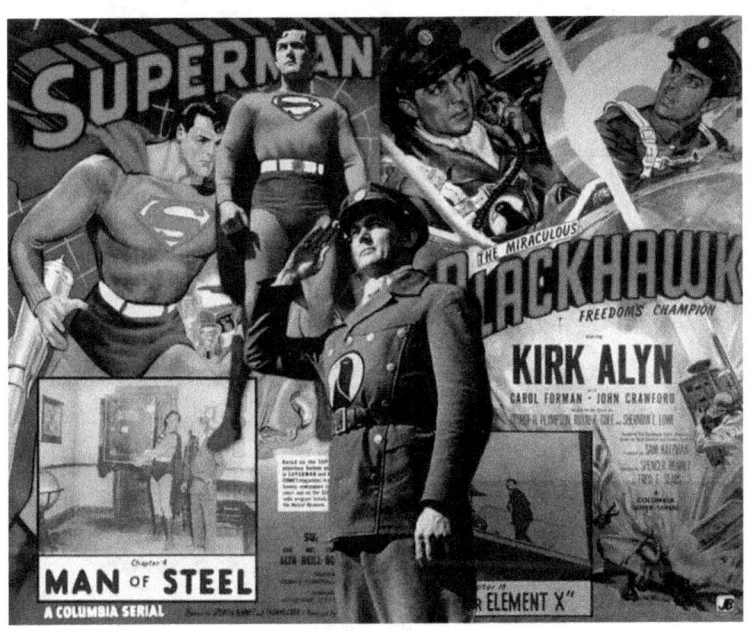

Kirk Akyn

La televisión no permaneció impasible ante el nuevo héroe y financiada por la Columbia realizó en 1984 un serial en blanco y negro, el cual constó de 15 episodios. Estuvo dirigido por Spencer Bennet y Thomas Forman, e interpretado por Kirk Akyn en el papel de Superman y por Tommy Bond, Carol Forman y George Meeker. Posteriormente, en 1953 y hasta 1957, y bajo la producción de Syndicated, se filman 26 episodios de las nuevas aventuras del Hombre de Acero, aprovechando para contar de nuevo sus orígenes kryptonianos. El protagonista es ahora George Reeves (actualmente una leyenda), ayudado por Phyllis Coates como Lois Lane, y Jack Larson como Jimmy Olsen. Los episodios duraban 30 minutos y contaban con unos buenos efectos especiales de Thol Simonson.

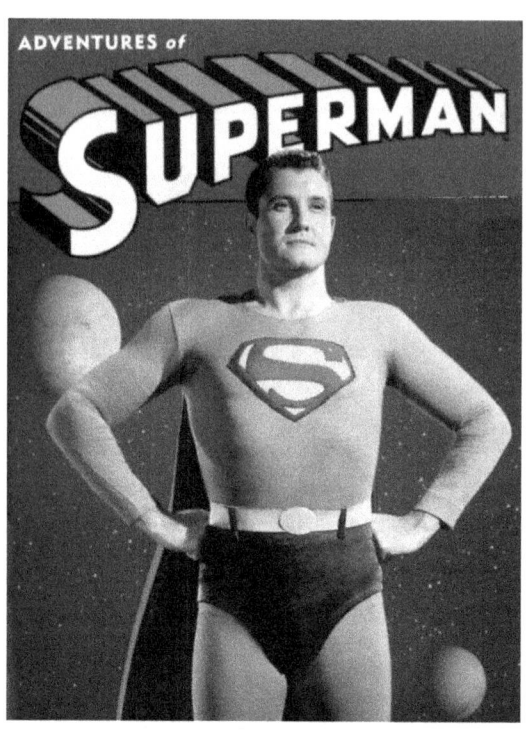

George Reeves

Por causas aún desconocidas hoy, el actor George Reeves se suicidó en pleno éxito de la serie, aunque las malas lenguas dicen que en realidad tuvo un ataque de paranoia y se tiró vestido de Superman desde lo alto de un rascacielos. Lo que sí sabemos con certeza es que semanas antes había mantenido serias discusiones con la productora, en un intento de que le aumentaran el sueldo.

También hubo, entre 1941 y 1943, una serie de dibujos animados para la televisión, con una duración de 30 minutos cada capítulo, la cual fue elaborada por los dibujantes Steve Muffati y Frank Endres, con guión de Seymour Kneitel y dirigida por Dave Fleischer. Otros dibujantes reemplazarían a los primitivos y en 1966 salió el primer capítulo emitido por la CBS y realizado por Filmation Studios.

El creador Hanna-Barbera intentó continuar las aventuras de Superman en dibujos, pero la coincidencia con la película "Superman: the movie", anuló totalmente.

Posteriormente, en 1993, los editores de las nuevas aventuras de Superman, la editorial Time-Warner, deciden que con sus más de cincuenta años a cuestas ya es hora de que muera con honor y no acabe siendo un viejo decrépito que inspire compasión. Para lograr matarle crean a un monstruo mutante que acaba con la vida de Superman y destruye la ciudad de Metrópolis, sin que Loise Lane consiga antes casarse con él y darle hijos de acero. Pero como quiera que el cómic supera todos los record de ventas, los admiradores de Superman arman tal revuelo que obligan a resucitarle una vez más y sus aventuras continúan ahora por tiempo indefinido.

Un dato que nos debe hacer reflexionar es el relativo al dibujante original de Superman, Joe Schuster, quien dejó de dibujar profesionalmente en 1954 a causa de su ceguera y, además, le fueron quitados por el guionista Jerry Siegel los derechos sobre este

personaje. Pasó los 20 años siguientes de su vida repartiendo periódicos y revistas, entre ellos los nuevos cómics de Superman. Solamente la salida al mercado del film protagonizado por Christopher Reeve le rescató del anonimato y la pobreza, pues la editorial DC Comics le concedió un sueldo vitalicio hasta el día de su muerte, lo que aconteció el 30 de julio de 1992 cuando contaba 78 años de edad.

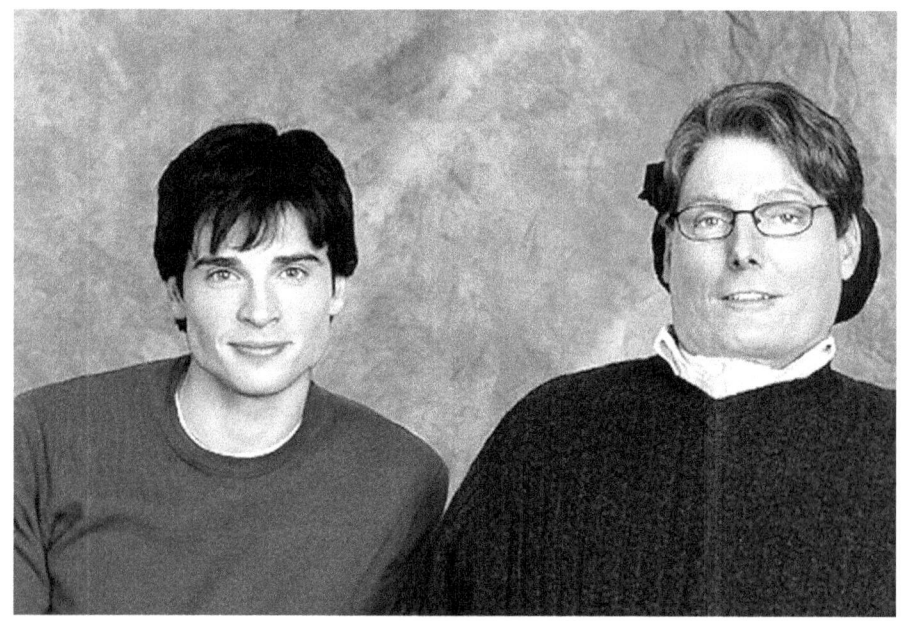

Tom Welling y Christopher Reeve

Debemos recordar también el trágico accidente del actor Christopher Reeve, principal protagonista de la serie cinematográfica, el cual cayó bruscamente de su caballo durante una competición hípica, de resultas de la cual quedó tetrapléjico. Su tenacidad para mejorar y sobrellevar su enfermedad causó asombro y tuvo que tener respiración asistida. Aún así, pudo intervenir en la serie de televisión Smallville antes de fallecer.

EL HOMBRE DE ACERO REVISADO

Cómic de 1986

Superman fue revisado para el cómic en 1986, y el trabajo se encomendó al escritor John Byrne, quien recibió varias propuestas por parte del editor Andy Helfer, así como del presidente Jenette Kahn y los vicepresidentes Paul Levitz y Richard Giordano. Byrne cree que su historia fue bien aceptada porque era básicamente respetuosa con la anterior y con el personaje:

"Reuní lo que denominé como una lista de demandas irrazonables, y resultó que no eran todas tan irrazonables."

Algunos lectores escribieron diciendo que Byrne volvió al origen de Superman, que realmente no cambió tanto las cosas, y que estaban de acuerdo con la mayoría de las soluciones. Su plan era seleccionar los elementos más eficaces de décadas pasadas, reunir todos los pedazos y elaborar una síntesis para una serie de seis capítulos. El cambio fue correcto y las ventas muy altas.

Un buen cambio fue que Byrne sacó de nuevo a escena a los padres adoptivos Jonathan y Martha Kent, haciéndoles disfrutar de su extraño hijo venido del espacio, lo que contribuyó a crear las diferentes personalidades de Clark y Superman. *"Con tal de que él tenga cuidado y logre que nadie averigüe sus dos identidades, podrá moverse libremente"*, dice papá Kent. Así Byrne pudo eliminar un problema que le había preocupado desde que era un muchacho: *"¿Por qué razón Superman se hace el tonto y el torpe cuando adopta la personalidad de Clark?"*

LA MUERTE DE SUPERMAN

Si sus hazañas fueron un éxito durante años, "La muerte de Superman", acaecida en enero de 1993, se convirtió en la historia más famosa del cómic. La tragedia para los lectores fue más intensa que cuando se casó con Louis Lane en 1990.

"Solíamos tener frecuentes reuniones para hablar de nuevos Superhéroes - explica al editor Mike Carlin- *con cada escritor y artista, incluso con los coloristas. Todos entrábamos en un cuarto y simplemente mostrábamos ideas, y en cada reunión decíamos cómo y cuándo debería morir nuestro héroe invencible, pues este era el problema básico".*

Las reuniones eran vitales porque Superman aparece en cuatro libros con historietas diferentes: Superman, Las Aventuras de Superman, Action, y Superman: El Hombre de Acero. Todas estaban interconectadas y lo que pasaba en una afectaba a las otras. *"Los creativos son muy importantes para la mezcla. No es como en la época antigua cuando el editor aprobaba simplemente la idea* -dice Carlin-. *Ahora tengo quince o dieciséis personas que trabajan simultáneamente en Superman, y quiero una colaboración realmente creativa. Deseo que Superman sea nuestra estrella".

Pero el fallecimiento de Superman no pasó inadvertido para nadie y la noticia ocupó incluso los noticiarios del mundo entero. De repente se desató un infierno: *"Nos quedamos aturdidos* -dijo Carlin-. *No puedo creer que las personas fueran tan duras con nosotros como lo hicieron. Fue algo así a cuando Orson Welles recreó en la radio la novela de H. G. Wells, La Guerra de los Mundos".*
Los entusiastas del cómic le tenían como un héroe excelente, y estaban optimistas sobre el reavivamiento de Superman, por lo que su muerte les cogió desprevenidos. Según Carlin, *"Los estudios vivieron unos días comparables a cuando se declara la guerra en un país y la gente en un principio no acaba de creerlo. Cuando las noticias confirmaron que la muerte del superhéroe era cierta, los hechos se intensificaron como una bola de nieve rodando montaña abajo. Parecía increíble, pero la noticia de la muerte de Superman se daba unida a cualquier otra catástrofe mundial".*

Literalmente, millones de personas que antes hacía años que habían dejado de comprar los cómic de Superman, arrasaron los lugares de venta pidiendo un ejemplar de ese número 75. Una vez agotada la primera edición, se reeditó una segunda, ahora con más carteles y

noticias. También se reimprimió la edición anterior sin los artículos, además de las primeras ediciones del cómic original editadas en formato libro, del cual se vendieron seis millones de copias.

"Nadie hubiera podido encontrar otro modo de llamar la atención hacia este personaje que como se hizo, aunque no fue deliberado – insiste Carlin-. *Hubo quien nos acusó de cínicos y de haberlo planeado todo para ganar dinero, pero no es cierto. Todo lo que pudimos hacer fue acoplarnos al ritmo de los acontecimientos".*

LA RESURRECCIÓN DE SUPERMAN

La muerte de Superman demostró ser un éxito en 1993 y obligó a cambiar los planes de la DC. *"Teníamos una manera idónea para devolver a Superman a la vida* -dijo el editor Mike Carlin-, *pero aunque disponíamos de un manojo de historias iniciales, el problema era que no encontrábamos una continuación adecuada".*

"Nadie había pensado devolver a Superman inmediatamente. Sentíamos que habíamos efectuado una muerte digna y que ese material fúnebre no dejaba hueco para una historia de resurrección creíble -explica Carlin-. *Era necesaria una historia aún mayor y mejor, puesto que todo el mundo tenía la vista puesta en ese ataúd y no podíamos sacarle simplemente diciendo: '¡Hola, he regresado!'"*

La historia nos cuenta que al finalizar Las Aventuras de Superman, el ataúd del héroe fue encontrado vacío, y es cuando aparecen cuatro impostores alegando ser él. Por eso, bajo el título global de "El Reino de los Superhombres," cada miembro del equipo diseñó a su propio personaje que fueron mostrados a finales de 1993. En "Las Aventuras de Superman", escritas por Karl Kesel y dibujadas por Tom Grummett y Doug Hazelwood, mostraron a un niño con gafas que debería ser un clon del auténtico Superman y que respondía al nombre de Superboy. En el número 687 del cómic Action, escrito por Roger Stern y dibujado por Jackson Guice y Denis Rodier, mostraron a "El Último Hijo de Kripton", un frío héroe vengativo que habitaba la helada Fortaleza de la Soledad. La última opción es que fue desenterrado portando una armadura, hasta que a alguien se le ocurrió la delirante idea de convertirle en un cyborg cuya cara era un cráneo metálico. Por supuesto, el público no aceptaba que ninguno de los cuatro personajes podría ser una encarnación de Superman. *"Supongo que muchas personas pensaron que les estábamos estafando con estos tipos, pero realmente queríamos ser honrados y divertirles un poco* -dice Carlin". Las cosas se enderezaron finalmente en el número que apareció unos meses más tarde, gracias a que fue reavivado por un científico conocido como Eradicator, quien también ayudó a destruir al cyborg malo.

Y ahora… Action Comics nos lleva de nuevo al gran mito de la mano de Ben Oliver como dibujante y guión de Grant Morrison. 40 páginas a todo color y un precio de 3.99 dólares. Y sus poderes como siempre: super fuerza, vuelo, invulnerabilidad, super velocidad, visión de calor, congelación de aliento, visión de rayos X, oído sobrehumano, factor de curación.

Las películas

SUPERMAN: THE MOVIE
(1978)
Warner Bros.
136 minutos

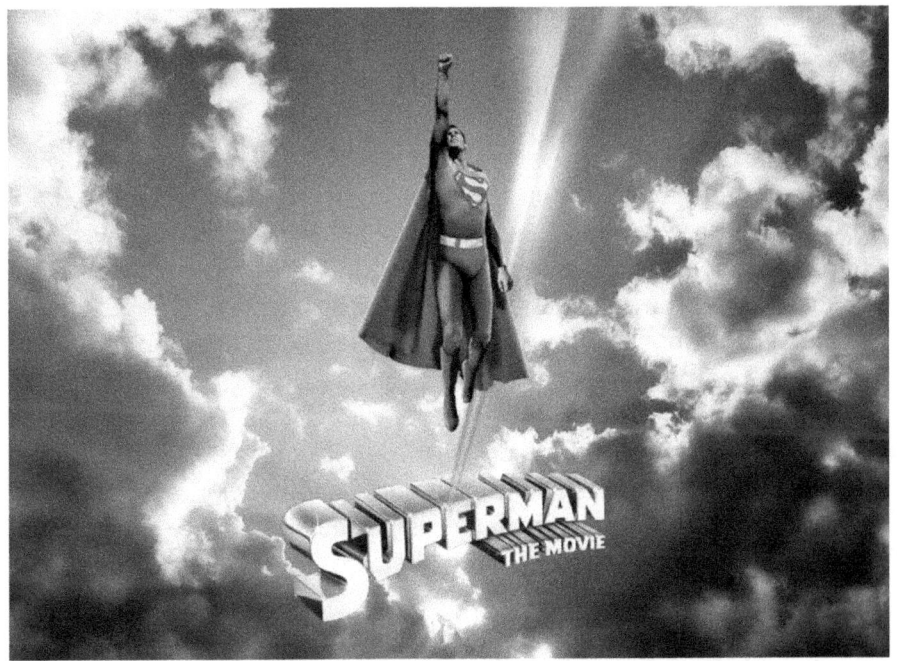

Productores: Ilva y Alexander Salskind y Pierre Spengler.
Efectos especiales: Wally Veevers
Director: Richard Donner
Argumento original: Jerry Siegel y Joe Shuster
Guión: Mario Puzo, David y L. Newman y Robert Benton.
Fotografía: Geoffrey Unsworth
Música: John Williams
Efectos especiales: Colin Chilvers, Roy Field, Derek Meddings, entre otros.

Intérpretes:
CHRISTOPHER REEVE: Clark Kent-Superman
MARLON BRANDON: Jor-El
MARGOT KIDDER: Lois Lane
GLENN FORD: padre adoptivo
TREVOR HOWARD: anciano de Krypton
TERENCE STAMP: General Zod
GENE HAKMAN: Lex Luthor
SUSANA YORK: Lara
MARIA SCHELL: Vond-Ah
JEFF EAST: joven Clark

Auque en un principio se pensó en actores como Robert Redford, Paul Newman y Warren Beatty para interpretar el papel de Superman, al final la elección recayó en un desconocido Christopher Reeve, quien por cierto tenía un parecido asombroso con el personaje del cómic original. El actor Marlon Brando, que encarna durante un corto espacio de tiempo a Jor-El, padre de Superman, cobró nada menos que 3 millones de dólares por solamente 13 días de rodaje. Por fortuna, la película fue la más taquillera del año 1970 y consiguió recaudar en el momento de su estreno nada menos que 81 millones de dólares y un merecido oscar a los mejores efectos especiales.
Hoy en día, con el avance de los efectos especiales creados por ordenador, las maravillosas escenas del vuelo de Superman, que asombraron a especialistas y público, pudieran parecer casi infantiles, pero lo cierto es que resisten bastante bien el paso del tiempo. La introducción, con la espectacular música de John Williams, compite en eficacia con la no menos popular de "La guerra de las galaxias", logrando hacer vibrar a las nuevas generaciones, metiéndonos en una de las mejores historias fantásticas de todos los tiempos.

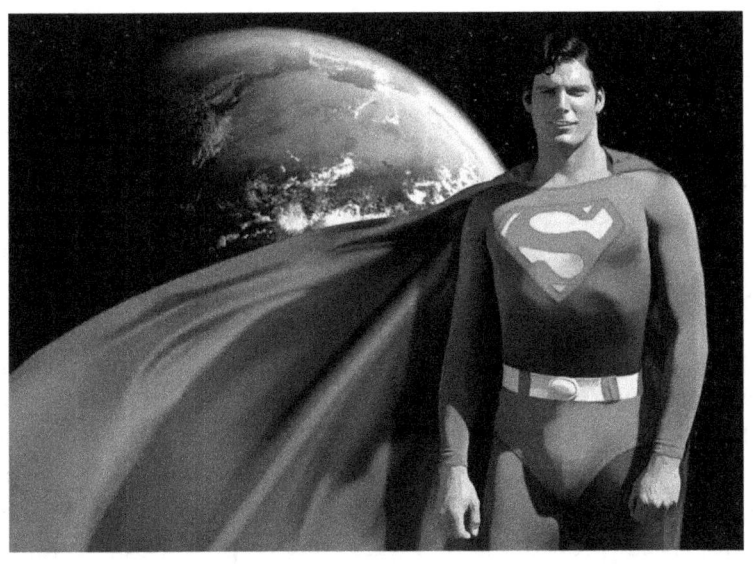

Christopher Reeve

La historia

En un planeta muy lejano existía una avanzada civilización humana, pero cuyo destino estaba condenado a la destrucción. Sin causa conocida, el planeta Krypton ha modificado su órbita y entrado en un sistema solar nuevo, lo que provocará el choque inevitable contra uno de los planetas. Este hecho, solamente demostrado por el científico Jor-El, no cuenta con el respaldo del Consejo Gobernante y le exigen que no trate de escaparse de Krypton para eludir sus responsabilidades.

Seguro Jor-El de su teoría sobre la colisión, pone a su pequeño hijo Kar-El en una nave interplanetaria y le envía a un primitivo planeta llamado La Tierra. Allí, gracias a la distinta composición molecular del planeta y su atmósfera, el joven Kar-El estará dotado de una poderosa fuerza y podrá incluso volar. Sus padres le dejan grabado un único consejo: no interferir en los destinos del hombre terrestre.

Y así, mientras que el planeta Krypton es destruido totalmente, la nave viaja por el espacio y el pequeño viajante recibe una amplia información científica de todo cuanto debe saber. Una vez en el

planeta Tierra, es recogido por una familia de campesinos, los cuales le adoptan con el nombre de Clark Kent.

El joven descubre poco a poco sus tremendos poderes y cuando termina sus estudios se instala en la ciudad de Metrópolis, consiguiendo un empleo como reportero del diario "Daily Planet", a las órdenes del severo Perry White, teniendo como compañeros a Lois Lane y Jimmy Olsen. Enseguida adopta la doble personalidad de Clark Kent/Superman, aunque de momento se ve en la necesidad de mantenerla en secreto. Y así, vistiendo un traje azul con una enorme capa roja, surca los cielos ante los ojos asombrados de sus habitantes.

Entre Lois y Clark surge pronto una fuerte admiración, solamente enturbiada por el malvado Lex Luthor, un científico sabio que está empeñado en conocer el secreto de la fuerza de Superman para adueñarse del mundo. Aunque no logra su propósito, descubre que cualquier roca procedente del planeta Krypton (la kryptonita) es mortal para Superman y con gran astucia descubre un fragmento, poniendo a Superman al borde de la muerte.

Por si alguien no ha visto la película aún no les contaré el final, pero les puedo asegurar que sobrevivió a tan malévola astucia y logró ponerse a salvo. La película sigue fielmente el argumento original del cómic, causando especial asombro el vuelo de Superman y las primeras escenas de la película sobre el planeta Krypton. La mejor tecnología en efectos especiales del momento estaba puesta al servicio del héroe americano por excelencia y el resultado fue extraordinario, incluida una buena banda sonora y unos títulos de crédito que posteriormente fueron copiados para otras películas.

Y como todo no iba a ser espectacularidad, hay también escenas dramáticas como la muerte del padre adoptivo de Superman y su desesperación por no poder hacer nada para salvarle; escenas amorosas en el vuelo romántico de Superman y Lois Lane cogidos de la mano una noche estrellada; eróticas, cuando el Hombre de Acero le dice a Lois que su ropa interior es roja; catastróficas, cuando un terremoto provocado por un misil abre de nuevo la falla de San Andrés; y hasta sobrecogedoras, especialmente en el momento en que el helicóptero que lleva a Lois se precipita a la calle. No se pierdan la

frase de asombro de Lois cuando Superman le dice: *"Tranquila, yo la sostengo"* y ella le pregunta asombrada: *"¿Y quién le sostiene a usted?"*

SUPERMAN II
La aventura continúa (1980)
120 minutos

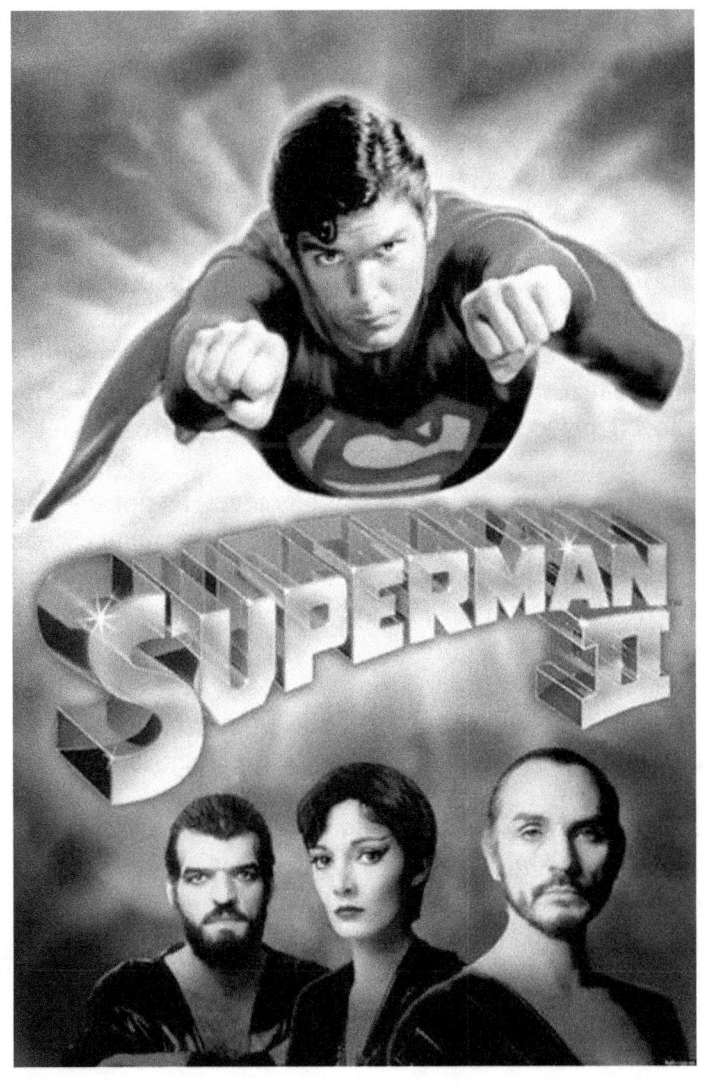

Producción: Alexander e Ilva Salkind
Guión: Mario Puzo, David Newman y Leslie Newman
Música: John Williams y Ken Thome
Director: Richard Lester

Intérpretes:
CHRISTOPHER REEVE: Superman/Clark Kent
GENE HAKMAN: Lex Luthor
MARGOT KIDDER: LOIS LANE
NED BEATTY: Otis
TERENCE STAMP: General Zod
SARAH DOUGLAS: Ursa
E.G. MARSHALL: Presidente

Muchas de las escenas de esta segunda parte de Superman estaban ya rodadas con anterioridad y pertenecían al primer film. Esto no quiere decir que esta película sea una sucesión de retales, ya que cuenta con un argumento incluso más sólido que la anterior. Aunque para muchos es la mejor de las cuatro, y los 64 millones de recaudación son un indicio de ello, no cuenta con los memorables 30 primeros minutos que tenía la primera parte.

La trama es ahora bastante más compleja, ya que tenemos por un lado la historia de amor entre Lois y Clark, esbozándose incluso una escena de cama entre ambos, así como los tres supervillanos poniendo en apuros al Hombre de Acero y a un Presidente de los Estados Unidos que forma parte importante del guión.

Superman pierde protagonismo en esta secuela y es suplantado parcialmente por la increíble Margot Kidder, quien en su papel de Lois se nos muestra ahora cargante, desgarbada y pretenciosa.

Rodada en los estudios Pinewood y siendo reemplazado Dick Lester por Richard Donner en la dirección, la trama tiene un ritmo más dramático y los efectos especiales son tan geniales que hasta pasan desapercibidos, siendo lo más destacable las escenas del despegue y aterrizaje de Superman, las cuales no tienen ni un solo segundo de interrupción.

El argumento llega a sobrecoger al espectador y existe un momento en el cual creemos que Superman puede morir, echando toda la culpa a la incomprensible seducción que Lois ha ejercido sobre él. Además, ahora el Hombre de Acero es golpeado no solamente por otros habitantes de Krypton, sino por un bravucón leñador, delante incluso de Lois. Hay aficionados que piensan que el espíritu auténtico de Superman queda en esta película distorsionado, ya que en el cómic nunca perdió el sentido por ninguna mujer hasta el punto de renunciar a sus poderes.

"Yo sé que la gente me odiaba -comentaba Margot Kidder- *por el daño que sufría Superman y decían que no era tan guapa como para lograr esa seducción. Durante la proyección me cargaron toda la responsabilidad del desastre que se vivía en La Tierra y me tuve que esconder entre las butacas para que no me insultaran".*

Ciertamente, parte de la repulsa que tuvo el personaje se lo debemos a ella, pues nuestro héroe invencible se convierte en un torpe mortal, incapaz de detener a eso tres compatriotas suyos que están asolando la Tierra y humillando a sus habitantes. Cuando salimos del cine nos dimos cuenta que es difícil que el público pueda amar y respetar a un superhéroe que recibe tal cantidad de golpes, lo que explicaría el posterior declive de la serie.

La historia

Un grupo terrorista pone una bomba atómica en la torre Eiffel de París y Lois Lane logra introducirse en el ascensor para sacar un buen reportaje. Cuando todo se pone peor para ella aparece Superman, el cual hace tres cosas, casi al mismo tiempo: la pone a salvo, captura a los terroristas y tira la bomba al espacio. Por desgracia, la explosión es tan gigantesca que libera a los tres bandidos de Krypton que permanecían encerrados en una cárcel espacial y que pudimos ver en la primera entrega. Cuando estos delincuentes llegan a nuestro sistema solar, matan primeramente a unos astronautas que estaban explorando La Luna, asolan con sus poderes un pequeño pueblo y retan al

Presidente de los Estados Unidos demandándole que les entregue el control del planeta.

Las gentes de todo el mundo llaman a Superman para que les detenga, pero nuestro héroe ha tenido que renunciar a sus superpoderes para poderse casar con Lois. Para complicarlo todo, Lex Luthor consigue escaparse de la cárcel y se une a los kriptonianos para aconsejarles cómo dominar el planeta, a cambio de una parcela de poder.

Por fortuna para todos, Superman se guardaba un as en la manga, recupera sus poderes y se enfrenta a los malvados, aunque con poco éxito, ya que son tan poderosos como él y, además, utilizan a los humanos como escudos. Temeroso de la suerte de la Humanidad, huye para elaborar una estrategia que le permita vencer a tan poderosos rivales y aunque lo consigue, no les voy a contar cómo.

SUPERMAN III
(1983)

120 minutos

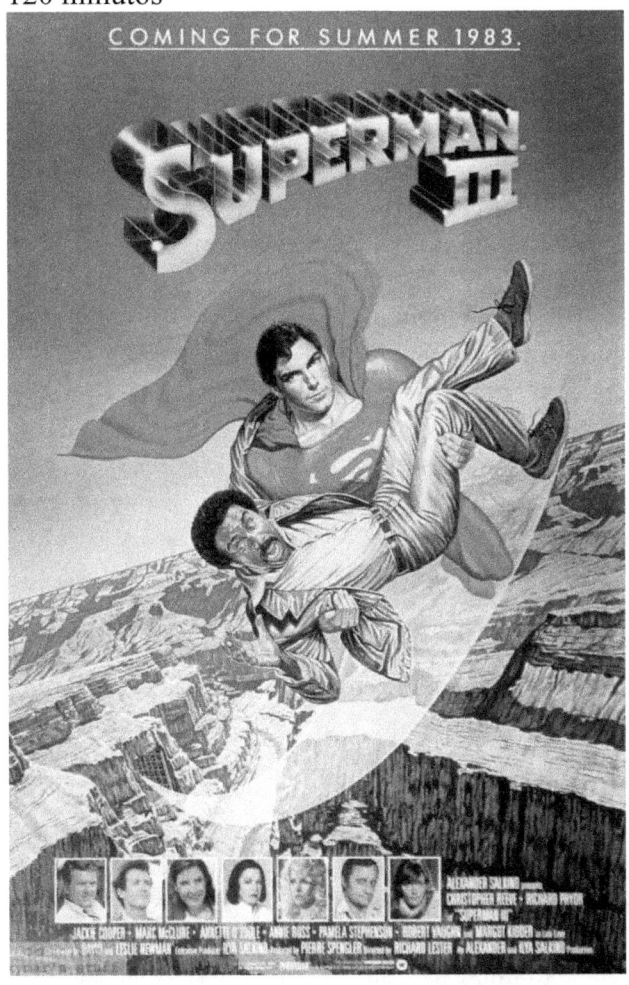

Producción: Alexander e Ilya Salkind
Guión David y Leslie Newman
Música: Ken Thorne
Director: Richard Lester

Intérpretes:
CHRISTOPHER REEVE: Superman
RICHARD PRYOR: Gus Gorman
JACKIE COOPER: Perry White
ROBERT VAUGHN: Ross Webster
ANNETTE O´TOOLE: Lana Lang
MARGOT KIDDER: Lois Lane

Realizada tres años después de la segunda entrega y buscando darle una gran variedad a las aventuras del Hombre de Acero, se contrata a un director especializado en el cine de acción y la comedia (quien ya había dirigido con éxito la segunda parte), con la esperanza de revivir la saga de Superman. Aunque la película logró un relativo éxito de público (se recaudaron 36,4 millones de dólares en su estreno), supuso el desencanto casi definitivo para sus seguidores. A juicio del director, el público no supo entender el humor tan sutil que tenía y solamente buscaban ver a su héroe impartir justicia.

Pero salvo un buen comienzo, apenas los diez minutos iniciales, la película pasa del ecologismo cargante (el buque petrolero que descarga su apestoso líquido al mar), a un desdoblamiento de personalidad del mismísimo Superman, para continuar irritándonos con un humor tan infantil que ni siquiera entendieron los niños.

Según su productor, el Sr. Salkind: *"No quería realizar una película de acción y superpoderes, sino un cómic cinematográfico, con varias historias enlazadas entre sí"*.

También contribuyó al desencanto la presencia de Richard Prior, quien roba más protagonismo al Hombre de Acero de lo que ya hizo Lois Lane en la anterior entrega. Nunca fue un buen cómico y la película navega en un mar en calma por su causa, pues nadie se preocupa de su suerte, aunque allí le tenemos en cada escena, poniendo cara de estúpido para que comprendamos sus problemas. Su personaje y la película entera parecen enlatados de manera desafortunada, tal y como se mezclarían un boniato con una salchicha. Las primeras dos películas también eran, en cierto modo, algo superficiales en su argumento, casi una sucesión de escenas

fantásticas, pero al menos los diálogos estaban sabiamente escritos y todos llegamos a creer en algún momento que Superman era real, que estaba cuidando de las personas en esa ciudad llamada Metrópolis.
Pero ahora, con esta secuela llamada "Superman III", nos hemos despertado de nuestro sueño. Perdidos ya los lazos que la unía a las dos anteriores películas, incluso esa morbosa aventura amorosa entre Lois y Clark Kent, nos muestran ahora a un superhombre cada vez más estúpido y torpe. El sentido del humor ni siquiera logra esbozarnos una sonrisa y la doble identidad del héroe se nos antoja ya el delirio. No hay manera de encontrar aquí a ese superhéroe de antaño, sagaz, sereno y eficaz contra los malvados, y en su lugar nos ponen a este pájaro volador vestido de rojo y azul que no es capaz de despistar a un simple misil. Cada secuencia tiene un final tan previsible que cualquier espectador lo adivina enseguida. Los malos son, además, tontos tal y como veíamos en las películas del gordo y el flaco, mientras que los efectos especiales ni siquiera los podemos considerar como efectos, ni mucho menos especiales. Robert Vaughn, por su parte, interpreta el peor personaje de su historia.

Uno de los problemas esenciales fue que Richard Lester es un director especializado en la comedia y, como dijo Christopher Reeve:
"Lester siempre estaba buscando un chiste en cualquiera de las escenas en las cuales aparecía Richard Pryor. Fuera cual fuera la escena, incluso las más espectaculares y dramáticas, si estaba Pryor en ella había que hacerla graciosa".

Las escenas de Smallville también introducen al personaje de Lana Lang, la antigua novia adolescente de Clark, interpretada por Annette O'Toole, dulce y sensible, aunque ahora nos la muestran algo perversa, pues trata de quitarle el amor de Louis.
Su productor nos sigue justificando sus intenciones:
"Yo no quería hacer un filme de emociones, sino de acción. Quería hacer un Superman más realista, más humano y menos un superhéroe. Deseaba modernizar al mito y hacerle vivir problemas cotidianos, como a cualquier mortal. Pretendía que el espectador se olvidase de

su procedencia del planeta Krypton, con toda la fantasía que tenía, y se encontrara con un Superman de carácter más terrestre."

El resultado es que logró todas sus pretensiones, pero la película supuso el declive inevitable del ídolo, sin que la aportación del superordenador (tan de moda en esa época), pudiera darle el suficiente aire de seriedad a la película. Si tenemos que destacar algunas escenas francamente malas podríamos escoger a nuestro héroe metido en la pantalla de un ordenador, mientras que los malos juegan con él como si de un videojuego se tratase. También son desafortunadas las secuencias del desdoblamiento de los dos Supermanes en el desguace, y al romance virginal entre Clark y Lana.

La historia

Clark Kent acude a un antiguo colegio de su infancia, en donde estarán reunidos muchos de sus amigos, entre ellos un antiguo amor llamado Lana Lang, quien tiene un hijo de corta edad. En el encuentro los recuerdos afloran en sus mentes y creen revivir el amor de su juventud. En esos mismos días, un trabajador negro que no tiene suerte en ningún empleo, descubre sus habilidades para la informática y con la ayuda de un malvado llamado Ross, deciden matar a Superman. Para ello emplean toda clase de recursos, como ponerle krytonita cerca, controlarle la mente y convertirle en un villano que todo el mundo repudia. También logran realizarle un desdoblamiento de personalidad y que otro Superman perverso le mate, y hasta provocan explosiones en una central nuclear para que le destroce.
Por si fuera poco, los problemas de Superman aumentan a causa de un superpetrolero que vierte el crudo al mar, y con una Loise Lane empeñada en demostrar que Clark Kent es Superman. Para salir de dudas, se tira a las cataratas del Niágara en su presencia, aunque el resultado es un inmenso chapuzón y un Clark Kent poniendo cara de estúpido. Como colofón, tenemos a un enorme ordenador que controla la energía eléctrica de Metrópolis y que es capaz de inmovilizar a Superman y hasta disgregarle molecularmente.

SUPERMAN IV, EN BUSCA DE LA PAZ
Superman IV The Quest of Peace (1987)
Cannon Group, INC
128 minutos

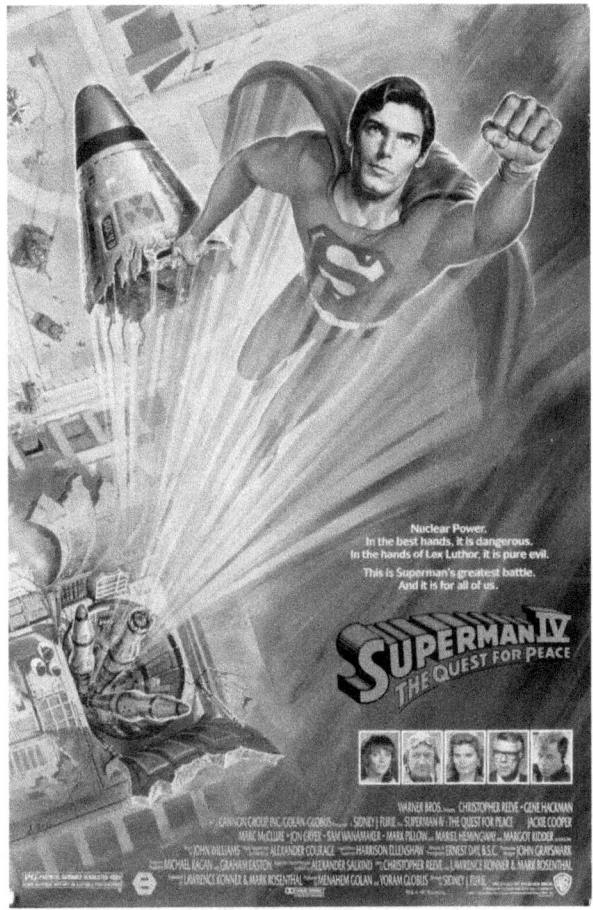

Producción: Golan Globus
Música: John Williams
Efectos especiales: Harrison Ellenshaw
Historia de: Christopher Reeve, Lawrence Konner y Mark Rosenthal.
Director: Sidney J. Furie

Intérpretes:
CHRISTOPHER REEVE: Superman /Clark Kent
GENE HAKMAN: Lex Luthor
MARGOT KIDDER: Lois Lane
MARIEL HEMINGWAY: Lucy Warfield
MARK PILLOW: el hombre Proteico
JACKIE COOPER: Perry White

Los admiradores del mito de Superman no quedaron ciertamente encantados con la tercera entrega y deseaban que de hacerse una nueva película ésta debería estar en línea con la primera, esto es, los mismos personajes, los mismos actores y un guión fiel al cómic original. El problema era que para lograr esto hacía falta mucho dinero y en esos años solamente la productora Cannon disponía del suficiente como para hacerlo con efectividad.
Se contó con la colaboración de casi todo el equipo primero, incluida la misma música ganadora de un oscar, y todos los actores estuvieron de acuerdo en volver a trabajar en el proyecto siempre y cuando se tratase el tema con seriedad. No querían realizar una historia descorazonadora sobre el Hombre de Acero, ni los alardes cómicos de la tercera parte. Incluso Christopher Reeve puso su granito de arena para que todo saliera bien y elaboró una historia que fue posteriormente pulida por un grupo de expertos.
Para que todo fuera perfecto se incluyeron aquellos detalles que habían gustado en las anteriores películas: el romance eterno entre Lois y Superman, los esfuerzos de ésta por averiguar la verdadera personalidad de Clark, el papel de Gene Hakman como Lex Luthor, además de un superhombre como rival, sin olvidar la krytonita maldita que anula los poderes de Superman, y muchos, muchísimos vuelos y efectos especiales. Como remate, contrataron a la actriz Mariel Hemingway que debería dar un toque de prestigio.
Sin embargo, la película no triunfó, quizá porque era demasiado parecida a las anteriores. Christopher Reeve dijo, a propósito del fracaso:
"Cuando se hacen secuelas tienen que ser mejor cada vez y la manera de lograrlo, pienso yo, es encontrar el mejor equipo creativo y

disponer del suficiente dinero. Recuerdo que en Superman II nos fuimos hasta la isla de Santa Lucia, en el Caribe para conseguir un equipo de extras que intervinieran en una sola escena y desde allí nos los llevamos hasta los estudios Pinewood. También viajamos hasta Noruega para rodar unas escenas en los campos nevados. Todo esto no ocurrió en Superman IV, y la pobreza de medios y soluciones se deja ver en cada secuencia".

Y añade:

"Yo estaba angustiado cuando el equipo decidió comprar los derechos del personaje a Salkinds. Ellos no tenían ya en sus manos la historia original que les habíamos aportado y no me dejaron que les rectificara ni una sola línea alegando que el rodaje no se podía retrasar por cuestiones de presupuesto."

La historia

Después de un viaje por el espacio, Superman comprueba que han vendido el Daily Planet a una empresa que quiere convertirlo en el periódico de más venta del mundo, pero con noticias sensacionalistas y falsas. Clark debe, por tanto, buscarse otro empleo. Pronto lo encuentra en una compañía de televisión gracias a la influencia de su productora Lucy, una bella mujer que se enamora enseguida de él, aunque paradójicamente detesta a Superman. La rivalidad entre Lois y Lucy crece enseguida y comienza a hacerse conflictiva.

Durante esa época los gobiernos mundiales deciden eliminar todas las armas nucleares y llaman a Superman para que las arroje al espacio profundo, donde nadie pueda nunca hacer uso de ellas. Lex Luthor, consciente de la debilidad que esto produce en las naciones, construye un hombre invencible elaborado de kriptonita, la roca que puede matar a Superman. La lucha entre ambos es bastante desigual y el Hombre de Acero se ve en la necesidad de refugiarse en su tierra natal, Smallville, ya que sufre un tremendo proceso de envejecimiento. Aunque en un principio logra dominar al terrible hombre Proteus encerrándole en un ataúd totalmente oscuro y enviándole al espacio, un pequeño rayo de sol logra revivirle y hacerle más poderoso, invencible incluso a los golpes de Superman.

SUPERMAN RETURN
(2006)
Warner Bros.

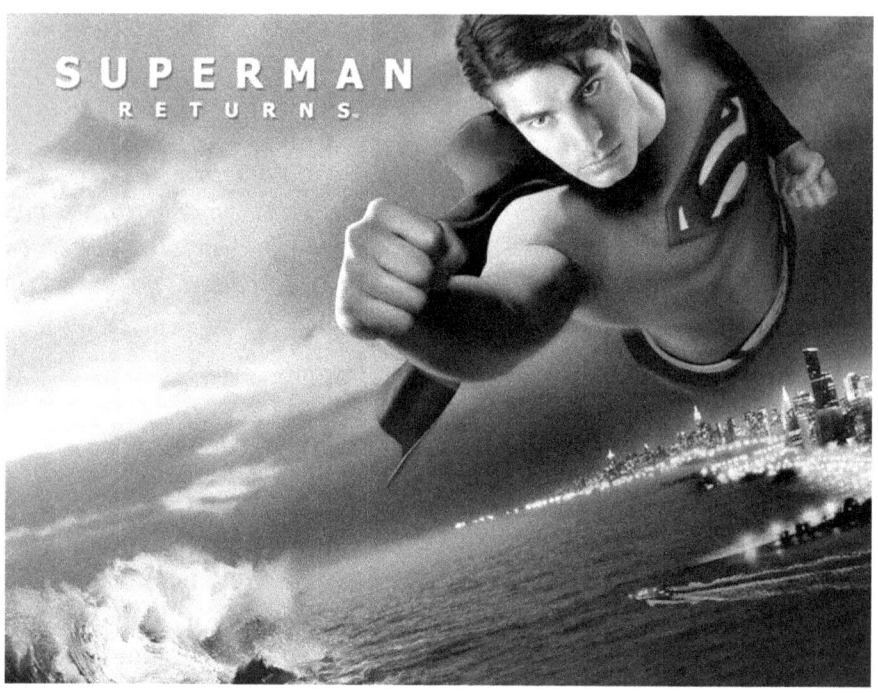

Dirigida, coproducida y coguionizada: Bryan Singer
Fotografía: Newton Thomas Sigel
Vestuario: Louis Mingenbach
Música: John Ottman

Intérpretes

BRANDON ROUND: Clark Kent/Superman
KATE BOSWORTH: Lois Lane
KEVIN SPACEY: Lex Luthor
EVA MARIE SAINT: Martha Kent
SAM HUNTINGTON: Jimmy Olsen

Superman Returns tuvo buenas críticas y en las revistas especializadas alcanzó buenos comentarios, lo mismo que en las encuestas. También fue alabada la dirección, lo mismo que el guión, pero la interpretación de Brandon Round y Kate Bosworth acaparó muchos comentarios negativos. Solamente salvaron a Kevin Spacey.

Nominada a un Oscar por mejores efectos visuales, se contentó con el Premio Satum a la mejor película de ciencia ficción, mejor dirección, mejor actor, mejor guion y mejor música. Los efectos especiales también recibieron nominaciones. Por el contrario, la actriz Bosworth recibió una nominación a los Premios Razzi como peor actriz de reparto. Bueno, ninguno de ellos volvería a encarnar su papel en el siguiente filme, lo que deja las cosas claras.

La historia

Al volver a la Tierra, tras cinco años de ausencia, Superman descubre que su gran amor, Lois Lane, ha seguido adelante con su vida y tiene un nuevo amor; que su antiguo enemigo, Lex Luthor, está fuera de la cárcel y es ahora una persona poderosa; y que los habitantes de la Tierra lo han olvidado.

Martha Kent se encuentra sola en la granja cuando es testigo de la llegada de una gigantesca nave cristalina, a bordo de la cual se encuentra un muy debilitado Superman. Simultáneamente, Luthor decide ir a la Fortaleza de la Soledad de Superman y robar la tecnología kryptoniana, pero los cristales de la fortaleza son fácilmente sustraídos.

Al regresar a Metrópolis, Clark Kent se reintegra al equipo del diario Daily Planet, no por sus capacidades, si no debido a la muerte de un miembro del equipo. Ahí ve que Lois ha seguido adelante con su vida, y tiene un pequeño hijo, llamado Jason que se parece demasiado a él mismo

EL HOMBRE DE ACERO
Man of steel
(2013)

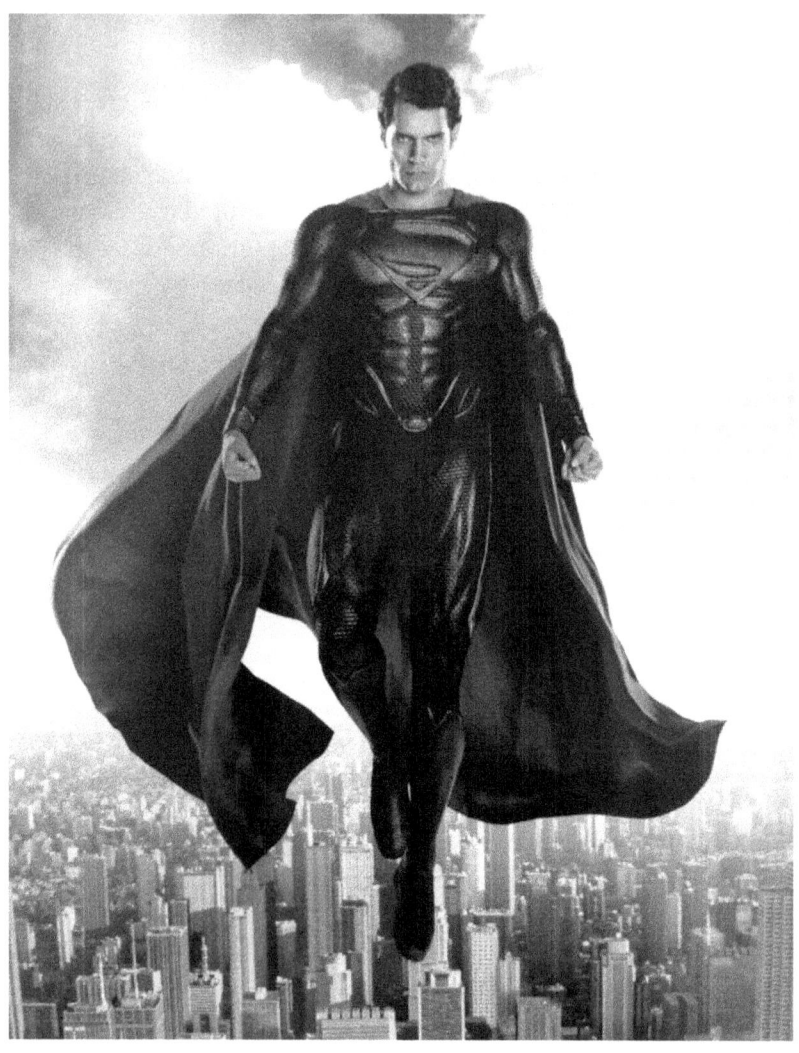

Director: Zack Snyder
Guión: David S. Gover
Música: Hans Zimmer

Intérpretes:

HENRY CAVILL (Clark Kent /Superman)
AMY ADAMS (Lois Lane)
MICHAEL SHANNON (General Dru-Zod)
DIANE LANE (Marta Kent)
KEVIN COSTNER (Jonathan Kent)
RUSSELL CROWE (Jor-El)

El hombre de acero se estrenó al público el 14 de junio de 2013, en cines convencionales, 3D e IMAX y la película se convirtió en un éxito de taquilla, recaudando $668.045,518 mundialmente, pero recibió críticas mixtas. Algunos críticos elogiaron la narrativa, los efectos visuales, y la banda sonora, mientras otros criticaron su ritmo y la falta de desarrollo de los personajes.

"Mucho del esfuerzo –dijo Michael Wilkinson- que nos llevó la película fue explicar por qué el traje se ve como se ve. No queríamos que fuera una decisión al azar, ornamental. Comenzamos la película en el planeta Krypton, que es de donde viene el traje, y nos esforzamos mucho para mostrar que el traje encaja en la cultura. Toda la gente que se ve en Krypton está usando este traje similar a una cota de malla, con los mismos detalles que el traje de Superman. Todos tienen el escudo de su familia en el pecho. Los detalles de los puños y las botas se repiten en todos los diferentes personajes que conocemos en Krypton. Así que en el momento en que vemos a Superman en su traje entendemos por qué se ve como se ve."

La historia

El planeta Kripton posee un núcleo inestable que ocasionará su destrucción. El consejo gobernante es derrocado por el comandante militar de Krypton, el General Zod, y el científico Jor-El y su esposa Lara lanzan a su hijo recién nacido, Kal-El, en una nave espacial con destino a la Tierra.

Zod mata a Jor-El, pero es capturado con sus seguidores y exiliados a la Zona fantasma, aunque quedan en libertad cuando Krypton explota. La nave de Kal-El aterriza en Smallville y allí es criado por Jonathan y Martha Kent. La fisiología kryptoniana de Clark le da habilidades superhumanas en la Tierra, y a pesar de que desea aislarse de la comunidad, eventualmente usa sus poderes para ayudar a otros. Varios años después, Jonathan muere en un tornado, y después un Clark adulto pasa varios años teniendo un estilo de vida nómada, teniendo distintos empleos bajo identidades inventadas, haciendo buenos actos de forma anónima, y luchando para lidiar con la pérdida de su padre adoptivo.

BATMAN Y SUPERMAN: El amanecer de la justicia (2016)
Batman y Superman: Dawn of Justice

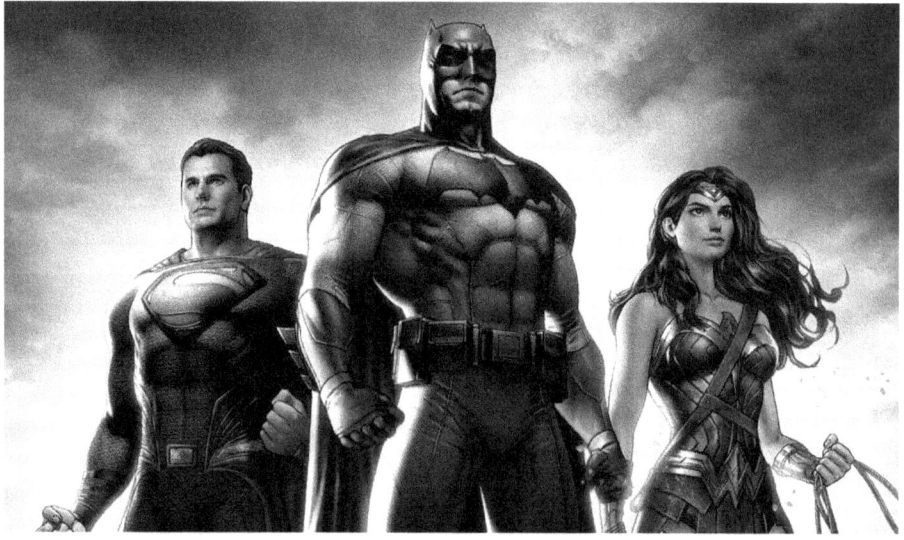

Director: Zack Snyder
Guión: Chris Terrio y David S. Goyer

HENRY CAVILL (Clark Kent y Superman)
BEN AFFLECK (Batman)
AMY ADAMS (Lois Lane)
JOSEE EISENBERG (Lex Luthor)
MICHAEL SHANNON (General Zod)

Ante el temor de las acciones que pueda llevar a cabo Superman, Batman intenta mantenerle a distancia, y la opinión pública debate cuál es realmente el héroe que necesitan. El hombre de acero y Batman se sumergen en una contienda territorial entre ambos, pero las cosas se complican cuando una nueva y peligrosa amenaza surge rápidamente poniendo en jaque la existencia de la humanidad.

Contará con la participación de Wonder Woman, Aquaman y Flash.

SUPERBOY

El cómic

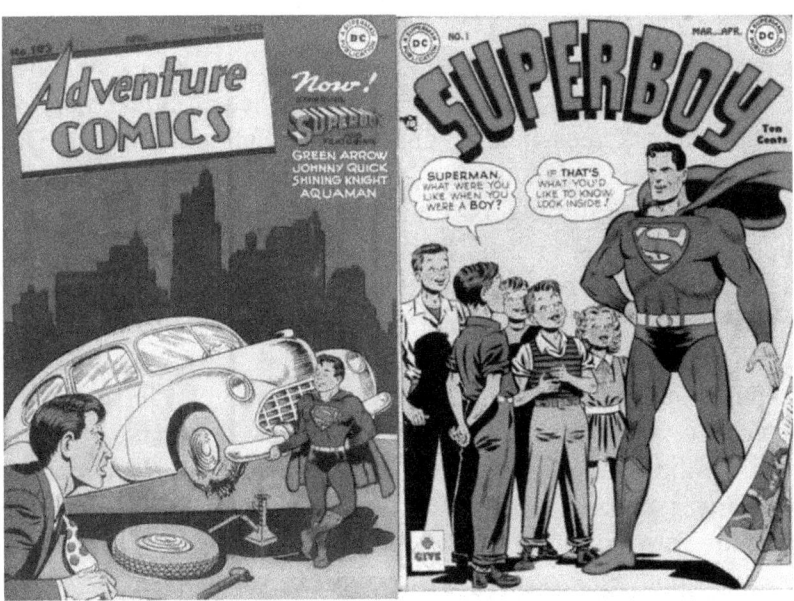

Indudablemente nuestro héroe de acero tuvo una niñez y juventud plagadas de emociones y aventuras, por lo que aprovechar su popularidad para hablarnos de ella parecía lógico, al menos comercialmente. Con esa pretensión, Superboy tuvo su modesto debut en las páginas de More Fun Comic en enero de 1945, aunque de momento solamente en el interior, sin que figurase en la portada, por si acaso. En ese primer número compartió páginas con Dover y Trébol, aunque después ya tuvo portada en Adventure Comic, donde empezó una larga carrera como personaje principal en 1946. Cuando consiguió su propio comic-book a finales de marzo de 1949, Superboy estaba oponiéndose al poco interés que los superhéroes generaban en ese momento. De hecho, Superboy fue el último título importante de la Edad Dorada.

El nombre de Superboy le proporcionó una oportunidad, pues tenía detrás una leyenda; el problema era que todos los aficionados sabían que cuando era joven todavía no había desarrollado sus poderes y no ejercía como campeón de la justicia. Nadie supo ver ese problema en ese momento, aunque esta no fue la única contradicción en la serie. Cuando los años pasaron y las historias aumentaron, el trabajo para mantener la leyenda se volvió agobiante.

Superboy acogió una cifra importante de lectores, pero la mayoría opinaba que el héroe era demasiado joven y quizá necesitaba algunos años más. Su crecimiento se estancó en una edad ambigua, pero que le permitió acudir a la escuela secundaria como un alumno más. De este modo, las historias podían tener siempre un final feliz y el potencial de recursos era ilimitado. Ahora la acción se desarrollaba en Smallville y su chica era una pelirroja llamada Lana Lang que acudía igualmente a la misma escuela. Realmente era una comunidad idílica para cualquier joven, aunque tuviera superpoderes y pudiera aburrirse.

El editor Jack Schiff contrató inicialmente al escritor Don Cameron, pero posteriormente fue sustituido por el binomio Jerry Siegel/Joe Shuster. Como ocurrió con otros creadores de comic-book, ellos habían vendido todos los derechos de autor en la primera historia, pasando a ser considerados simplemente como empleados de la compañía. Esto ocasionó ciertos problemas legales, pues para darle prestigio al nuevo héroe los nombres de sus creadores aparecieron en

el títulos como autores, lo que no era cierto, derivando en un pleito en 1947 que dejó las cosas claras: Siegel y Shuster eran los autores del personaje y debían tener una compensación económica, pero los derechos de edición pertenecían a la DC y su equipo. Ello ocasionó la separación entre Siegel y la DC, y aunque todavía escribió algunas historias las relaciones se rompieron hasta 1975, cuando tanto Siegel como Shuster recibieron una pensión vitalicia y el reconocimiento de la autoría.

SUPERBOY TV
Las aventuras de Superboy (1988)
Viacom
Serie de 52 capítulos para TV

Producción: Alexander Salkind
Director: Ken Bowser
Guión: Mark Jones
Música: Kevin Kiver

Intérpretes:
GERARD CHRISTOPHER: Superman
JIM CALVERT: J. White
SCOTT WELLS: Lex Luthor
STACY HAIDUK: Lana Lang

Aunque las primeras aventuras de Superboy en la televisión datan de 1958 y 1961 (interpretada por John Rockwell), no pasaron de un episodio piloto, lo que unido a la poca aceptación del cómic obligó a replegar las intenciones. Para su episodio piloto de "Las Aventuras de Superboy", Ellsworth seleccionó "Ransom," una historia basada en el libro "El Muchacho Más Triste" de 1961, en la cual hablaban de su juventud en Smallville, con su padre trabajando como portero de un teatro. El rodaje fue apresurado y se finalizó en apenas tres días, excepto los efectos especiales que requirieron más tiempo. En esta película el personaje estaba interpretado por John Rockwell, a quien le faltaba el carisma del adulto George Reeves, por lo que ni siquiera tuvo una continuación en aquellos años.
Cuando Byrne fue propuesto para una continuación en los años 80, dijo que al pensar en Superboy lo hizo en un Superhombre que estaba aprendiendo simplemente a ser Superman y por ello retomó la idea del original de Jerry Siegel cuando Clark Kent era joven. Quería un héroe eficaz y que las historias de Superboy ayudasen a comprender al personaje adulto, en lugar de ser simplemente historias de superazañas. Este Superhombre debía tener sus raíces más profundas en la Tierra y no en Kripton. No obstante, su idea no fue aceptada y el guión definitivo es obra de Mark Jones.
El protagonista principal Gerad Christopher, que había sustituido a John Haymes, estaba acompañado por actores tan populares como Michael Landon (La casa de la pradera), Stuart Whilman, Doug McClure ("Trampas"), Sybil Danning (Luz de luna) y el cantante Leif Garret. Pero este serial, dirigido al público juvenil, tiene más fallos que aciertos, y entre el defectuoso argumento de base, la mala interpretación, el poco carisma del principal protagonista y los ineficaces efectos especiales, hicieron que no tuviera apenas relevancia.

La historia

Clark Kent es un joven estudiante en la Universidad de Schuster, en donde ejerce también como reportero en el periódico que elaboran los alumnos. Allí conoce al hijo de Perry White, el director del prestigioso periódico "Daily Planet" y le confiesa su gran amor por Lana Lang.
Aunque aún no ha desarrollado plenamente sus poderes, ya puede volar y debe hacer numerosas salidas como Superman para arreglar el mundo y, especialmente, detener las atrocidades de un joven malvado llamado Lex Luthor.

LOIS Y CLARK

LAS AVENTURAS DE LOIS Y CLARK
(1993)
Warner
21 episodios para la TV

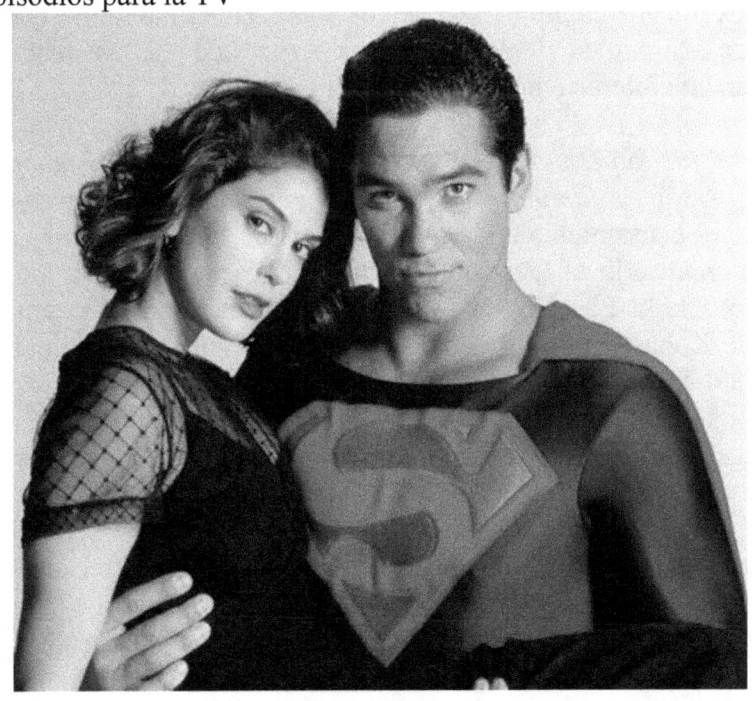

Productores: Robert Singer y Deborah Joy Levine
Director: Robert Butler
Música: Jay Gruska

Intérpretes:
DEAN CAIN: Superman/Clark Kent
TERRI HATCHER: Lois Lane
MICHAEL LANDES: Jimmy Olsen
JOHN SHEA: Lex Luthor

Carlin y su equipo habían estado planeando una línea en la historia mediante la cual se acortasen las barreras entre Lois y Clark, algo que ya había sugerido hace 50 años su creador Jerry Siegel. De hecho, Lois y Clark en el número 50 publicado en 1990 ya se habían casado, disponiendo de un número especial para tal acontecimiento.
Este episodio parecía ser una conclusión previsible para el personaje, aunque ocasionó un fenómeno contrario, pues sirvió como aliciente para los nuevos capítulos televisivos sobre Superman, algo que tuvo lugar en el otoño de 1993, unos meses después de que los creadores le mataran en el famoso número 75 editado en el mes de enero de 1992.

"Puesto que Superman lleva entre nosotros casi 70 años nos parece ya un personaje familiar y por ello su carácter debe reinventarse." Ese era el pensamiento en la mente de Jenette Kahn cuando se puso a pensar en la serie de televisión que posteriormente se denominó como "Lois y Clark: Las Nuevas Aventuras de Superman." Sin embargo, eso que Kahn y el editor Mike Carlin habían sugerido originalmente en 1989, formaba parte de un capítulo anterior titulado "Lois y el Daily Planet". *"La idea era enfocar más en la relación con Lois –* explica Kahn- *pues no teníamos presupuesto para dedicarnos a los efectos especiales".*

La idea se llevó a cabo en los estudios Lorimar, recientemente adquiridos por Warner Bros., donde el creativo Leslie Moonves mostró un interés enorme por el proyecto, aunque finalmente decidió trabajar conjuntamente con Kahn. El episodio piloto, de 105 minutos y

un presupuesto de 1 millón de dólares, lo vendió a la ABC en 1991 sin pedir dinero a cambio. Se trataba de mostrarlo en televisión y si tenía aceptación se rodaría la serie.

LeVine propuso un nuevo título, y visitó DC para consultar con Kahn y Carlin los nuevos detalles del héroe, tratando de introducir algunos elementos de 1986 a través del escritor John Byrne. Los elementos incorporados fueron los padres adoptivos de Clark Kent, y el peinado y vestimenta de Lois, ahora más sexy.

Las campañas promocionales dieron énfasis a la idea de sexo y los anuncios mostraron a Lois (Teri Hatcher) y Clark (Dean Cain) vestidos en ropa interior, además de un semidesnudo de Hatcher tratando de taparse con el traje de Superman, mientras decía: *"No puedo creerlo, he encontrado al hombre perfecto."* Y de hecho ella debe seguir sin creerlo, pues el personaje de Clark Kent siguió siendo tan casto como antes.
La serie ya sabemos que tuvo que competir con la producción de la NBC "SeaQuest DSV", una serie de ciencia-ficción del popular Steven Spielberg. No obstante, con el paso del tiempo, Lois y Clark mejoró su estilo y ganó aceptación, llegando a situarse por delante en el índice de audiencia.

La historia

Clark Kent es un periodista recién llegado al "Daily Planet" y cuenta con la oposición de la dura Lois Lane, la cual prefiere trabajar en solitario y no cuidar a un novato.

SMALLVILLE

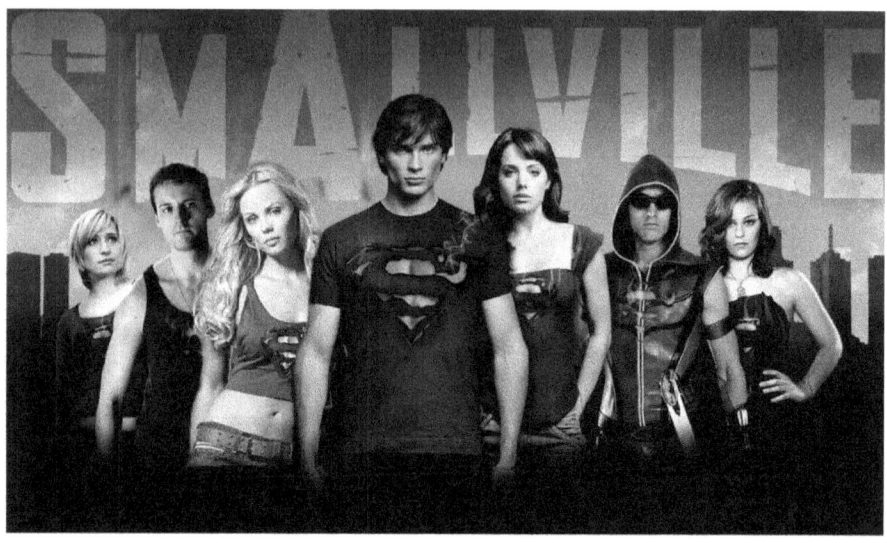

2003
Producida por: Warner Bros. TV
Guión: Alfred Gough & Miles Millar
21 capítulos
60 minutos

Intérpretes:
TOM WELLING: Clark Kent
KRISTIN KREUK: Lana Lang
MICHAEL ROSENBAUM: Lex Luthor
ERIC JOHNSON: Whitney Fordman
SAM JONES III: Pete Ross
ALLISON MACK: Chole Sullivan
ANETTE O'TOOLE: Martha Kent
JOHN SCHNEIDER: Jonathan Kent

Estas nuevas aventuras de Superman llegaron tímidamente a la televisión norteamericana, pues nadie estaba seguro de su éxito. Sin embargo, en el primer capítulo consiguió nada menos que 21 millones de espectadores y posteriormente el éxito ha sido igual en el resto del mundo. Su productora, Warner Channel, la define como "una actual y novedosa interpretación de la legendaria historia de Superman".

Protagonizada por Tom Welling como Clark, la historia nos describe la llegada de Superman desde el planeta Krypton, acompañado por una lluvia de meteoritos y abundante kryptonita. Allí es recogido por el matrimonio Kent, quienes asombrados por los poderes que el pequeño manifiesta, deciden mantener su procedencia en secreto, así como sus poderes.

La diferencia de esta serie es que recorre los días del joven Clark antes de ser Superman, y le podemos ver sumido en los mismos problemas e incertidumbres de los demás jóvenes, a lo que debe sumar el hecho de saberse diferente. Falta algún tiempo para que Clark Kent sepa realmente quién es y de dónde viene y pueda asumir la misión de defender a la Tierra de todo tipo de villanos. Clark, en este tránsito hacia Superman, se enamora de Lana Lang (Kristin Kreuk), la chica más atractiva de la escuela, pero su timidez le impide acercarse a ella, especialmente porque Lana suele llevar colgado un adorno elaborado con krytonita, la piedra maldita que le puede matar. Otro personaje importante es Lex Luthor (Michael Rosebaum), un muchacho que llega al pueblo y cuya vida es salvada por Clark en un accidente automovilístico. Nuestro futuro superhéroe ve en Lex al hermano mayor que no tiene pero la relación deparará sorpresas, pues la inteligencia y maldad del joven Luthor empieza ha desarrollarse.

Paralelos a ellos, hay una serie de personajes no menos importantes, como el padre de Lex Luthor, un hombre aparentemente ciego que mantiene serias confrontaciones con su hijo, así como Pete, casi el único humano que conoce la verdadera identidad de Clark. Los nuevos capítulos, estrenados en el otoño de 2004, constituyeron igualmente un éxito.

OTROS EMULADORES DE SUPERMAN

EL GRAN HÉROE AMERICANO
Greatest American Hero 1981

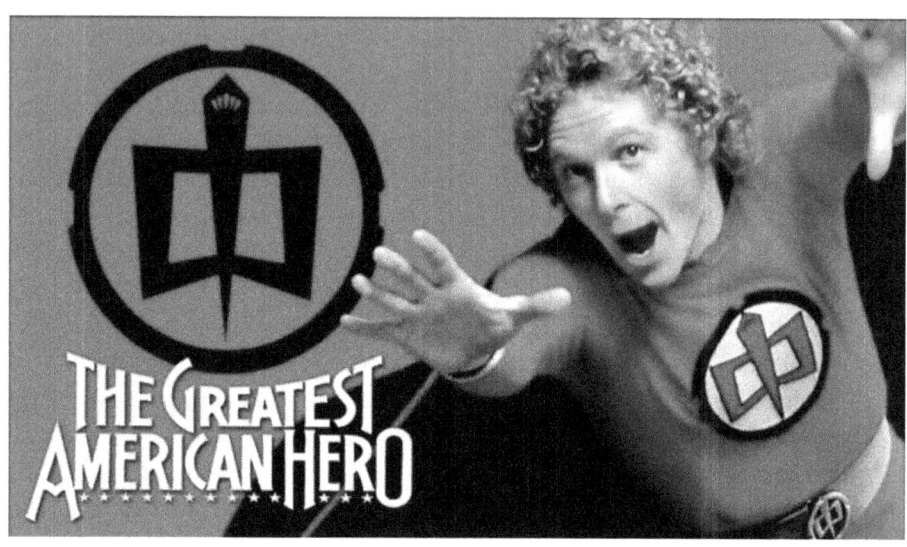

Stephen J. Cannell Productions
90 minutos

Personaje creado y dirigido por: Stephen J. Cannell
Director: Rod Holcomb

Intérpretes:
WILLAM KATT: Ralph Hinkley/Hanley
ROBERT CULP: Bill Maxwell
CONNIE SELLECCA: Pam

Intentando dar una réplica cómica al Hombre de Acero se creó en 1980 un personaje, mitad bufón, mitad héroe, el cual debería solucionar toda clase de problemas en el mundo, aunque sin la seriedad de Superman.

La serie fue creada para la televisión y vista durante 35 capítulos con bastante éxito de público, el cual esperaba que de una vez por todas nuestro nuevo héroe aprendiera a manejar bien sus poderes. El actor William Katt saltó así a la fama y aunque posteriormente no supo o no pudo aprovechar su éxito, le pudimos ver después en una extraordinaria película titulada "House, una casa alucinante", mientras que su compañera de reparto Connie Sellecca continuó trabajando para la televisión en el serial "Remigton Steel", haciendo de compañera de otro arregla-problemas, posteriormente reciclado como James Bond.

Pero el serial no tuvo gran trascendencia y una prueba de ello es que nunca fue repuesto en ninguna cadena de televisión y solamente guardamos un recuerdo benévolo de ella. Con un poco de esmero aún podemos encontrar un DVD resumen de esta película, mientras esperamos con impaciencia el nuevo remake que se prepara para la gran pantalla.

Un dato curioso es que después del intento de asesinato de Ronald Reagan, el personaje que encarna William Katt (Hinkley) fue renombrado como Ralph Hanley para evitar la asociación con el supuesto asesino John Hinkley Jr.

Los productores también se tuvieron que enfrentar a un pleito de la DC Comic que los acusan de plagiar a Superman con esta serie. Sin embargo, simplemente mirando el traje esta denuncia fue rechazada por el juez, pues era obvio que las diferencias eran notorias, especialmente desde el concepto básico del personaje que recibe un traje alienígena y las armas necesarias para luchar contra el mal.

Existe un proyecto muy avanzado para volver a rodar nuevos capítulos que se estrenarían en 2005 y aunque no está definido el actor principal, parece probable que trabajen en cortas intervenciones actores como Gene Hackman, Tommy Lee Jones y Clint Eastwood. La historia estará escrita por Paul Hernández.

La historia

Un agente del FBI es perseguido y posteriormente asesinado por una banda de mafiosos que pretenden dominar al mundo con su nueva arma secreta. Una nave extraterrestre recoge su cadáver, le da vida de nuevo y le encarga una misión: encontrar la persona idónea para evitar el desastre que se avecina en el mundo si esa arma secreta se pone en funcionamiento.
La elección recae en un profesor de personas problemáticas y durante una excursión en el desierto se ponen en contacto con él. Le entregan un traje especial que le otorga poderes para volar, visión de rayos X y superfuerza, así como un aparato con las instrucciones necesarias. Por desgracia, nuestro protagonista pierde el aparato y no consigue dominar bien el manejo de su traje, por lo que cada vuelo termina con un fuerte golpe. Posteriormente, recibe la ayuda de su abogada que le está tramitando la custodia de su hijo, y del agente del FBI que le acompañó durante su contacto con los extraterrestres.

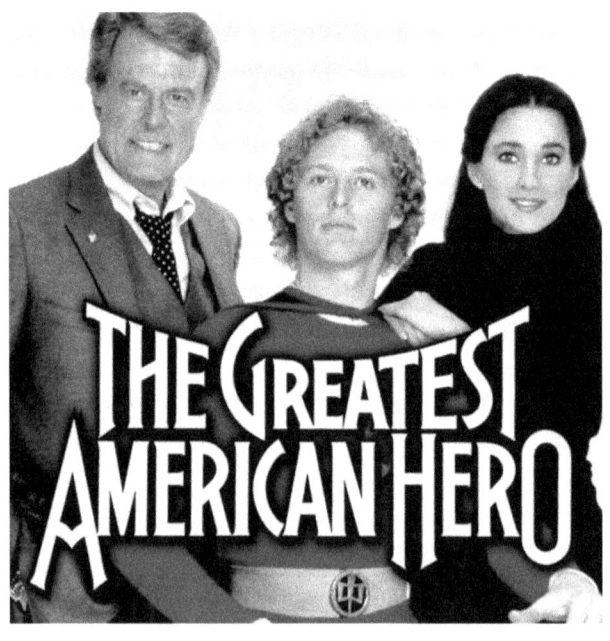

CAPITÁN MARVEL (Shazam)

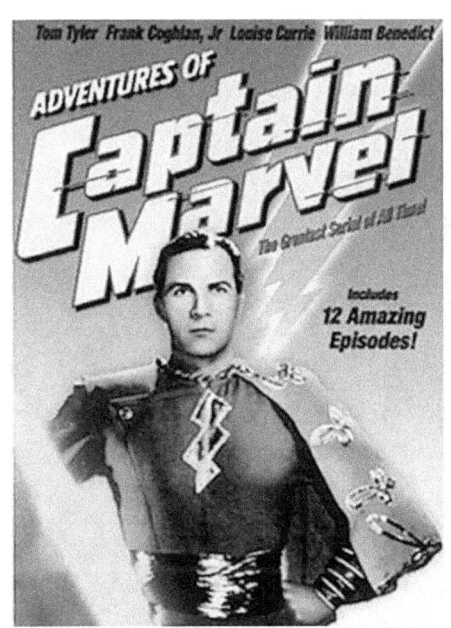 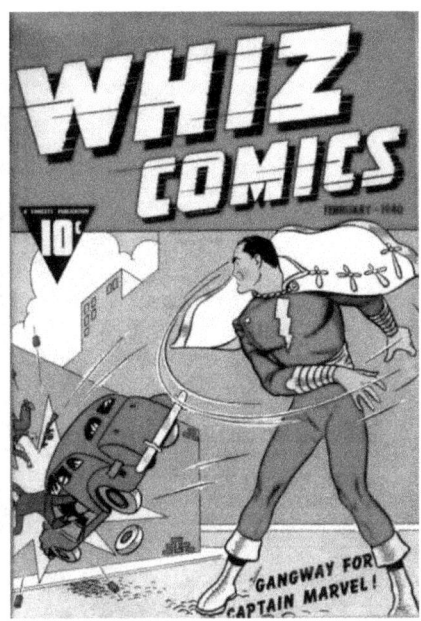

Inicialmente con más creatividad que la mostrada con posterioridad, este cómic de la Marvel nació en octubre de 1939, aunque no vio la luz hasta el año siguiente. Desde los comienzos fue un duro competidor para todos los superhéroes y desde su salida con la Whiz Comics, en febrero de 1940, el Capitán Marvel fue un auténtico negocio, pues estaba más cerca de la imagen de un superhéroe que los anteriores, o al menos el público opinaba así. Pero la DC decidió demandarles por plagio y aunque les llevó mucho tiempo, la resolución de 1953 fue categórica: se trataba de un plagio y debía desaparecer del mercado mundial. Para ganar el proceso judicial el editor de la DC Cómic, Jack Schiff, compiló un álbum de recortes que documentaba las similitudes, pero la corte del distrito desestimó su demanda. DC apeló, y en esta ocasión otro juez consideró que tenían razón. Desde ese momento y hasta ahora, este extraordinario personaje

es solamente un maravilloso recuerdo que aún se puede encontrar en los saldistas del cómic. Pero la historia, acababa de empezar…

Capitán Marvel traducido al español

Tanto éxito tuvo este Capitán Marvel que con el título de "Las aventuras del Capitán Maravillas" llegaron a circular en 1946 casi 1.4 millones de copias del cómic, en una tirada bi-semanal. Este fenómeno también se extendió a sus parientes Mary Marvel (hermana), Capitán Marvel (hijo), así como Tío Marvel, y hasta a un perro y un conejo, todos con superpoderes. Una vez que la indemnización de 400.000 dólares fue efectuada, y con ella la retirada de las aventuras del Capitán Marvel, el personaje estuvo ausente de

los quioscos hasta el año 1966 en que salió de nuevo al mercado bajo el sello editorial M.F.

Realmente los derechos de este personaje fueron rescatados por la Marvel tras unas largas negociaciones, tras las cuales Stan Lee empezó a desarrollar el proyecto. *"Creí que debíamos publicar una nueva serie aprovechando el nombre, así que escribí una historia sobre un alienígena de otro planeta"*, comentó el propio Lee. Para acabar de concretar su idea, Stan Lee llamó a Gene Colan y juntos crearon al nuevo Capitán Marvel, uno de los personajes más singulares de la editorial del mismo nombre.

Capitán Marvel /Stan Lee

Este primer volumen de Biblioteca Marvel, "El Capitán Marvel", incluye sus dos primeras apariciones en la colección Marvel Súper-Héroes, así como los números 1 al 6 de su propia colección. Lo cierto es que este nuevo Capitán Marvel era un personaje distinto, razón que

explica que solamente sobrevivieran cinco ejemplares. Después, en 1967, saldría otro Capitán Marvel, igualmente sin parecido alguno con los anteriores, pero que termina muriendo de cáncer y afortunadamente permanece muerto desde entonces.

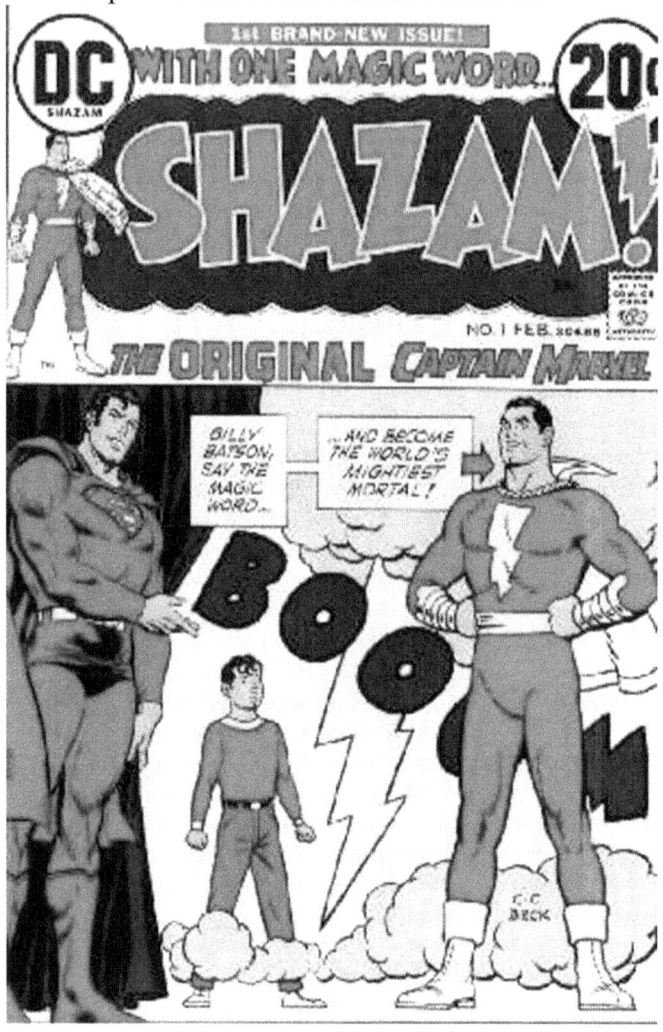

En 1973, la DC reavivó al Capitán Marvel original, pero les obligaron a renombrarlo con el título de Shazam porque el anterior nombre estaba registrado. Dibujado por Beck, Shazam duraría 35 números, reapareciendo después en la mini-serie Leyendas en 1986,

posteriormente con su propia mini-serie de Shazam en 1987, y ahora con un título que dice "El Poder de Shazam", empezado en 1995 y actualmente todavía en circulación.

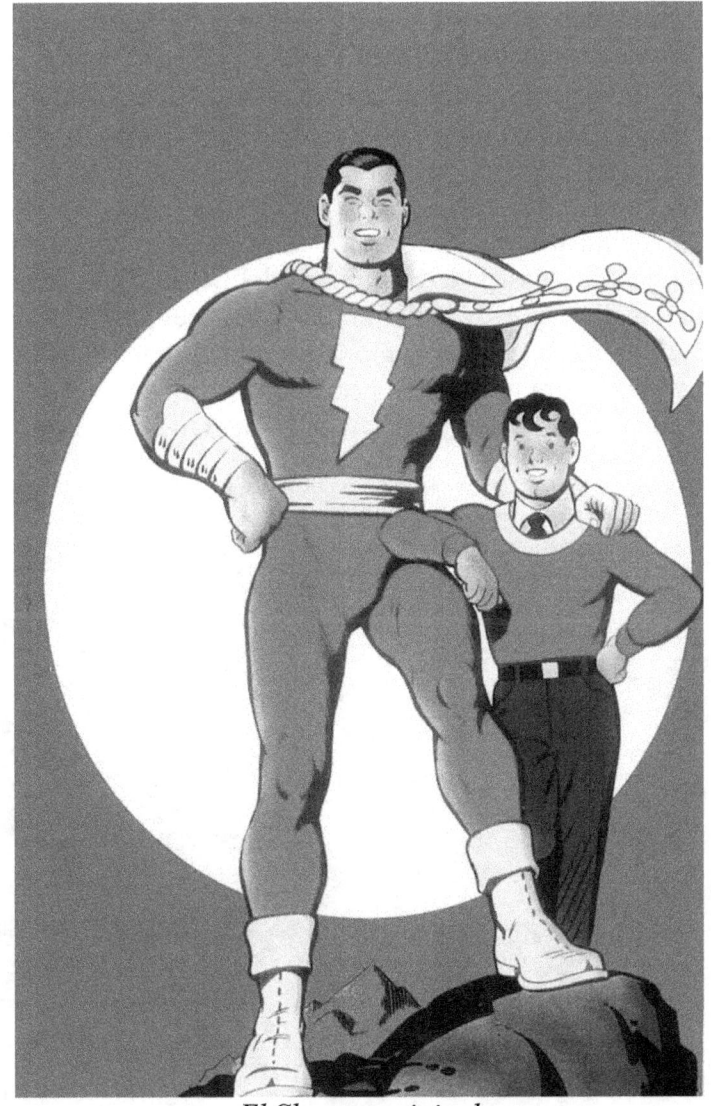

El Shazam original

Para todos, el Capitán Marvel es un gran personaje, con una dosis de humor inédita hasta entonces. Los niños se llegaron a creer que

simplemente diciendo la palabra mágica "Shazam" podrían adquirir algunos de sus superpoderes, y aunque luego comprobaban que no era posible su imaginación hacía el resto. Siendo frecuentemente ridiculizado por el inteligente y tenaz enemigo Dr. Sivana, quien sabía derrotarle intelectualmente convirtiendo al poderoso héroe en poco menos que un gusano de tierra, la proximidad hacia los humanos era notoria, especialmente porque pasado un corto tiempo el superhombre volvía a ser un mortal vulnerable.

Esta modesta obra de arte pictórica tenía una inspiración real, y por ello los niños amaron la idea en la que el joven Billy Batson podía convertirse en el "Más poderoso mortal del Mundo" simplemente no admitiendo la derrota. Hoy lo definirían como "pensamiento positivo". En 1973, diferentes acontecimientos llevaron a vender los derechos de Fawcett a la DC para reavivar el personaje en un cómic-book llamado Shazam y una serie de televisión que tuvo un gran éxito hasta 1974.

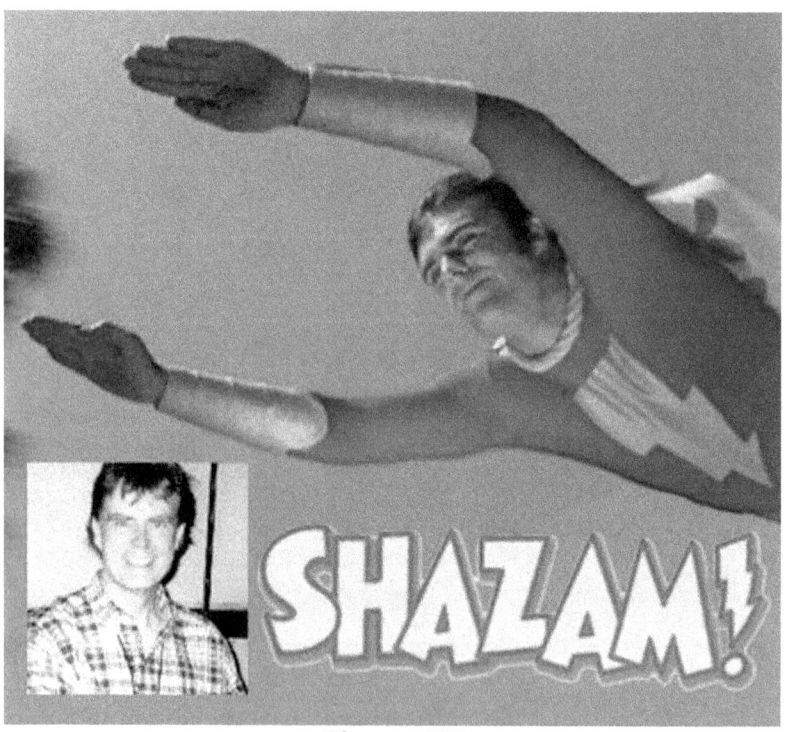

Shazam TV

En los pocos años que duró en el mercado se pudo ver una película rodada en 1941 para la Republic Pictures. Interpretada por Tom Tyler y dirigida por John English, con unos efectos especiales muy de acuerdo a la época y filmada en blanco y negro, consiguió gran éxito, siendo exhibida en España muchos años después, cuando el mito ya había casi desaparecido.

También escuchamos un largo serial radiofónico con sus aventuras y unos efectos de sonido ciertamente originales, así como una corta serie de dibujos animados en 1961, cuando el pleito ya estaba abandonado, producido por Lou Scheimer y Norman Prescott, bajo un guión de Dennis O´Flaherty.

Quienes tuvimos la suerte de comprar y deleitarnos con sus aventuras (que aquí conocimos en un principio como "El Capitán Maravillas" y posteriormente con su nombre original de "Shazam"), podemos dejar bien claro que era un personaje superior en entretenimiento y originalidad a Superman y que solamente la acusación de plagio le obligó a desaparecer, no los aficionados.

Recientemente retornó de nuevo con un nuevo formato de aparición trimestral conteniendo cuatro números USA que enlazan con el último episodio publicado en el volumen 1 de esta colección. Una espectacular saga en cuatro partes donde Peter David da otra versión a las características del superhéroe. Nada que ver con el personaje inicial.

El director *Peter Segal* dijo ha propósito de una película sobre Shazam:

"Shazam siempre ha tenido una vida torturada por competir contra Superman. Es una rivalidad que se remonta a los años 30, porque el Capitán Marvel tenía unos superpoderes parecidos a los de Superman, y los directivos de DC de entonces demandaron a los creadores. Años más tarde lo compraron y lo hicieron propiedad de DC, pero mientras Superman esté de moda en el mercado, siempre habrá una especie de cruce entre los dos personajes.

Tras Superman returns de Bryan Singer parecía el momento en el que Shazam iba a ver la luz y fue cuando empezaron a surgir los rumores, pero ahora que Superman está de vuelta y enfrentándose a Batman, creo que será muy difícil que DC lance a este personaje después del resurgimiento de Superman.
Siempre me ha gustado mucho Shazam, pero no sé si llegará a ver la luz. En el fondo se parece mucho a Superman."

Para el 2019 está previsto su nuevo pase al cine.

La historia

Un joven llamado Billy Baston, vendedor de periódicos, es conducido a un túnel por un mago, el cual le da unos extraordinarios poderes para que haga justicia en el mundo. Para ello, solamente deberá pronunciar su nombre, "Shazam", y al instante tendrá el poder de Júpiter, el valor de Aquiles, la fuerza de Hércules, la musculatura de Atlas y la velocidad del rayo, aunque por un tiempo limitado. Pasadas unas horas sus poderes desaparecerán y volverá a ser el joven Billy.

El mago logró sus poderes gracias a la acción conjunta de varios dioses, Salomón, Hércules, Atlas, Zeus, Aquiles y Mercurio, de cuyas iniciales tomó su nombre, con el encargo de que un mortal pudiera representarles en La Tierra.

Con el tiempo, no solamente el Capitán Marvel ejerció de superhéroe, sino que se le unió su hermana Mary –Mary Marvel- y un joven paralítico llamado Freddy –Freddy Marvel- formando un trío casi invencible para derrotar al maléfico Dr. Sivana, el cual intentaba adueñarse del mundo.

SUPERGIRL

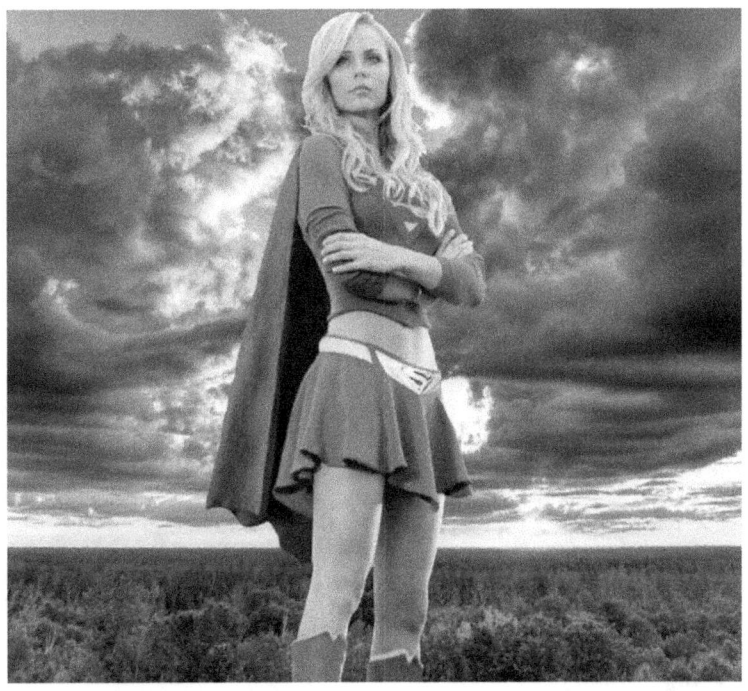

La serie de Supergirl actual que se puede ver bajo la DC Comic empezó en 1996 y es la tercera serie de este personaje. Las primeras dos series fueron efímeras y acabó su publicación en los comienzos de los 80, destacando "Kara Zor-El" un clásico de Action Comic, como la prima más joven de Superman. La serie presente es la primera en ofrecer a la nueva Supergirl que aparecía después de "Crisis en las Tierras Infinitas", un multi-comic-book publicado en 1985 cuando la Supergirl original murió. De 1985 a 1996, la nueva Supergirl aparecía sólo en una mini-serie y como estrella invitada por Superman. En estos últimos números de 1996 se ha explorado el carácter de Supergirl y nunca se la ha presentado con las aventuras intrigantes y desafíos de gran magnitud como se vio en las anteriores historietas.

Al contrario que en los episodios frecuentemente frívolos de las historietas clásicas de Supergirl, esta serie enfoca la historia de un modo más real y la muestran en nuevas direcciones intrépidas que constantemente desafían al lector.

Supergirl cómic

La historia

Supergirl es Linda Danvers, pero esto no es sólo una identidad oculta que ha adoptado, como es habitual en los superhéroes. Antes de encontrarse con los superpoderes, Linda era una adolescente común que vivía en el pequeño pueblo de Leesburg, mientras que el superhéroe conocido como Supergirl era una mujer artificial con los recuerdos de otro mundo, dotada de superpoderes similares, aunque diferentes, a los de Superman. Ella tiene telequinesis, invisibilidad y vuelo supersónico, pero siente que le falta un alma y a una identidad humana.

A través de una convergencia de eventos sobrenaturales, se reunieron Linda Danvers y Supergirl en una fusión física y mental que trajeron un nuevo significado a ambas vidas. Desde entonces, una insólita,

dos-en-uno, Supergirl nació. Esta superheroína tiene ahora un pasado como Linda Danvers y una familia humana, con todas las vinculaciones, aprovechando perfectamente su capacidad para volar y su gran fortaleza, transformándose a voluntad en Supergirl siempre la Humanidad la necesite.

SUPERGIRL
(1984)

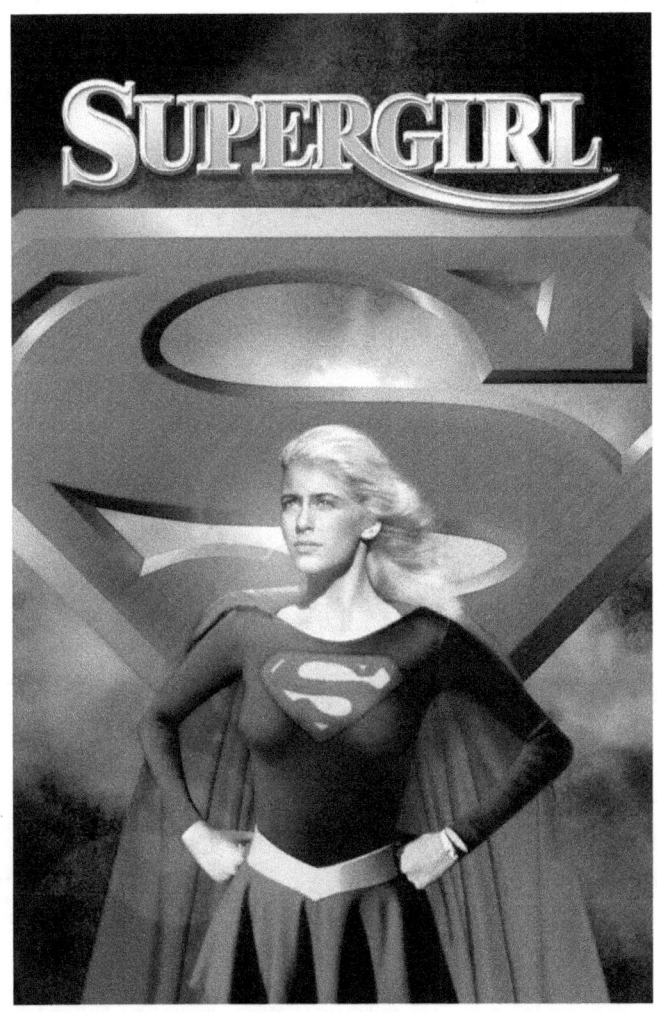

Pinewood Studios
Productores: Ilva y Alexander Salkind
Efectos especiales: Derek Meddings
Música: Jerry Goldsmith
Guión: David Odell
Director: Jeannat Szwarc

Intérpretes:
HELEN SLATER: Supergirl/Linda
FAYE DUNAWAY: Selena
PETER O´TOOLE: Zaltr
MIA FARROW: Alura
MARC MCCLURE: Jimmy Olsen

Cuando el entusiasmo por Superman empezaba a declinar sensiblemente, los mismos productores deciden darle un nuevo empuje y sacar del cómic original a otro superhéroe, su prima Supergirl (en el cómic también figuraba un superperro), la cual estaba previsto que interviniera posteriormente en otro film junto a Superman.
Para que el proyecto estuviera bien realizado, contratan a un buen experto en efectos especiales, a un músico de gran prestigio y a un director que era bastante conocido por su labor en "Tiburón II".

Al igual que en Superman, la protagonista debería ser una actriz desconocida pero de gran parecido con el personaje del cómic. La elección recayó en Helen Slater, una actriz nacida en 1965 en Massapequea (Nueva York), que había estudiado piano y flauta y declamación en el Scholl of Permorming Arts.
Aunque solamente había trabajado en algunas series comerciales de la televisión, tenía una ventaja sobre las demás aspirantes (y he aquí el secreto de su elección): había hecho el papel de Mary Marvel en "Shazam", durante una corta gira teatral.

Otras actrices intentaron interpretar a Supergirl, entre ellas Nicole Kidman

Y así, durante la navidad de 1982 hasta abril de 1983, la joven Helen se sometió con el instructor Alf Joint, atleta olímpico y creador del método Physical Training Corps, a un duro entrenamiento de pesas para conseguir dar la talla como supermujer. Durante ese período, hizo jogging, salto de trampolín en piscina, carrera en pista, aeróbic,

estiramientos, danza y maratón, logrando una forma física extraordinaria. Para no perder su atractivo femenino y conservar un aire seductor, la sometieron a un tratamiento de belleza y estilo, consiguiendo así el "Great American Dream". Sin embargo, el sueño fue corto y después de esta película no realizó ninguna más de interés comercial, pasando casi al olvido después de "Secret of My Succes" en 1987.

Los ingredientes parecían haber sido minuciosamente congregados para que fueran tremendamente atractivos para el público, y para afianzar los resultados se contó con la colaboración de estrellas tan importantes como Faye Dunaway, Peter O'Toole y Mia Farrow. El problema es que eran tan dispares y procedentes de estilos tan opuestos que fue imposible hacerles convivir sin que la mente del espectador entrase en conflicto.

Helen Slater es la más bella Supergirl de la historia, lo que no fue difícil de lograr, ya que apenas tuvo una discreta rival en TV. Ella es el mayor mérito del filme, pues la encontramos maravillosa, simpática, sexy, eficaz y hasta creíble, todo lo contrario del resto de los personajes. Posiblemente admiremos a Faye Dunaway desde aquella película titulada "Bonnie and Clyde", pero ahora haciendo de bruja malvada se nos muestra grotesca, aunque igualmente hermosa, pues ya sabemos que las brujas disponen de filtros para ser las más bellas del lugar. Pero cuando Slater y Dunaway comienzan a aparecer en la pantalla, luchando ambas por ese jardinero estúpido, nuestro delirio llega al máximo y hasta empezamos a considerar como genial a "Superman IV".

El fallo de la película no hay que buscarlo en el extraordinario plantel de protagonistas, ni en los buenos efectos especiales, ni siquiera en la música, sino en el personaje mismo, el cual no tiene la credibilidad que tiene Superman. El espectador llegó a admirar a Supergirl más por su bien formado cuerpo que por sus proezas y asistió de mala gana al despliegue de brujas, magia y demonios, más propios de una película infantil que de algo serio.

La película nunca disfrutó de éxito comercial en América del Norte, y para su distribución en Europa la Warner Bros. entregó los derechos

de la distribución a Tri-Star, productora que cortó la película original de 124 minutos, dejándola en 105. La historia sufrió obviamente, y los norteamericanos nunca consiguieron disfrutar la versión original que los públicos internacionales recibieron. El filme alcanzó gran éxito en Japón y después pudimos ver en DVD y Bluray una versión completa, restaurada y con el montaje del director, que incluye un DVD adicional con numerosos extras y entrevistas.

Recientemente, Helen Slater se ha incorporado al elenco de la serie de TV "Supergirl return", en un discreto papel.

La historia

Aunque el planeta Krypton fue destruido, algunos fragmentos gigantescos conservaron vivos a varios de sus habitantes, los cuales lograron construir una ciudad gracias a su alta tecnología. Con la ayuda de la fuente de energía "Matterwand", que puede crear cualquier forma y volumen, se hizo la ciudad Argo, rodeada de una coraza protectora contra las agresiones del universo. Pero a causa de un accidente, en la cúpula de la ciudad se produce una fisura y la joven Kara sale al espacio exterior en busca del Omegahedron, una piedra que debe encontrar para impedir que la ciudad termine sin energía y sus habitantes muertos.

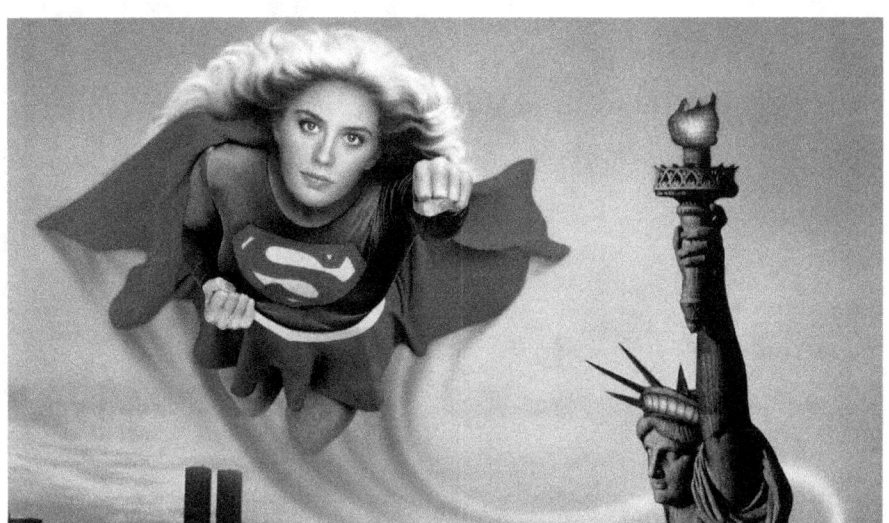

Kara, ya convertida en Supergirl, llega a la Tierra y se encuentra conque el Omegahedron ha sido recogido por una perversa mujer, dotada de ciertos poderes mágicos, que vive en un parque de atracciones en la ciudad de Midvale.

Allí adopta la personalidad oculta de Linda y con la ayuda de un joven llamado Ethan, trata de controlar a la malvada Selena, quien ha dejado en libertad al Monstruo Invisible que deberá destruir toda la ciudad y a Supergirl.

Al final hay una gran batalla entre Selena y su tenebroso monstruo contra Supergirl, en un intento de ambas de recuperar el Omegahedron.

SUPERGIRL (TV)
(2011)

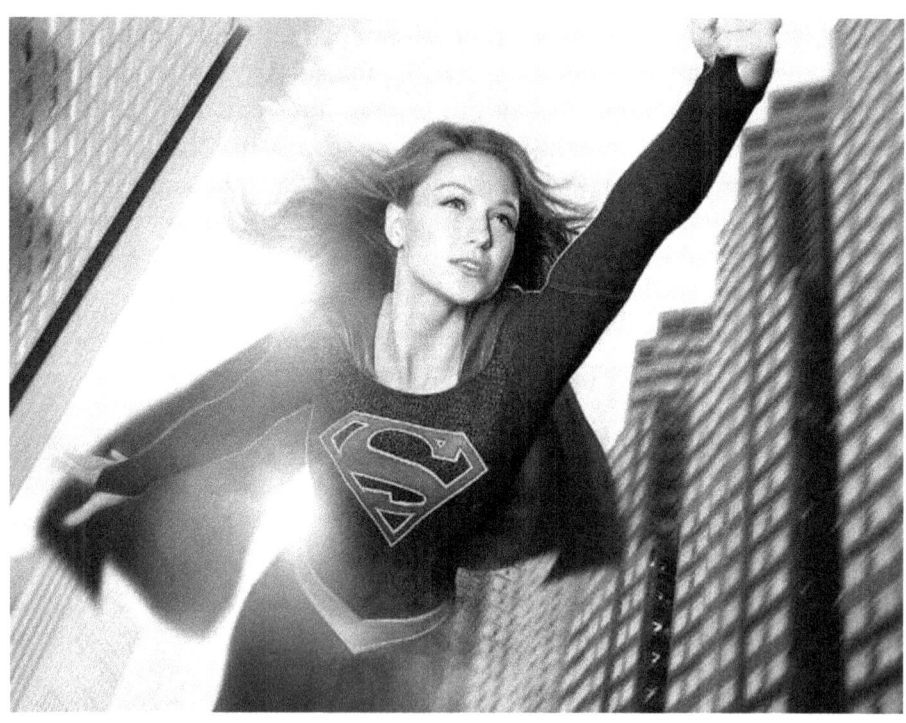

Intérpretes

SUPERGIRL (Melissa Marie Benoist)
ALEXANDRA DANVERS (Chyler Leigh)
JIMMY OLSEN (Mehacd Brooks)
ZOR-EL (Robert Gant)
SYLVIA DANVERS (Helen Slater)

La protagonista

Melissa Marie Benoist (nacida el 4 de octubre de 1988) es una actriz y cantante estadounidense conocida por su interpretación de Marley Rose en la cuarta temporada y el inicio de la quinta temporada en el musical de televisión Glee.
Aparte de su papel en Glee, ha aparecido en varias series de televisión como *Patria, The Good Wife y Ley y orden.* También apareció en la película del director Damien Chazelle *Whiplash* (2014), que ganó primeros premios (Gran Jurado y Premio del Público) en el Festival de Cine de Sundance en Park City, Utah, enero de 2014.

Historia

Kara a los 12 años fue enviada desde el moribundo planeta Krypton a la Tierra, donde fue acogida por la familia Danvers, quienes la enseñaron a tener cuidado con sus poderes extraordinarios. Después de la represión de dichas habilidades durante más de una década, Kara se ve obligada a mostrar sus súper poderes en público durante un desastre inesperado. Alentada por su heroísmo, por primera vez en su vida, comienza a mostrar sus habilidades para ayudar a la gente de su ciudad, ganándose el super apodo de Supergirl.

El primer episodio salió en octubre de 2015 y la fecha de lanzamiento es enero de 2016. Hay rodados ya los siete primeros capítulos.

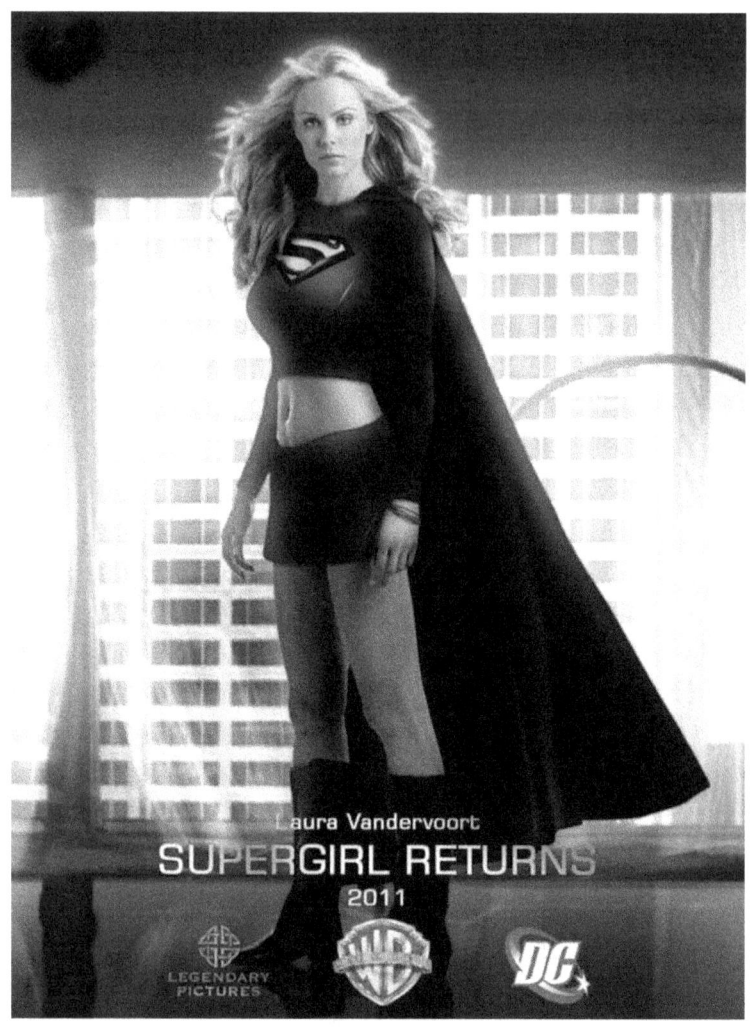

Supergirl return, un proyecto aún sin definir. La actriz había aparecido anteriormente en la serie Smallville como Kara. Tiene un cinturón negro segundo dan en karate. Además ha participado fútbol, béisbol, tenis, baloncesto y gimnasia.

BATMAN

Personaje creado por Bob Kane en 1939 para la firma DC Comic (El caso del sindicato químico), el Hombre Murciélago fue siempre un serio competidor de Superman, (creado justo un año antes), aunque lo

normal era que quien admiraba a uno detestase al otro. Mientras que los admiradores de Superman veían en el hombre de Krypton a un auténtico superhéroe, invencible, y despreciaban las habilidades humanas de Batman, tan sensible a las balas, los detractores decían que precisamente en eso estaba el mérito, en un personaje humano, más cerca de realidad que de la ficción.

Batman fue el segundo personaje más importante de la DC, y estaba inspirado en imágenes visuales procedentes de los primeros años de Hollywood, aunque su mejor definición fue tras el éxito de Superman. Como su editor Vin Sullivan evocó, *"Un caricaturista joven llamado Bob Kane estaba buscando más trabajo. Era uno de esos compañeros jóvenes que llegaron hasta nosotros a pedirnos trabajo, y mientras estábamos hablando del éxito de los superhéroes nos dijo que se le acababa de ocurrir una idea. Se ofreció trabajar en ella, pues estaba harto de cobrar cuarenta dólares a la semana haciendo un trabajo de esclavos. Había oído hablar de los ingresos de Jerry Siegel y Joe haciendo superhéroes y estaba decidido a terminar con el humor infantil."*

Hoy, muchos entusiastas creen que Batman nació con la idea sobre un muchacho cuyo padre fue asesinado por un delincuente, pero esa historia no se creó hasta meses después del debut. Kane quería crear un personaje memorable y buscaba ideas en personajes de leyenda y especialmente en los dibujos de Leonardo da Vinci.
La imagen de un hombre enmascarado que batalla contra los delincuentes empleando extravagantes acrobacias le llegó por el filme de 1921 "La máscara del Zorro", protagonizada por Douglas Fairbanks.
Ese personaje -que era un playboy de día y un policía de noche-, creado por el novelista Johnst McCulley, tenía mucho éxito entre los chicos.

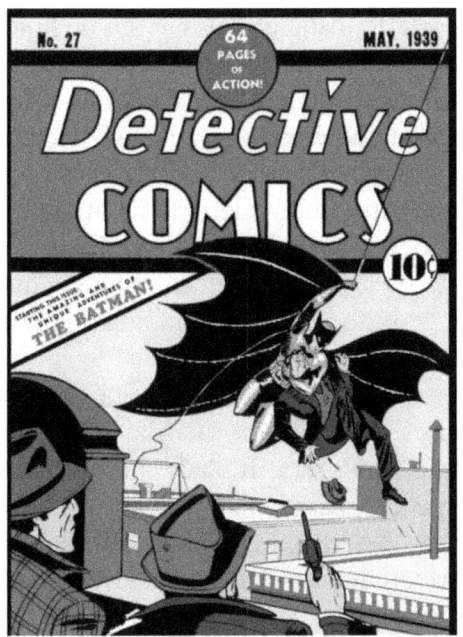
Primer cómic de 1939

Y así, una vez definido el personaje, el primer comic-book salió en la primavera de 1939 y en él ya hacía su presentación Catwoman, mientras que el Hombre Pingüino no aparecería hasta el número 58. Aunque Robin enseguida entró a formar parte como ayudante, más adelante fue una chica llamada Carrie Kelly quien ocuparía su sitio, cambiándose de nuevo a otro Robin masculino que sería asesinado en 1988 por el Joker.

Los años pasaron y Batman conseguía tener su público fiel, aunque ciertamente nunca levantó pasiones y eso que contó con los mismos medios que los demás. Había tiras periódicas en los diarios, un cómic dedicado íntegramente a él, series animadas y de personajes reales en televisión, y hasta tuvo su película para la pantalla grande. Pero lo cierto es que si no hubiera sido rescatado en los años 80 para el cine, hubiera desaparecido en el mundo de los recuerdos juveniles.

En el cómic, el personaje de Batman quería ser la otra imagen de la policía, impotente muchas veces a causa de las leyes para detener a un

delincuente. Su papel de justiciero al margen de la ley, su oscuro traje que le permitía trabajar en la noche sin ser visto, y sus habilidades circenses para saltar y colgarse de cualquier objeto o cuerda, le permitían llegar donde nadie podía y, además, llegar a tiempo.

Asexuado como la mayoría de los héroes de esa época, le otorgaron un ayudante varón a partir del número 38 de la serie, ya que el peso de hacer justicia era demasiado grande para él solo. Desde entonces, Robin sería el ídolo de las quinceañeras, mientras que Batman lo sería de todo aquél que desease una justicia rápida y contundente contra los villanos.

Posteriormente y siguiendo con el cómic, la DC que tenía todos los derechos mundiales del personaje, sacó la adaptación novelada de la película "Batman", una obra titulada "Las mejores historias de Batman jamás contadas", así como "Batman & Drácula", "Red Rain", una antología de relatos, y "The Shadow of the Bat". Los dibujantes de esta larga serie, además del legendario Bob Kane, son muy variados y nos encontramos con Alan Davis, Kelly Jones, Malcolm Jones, Steve Erwin y Norm Breyfogle, entre otros.

The Shadow of the Bat

En 1992 nació bajo el auspicio de la Warner Bros. "Batman: La Serie Animada" que cambiaron el universo de Batman para siempre. Estos dibujos dinámicos poseían una nueva técnica en animación que usaba fondos negros que se doblarían luego para proporcionar escenarios de arte "Deco". Esta técnica dio origen a una ciudad de Gotham extraordinaria, redefiniendo la imagen de la ciudad. La serie también renovó los personajes clásicos, conservando solamente una única perspectiva en sus orígenes y personalidades, aunque no se olvidó de incluir todos los personajes populares e incluso creó algunos nuevos. El cambio más significativo fue la transformación de Dick Grayson en Robin, con un nuevo traje, visualizando así una apariencia más adulta y un carácter sólido, aunque la figura de Batman continuó siendo igual de oscura.

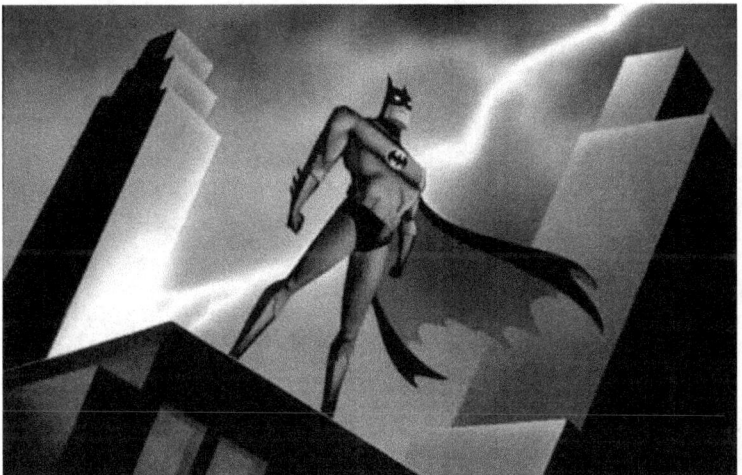

Batman serie animada

Otro cambio significativo fue la transformación de la Galería de los Villanos. Desde el Joker hasta Clock King, la serie desplegó a la perfección la personalidad de cada bribón e introdujeron nuevos personajes, entre ellos la señorita Harley Quinn. Aunque ella no nació en el universo de Batman hasta el séptimo episodio de la serie, Harley rivalizó con otras mujeres igualmente populares, como Hiedra Venenosa y Catwoman. La serie finalizó en otoño de 1995, después de 85 episodios.

BATMAN TV 1966

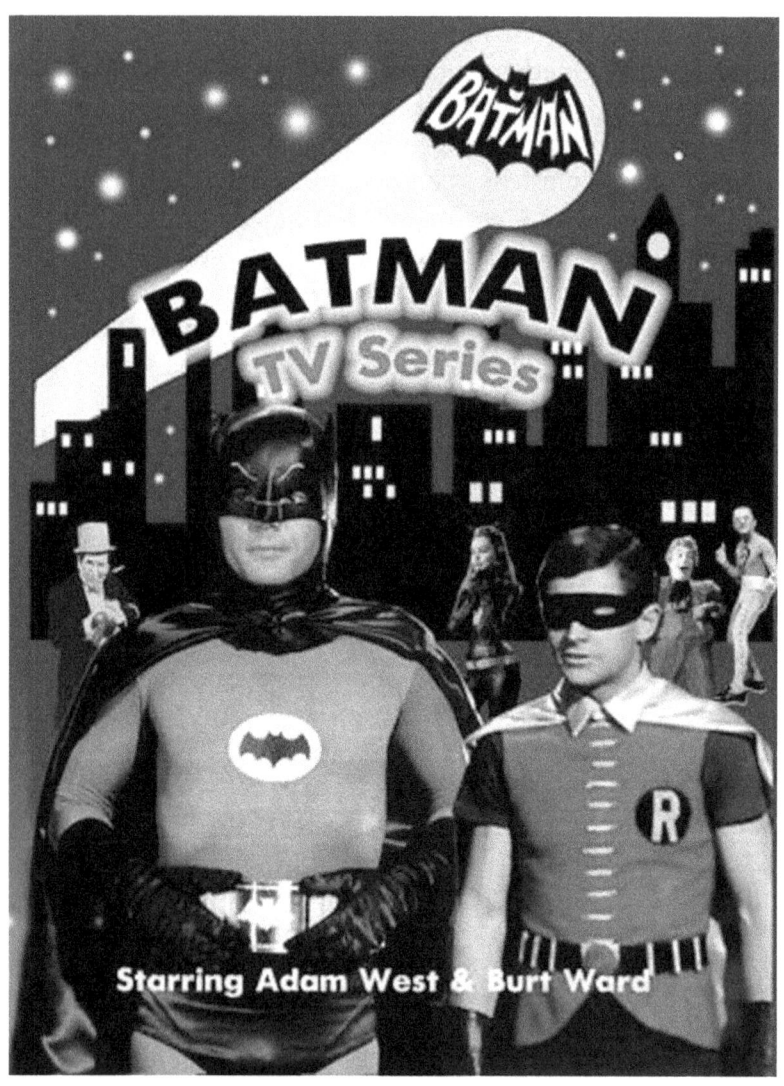

Intérpretes:
ADAM WEST: Batman/Bruce Wayne
BURÓ WARD: Robin/Dick Grayson
IVONNE CRIAG: Batgirl

En 1966, Batman era ya un personaje popular en Norteamérica, aunque los comic-book empezaban ya un lento declive obligando a buscar ideas innovadoras. Siguiendo el ejemplo de Superman como héroe familiar, Batman había introducido nuevos personajes como Batwoman (1956) y Batgirl (1961), e incluso un perro enmascarado. *"Nosotros quisimos aportar personajes para niños"* -dijo Jack Schiff- quien siguió revisando Batman durante más de veinte años. Sin embargo, ello no impidió que la afición disminuyera y que para evitarlo se buscaran elementos de ciencia-ficción.

Después de intentar sin éxito algunos cambios, el editor Julius Schwartz estaba decidido a no dejar morir a Batman y por ello en 1964 hizo algunos cambios cosméticos (como poner un logotipo ovalado en el pecho de Batman), y algunos drásticos (como matar al mayordomo Alfred). *"Desde que Batman fue creado su misión era simplemente la de un detective de la noche* -añadió Schwartz- *y la gente espera que sea así".*

Un día, William Dozier estaba leyendo un comic-book de Batman en un avión y pensó en sacar una serie para la televisión, aunque la cadena ABC ya había adquirido los derechos. ABC había producido ya la serie "El Zorro" y estaba en buena predisposición para una nueva serie, pero deseaba que estuviera inspirada en los folletines de los años 40.

Para escribir el guión original (y en el futuro para ganar el título de productor ejecutivo), Dozier llamó a Lorenzo Semple, Jr. Se le propuso la idea y una vez aceptada en pocos días tuvieron sobre la mesa el primer episodio, aunque luego supieron que estaba basado en la misma idea que se mostraba en el cómic Batman 171 publicado en mayo de 1965. La idea, no obstante, fue aceptada y se incorporaron la mayoría de los enemigos famosos, mientras que se proponía al actor Frank Gorshin como protagonista. Él no sería el único actor que daría vida fugaz a Batman.

Bruce Lee vs. Robin

Finalmente y después de hacer numerosos casting, se escogió a Adan West para el papel de Batman (se desecharon a Ty Hardin y Lyle Waggoner), pues parece ser que conocía perfectamente al personaje y se había preparado a conciencia. Sin embargo, West tenía sus dudas, ya que deseaba llegar al cine con papeles más serios, aunque era consciente de que se le estaba ofreciendo la oportunidad de formar parte de un icono. Burt Ward fue quien salió elegido para encarnar a Robin, pues el director Bob Butler quedó impresionado con su apariencia y cierta calidad ingenua.

La primera entrega hizo su debut el 12 de enero de 1966, y se convirtió en uno de los éxitos más espectaculares en la historia de la televisión. Como curiosidad, y puesto que en aquellos años Bruce Lee ya era famoso con su papel de Kato en el serial televisivo ""El moscardón verde", se le incorporó en uno de los episodios para que pelease con Robin. Indudablemente no era rival para el experto

peleador chino, pero los guionistas se las arreglaron para que el combate terminase en empate amistoso.

BATMAN (1980)

20th Century ox
105 minutos
Productor: Willian Diziers
Música: Nelson Riddle
Argumento: Lorenzo Semple, JR.
Director: Leslie H. Martinson

Intérpretes:
ADAM WEST: Batman/Bruce Wayne
BURT WARD: Robin /Dick Grayson
CÉSAR ROMERO: Enigma
BURGESS MEREDITH: Pingüino
FRANK GORSHIN: Joker
JULIE NEWMAR: Mujer gato

Tomando varios episodios de la serie televisiva de Batman y uniéndolos para darles cierta coherencia, se proyectó en la pantalla

grande la primera película de Batman protagonizada por Adam West, 14 años después de su pase en la TV norteamericana. Antes que este actor, interpretaron al hombre murciélago Lewis Wilson y Robert Lowery.

Esta película es todo un ejemplo de un cómic llevado fielmente a la pantalla, pero tan real que hasta tiene los golpes y los gritos dibujados, en lugar de simplemente expresados. Por eso es normal pasarse toda la película riéndonos, olvidándonos de disfrutar del argumento.

Tanto en la serie televisiva como en esta película vemos el Batmovil, los mismos malvados personajes, la sexy Catwoman y hasta el Joker con sus muecas.

La historia debidamente hilvanada nos describe la desaparición en el océano de un yate con sus tripulantes dentro, suceso que obliga a intervenir a Batman, ya que en él viajaba un científico que poseía una fórmula para deshidratar los cuerpos y reducirlos a polvo.

BATMAN
La serie de dibujos animados (1992)

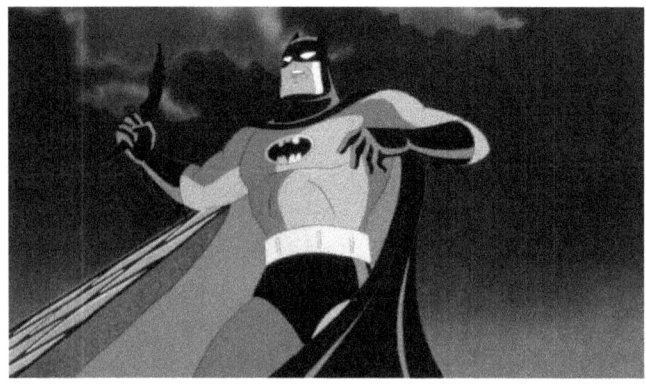

Distribuida por Warner Home Video
65 episodios

Realizada por: Dic Sebast y Ken Butf erworth
Animación: Eric Radomski y Bruce Timm.

Guión: Paul Dini

La serie tuvo un primer corto de apenas dos minutos de duración, el cual serviría para saber la viabilidad de la obra. Realizada en un estudio canadiense y contando con un plantel extraordinario de especialistas y un buen músico, la idea fue aprobada por la Warner, aunque tendrían que darle un aire menos infantil.
El ambiente debería ser gótico, lúgubre, y Batman tendría ahora una capa mayor que en el cómic. La idea era que estuviera en la línea del Superman de los 40 y los malhechores no tendrían ninguna similitud con las películas de Disney. Debería estar inspirada también en las dos primeras películas de Batman y se pensó también en pedir la colaboración a Tim Burton, así el público reconocería mejor a los personajes.
La idea no resultó y el Joker no se parece en nada a Jack Nicholson (afortunadamente), incluyéndose además otros personajes como el Hombre Enigma, sin olvidar a la seductora Catwoman.

THE BATMAN VS. DRÁCULA
2005

The Batman vs Drácula es una película animada que pasó directamente al mercado del vídeo. Tiene un tono mucho más oscuro que la serie, y cuando la película se emitió por primera vez en televisión, la clasificación de TV que se dio fue de 7 a 12 años, ya que se suponía que iba a estar en el mismo tono que la serie de televisión para niños. Sin embargo, ya que había temas más adultos, con sangre y la violencia en general, la calificación fue cambiada posteriormente a mayores de 18 años.

Dirigida por Michael Goguen, la historia sigue a Batman tras la pista del Joker y el Pingüino. Tras una pelea en la que el Pingüino escapa y la aparente muerte del Joker, el primero llega al cementerio en busca de un tesoro, pero por accidente revive al mismísimo conde Drácula quien siembra el caos en Gotham transformando a varios ciudadanos en vampiros. Batman se deberá emplear a fondo para vencer a Drácula.

BATMAN: El filme

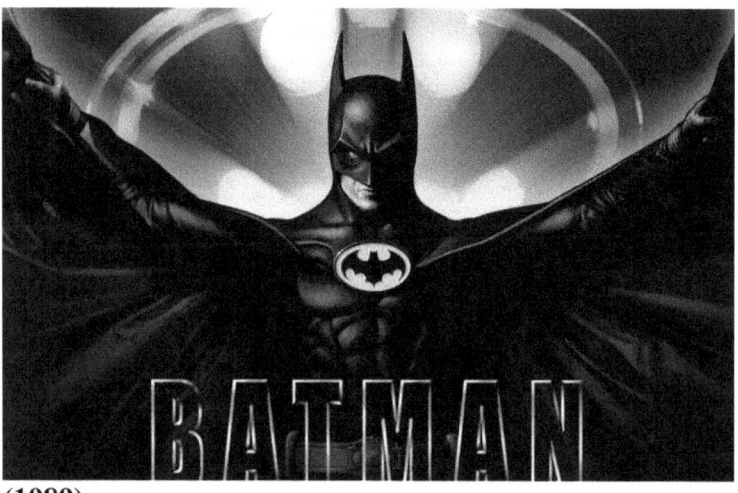

(1989)
Warner
120 minutos

Guión: Sam Hamm y Warren Skaaren
Música: Danny Eifman

Canciones: Prince
Efectos especiales: John Evans y Russ Woolnough
Director: Tim Burton

Intérpretes:
MICHAEL KEATON: Batman/Bruce Wayne
JACK NICHOLSON: Joker/Jack Napier
KIM BASSINGER: Vicki Yale
JACK WALLACE: Carl Grisom
PAT HINGLE: Gordon
MICHAEL GOUCH: Alfred

Este Batman posee aparentemente una distinta historia del personaje de los años 60 que mostró la televisión, evitando especialmente los chistes y nos devuelve al sentido del humor de los años cuarenta, la década del cine negro. La película está fijada en el momento presente, más o menos, pero puesta la mirada en la arquitectura y la ciudad que planean desde el DC clásico, en el cómic-book, y hasta en las historietas más modernas. Por ello las calles de la ciudad de Gotham están rayadas con rascacielos raros que suben pesadamente hacia el cielo, así como algunos puentes de acero que parecen tejidos en el cielo nocturno.

Aunque Batman era un superhéroe menos conocido por el público, su lanzamiento cinematográfico estuvo rodeado de una campaña publicitaria tan bien pensada que le convirtió en un mito incluso antes de su estreno. En pocos días todo el público juvenil, que no vivió la época de los cómics de este personaje, sabía perfectamente lo que era el Batmóvil y cuál era la misión en este mundo del hombre murciélago. Incluso cuando la película se estrenó ya había una nueva reedición del cómic y todo un mundo de juguetes y camisetas.
No podemos decir que "Batman" defraudó (ahí están las millonarias cifras), pero sí que nos supo a poco. Lo primero que se notó es un protagonismo tan exagerado del personaje Joker, encarnado por Jack Nicholson, que llegaba a anular al mismísimo Batman. Es más, estamos seguros que sus minutos en la pantalla son muy superiores a

los del hombre murciélago. Si tenemos en cuenta, además, su afición a las muecas, hay momentos en que su presencia se nos hace insoportable y nos retorne a esa sensación de que en "Batman", hay poco Batman.

La ambientación tipo cómic fue extraordinaria y la ciudad de Gotham era un estupendo decorado que necesitó 200 obreros trabajando 12 horas al día para construirla. La música de gran nivel (el tema principal lo cantó Prince), así como la interpretación de Michael Keaton como Batman, fueron algunos de los aciertos que le produjeron un merecido oscar a la mejor dirección artística y un increíble éxito comercial en Estados Unidos y Canadá que les motivó para realizar nuevas secuelas.

El decorado exterior de más de 30 kilómetros superó incluso a la monumental "Cleopatra", y estuvo inspirado en la película de 1927 "Metrópolis", utilizándose también una fábrica de energía eléctrica abandonada para crear en ella a la Compañía Axis, así como los gigantescos estudios londinenses Pinewood.

La historia

En la ciudad de Gotham los gángsteres y los delincuentes tienen atemorizados a sus habitantes y la policía se ve incapaz de controlarles. Solamente un extraño hombre vestido de negro, con aspecto de murciélago, decide poner un poco de orden en el caos y saliendo de entre las sombras hace justicia sin tener en cuenta a la policía. Esto le lleva a que sea considerado un enemigo para ambos, delincuentes y policía, aunque es apoyado totalmente por la población.

La historia de este extraño personaje se remonta a su niñez, en la cual jura vengarse de los delincuentes cuando es testigo del asesinato de sus padres por un carterista sin piedad. Cuando es adulto y dado que heredó una gran herencia y un enorme castillo, decide poner fin a tanto caos y con la ayuda de su fiel mayordomo crea a Batman, el hombre murciélago.

Su máximo enemigo es Jack Napier, a quien anteriormente había tirado a un bidón lleno de ácido que le convierte en un ser deforme. Posteriormente renace en el mundo de la delincuencia con el sobrenombre de Joker, con mucha más maldad en su corazón.

Para combatirle, Batman cuenta con un arsenal de sofisticadas armas creadas por él mismo y su mayordomo Alfred, como son la Rueda Ninja, la muñequera que dispara dardos y garfios, los guantes a prueba de balas y hasta un pequeño motorcito para elevar casi cien kilos de peso.

BATMAN VUELVE
Batman returns (1992)

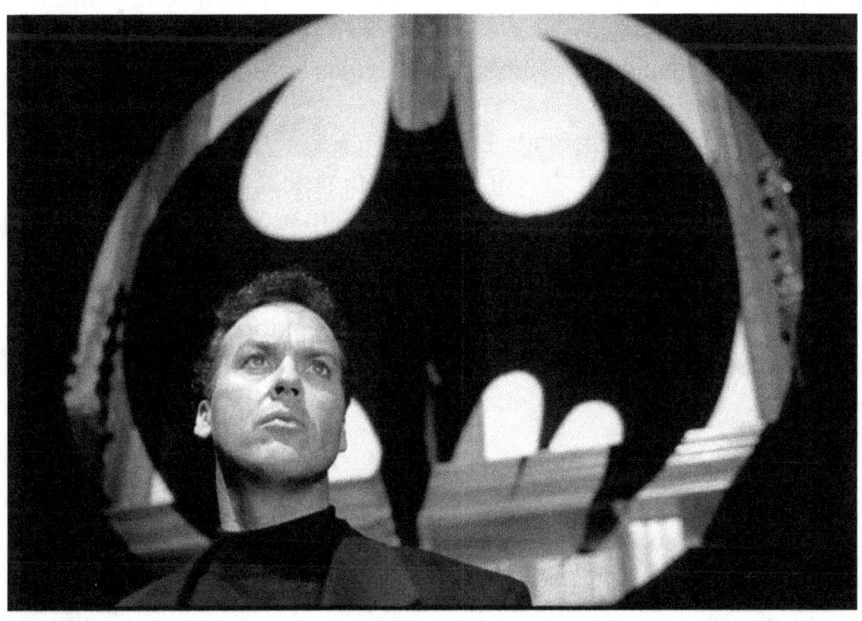

Guión: Daniel Waters
Historia: D. Waters y San Hamm
Música: Danny Elfman
Efectos especiales: Stan Wiston
Director: Tim Burton

Intérpretes:
MICHAEL KEATON: Batman/Bruce Wayne
MICHELLE PFEIFFER: Catwoman /Selina
DANNY DE VITO: Pingüino
CHRISTOPHER WALKEN: Max Schreck
MICHAEL GOUGH: Alfred
MICHAEL MURPHY: Alcalde

Después del tremendo éxito comercial de Batman no era de extrañar que se hiciera una secuela, ya que los buenos resultados comerciales se podían repetir. No obstante, la película debería mejorar a la anterior y para ello lo primero que se hizo fue desechar los buenos decorados de la primera, aún intactos en los estudios de Pinewood, y todo el equipo se instaló en Los Angeles. De lo que se trataba era que el público no relacionase ambas películas y así no existirían comparaciones.
La ciudad estaría representada como un Rockefeller Center del cómic y la guarida del Hombre Pingüino se asemejaría a un inmenso acuario muy sucio. Lo que sí se reformó fue el vestuario de Batman, el cual era ahora más flexible, tipo malla. Similar en color y textura era también el traje de Catwoman, sumamente ceñido y que debía provocar sensaciones acaloradas en los espectadores masculinos. Por su puesto, se incorporaron nuevas armas como Batdiscos, Batarang y Batskiboat, así como un nuevo coche para Batman, ahora con turborreactor.

La historia no debería tener pausas y las concesiones al amor debían ser como el personaje, oscuras y casi esbozadas, ya que en las películas sombrías no hay lugar para los romances. También se eliminó el personaje del Joker, muy criticado, y se incorporó alguien

menos absorbente, como el Hombre Pingüino, mitad humano, mitad animal, que a veces inspiraba lástima.

Lo que fue un impacto fue la Mujer Gato, un personaje tan sexy que ya ha pasado a la historia del cine y su protagonista nunca ha renegado de él. La escena lamiéndole la cara a Batman es toda una antología del cine erótico y no creemos que hubiera sido superado por Sean Young, actriz que también deseaba el papel. Michaelle Pfeiffer consiguió ser la actriz más sexy del momento sin mostrar ni un centímetro de piel.

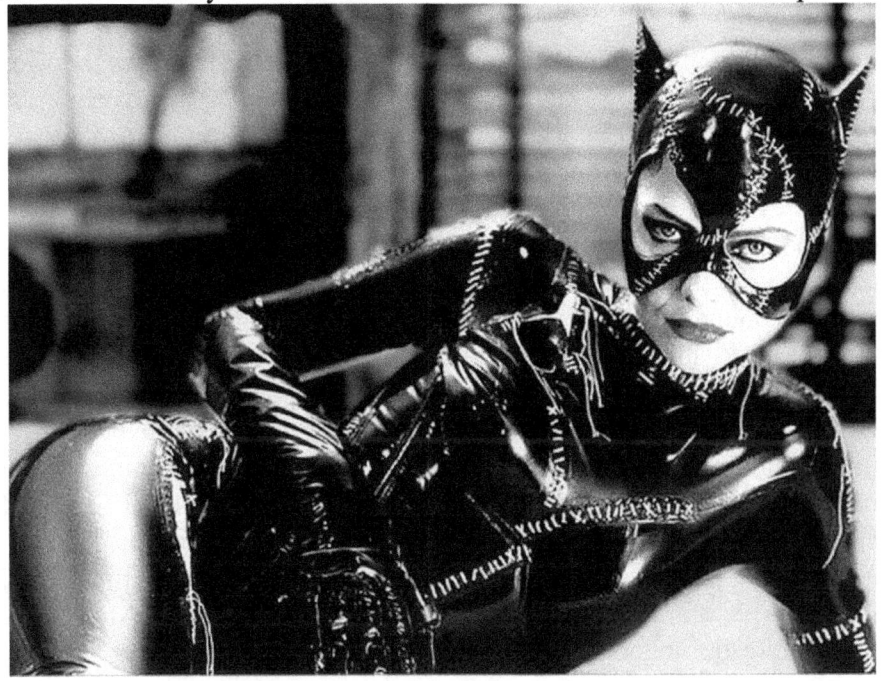

La narración es el elemento esencial del filme, con tres historias saliendo en paralelo: Batman protegiendo la ciudad de una mutación criminal; la metamorfosis de la secretaria Selina Kyle en Catwoman, y el hombre de negocios Max Schreck que intenta construir la última planta de poder. Si a esto añadimos un cuarto personaje, el siniestro Hombre Pingüino, debemos reconocer el gran mérito del guionista y director por darle coherencia el filme. Sin embargo, hay un problema ya detectado en la primera entrega, pues de nuevo Batman se reduce a un personaje de apoyo y solamente le vemos persiguiendo al Pingüino

y jugueteando con Catwoman. Afortunadamente Keaton hace un buen trabajo con el escueto papel del guión, lo mismo que Pfeiffer pasará a la historia por su bien logrado entrenamiento. También está adecuado DeVito, tan maravillosamente maquillado que se nos muestra irreconocible, y mostrando bastantes menos muecas que Jack Nicholson cuando hizo de Joker.

La historia

La película comienza con una escena cruel y vergonzosa, cuando los padres de un bebé deformado lo ponen en su cuna y le dejan caer en el río helado, una noche de Navidad nevada. La pequeña y frágil embarcación flota por las cloacas de Ciudad de Gotham, hasta que el infante es rescatado y salvado de una muerte cierta por unos pingüinos que, por suerte, vivían allí. Llegado a la madurez, con sus manos como garras de langosta, el Pingüino (Danny DeVito) aprende todo sobre el mundo humano asomando su deforme cara a través de las tapaderas de las cloacas. Su alma se quema con la necesidad de descubrir quiénes eran sus padres, y porqué lo trataron tan malamente. Desde entonces, Gotham se ve asolada por un siniestro personaje, mitad hombre mitad animal, el cual sale de las cloacas donde habita para vengarse de quienes le hicieron daño y despreciaron. Ese ser, el Hombre Pingüino, que fue abandonado por sus padres en una alcantarilla por su gran fealdad, se crió entre ratas y pingüinos, logrando poco a poco una gran fortaleza y mucha astucia. Aliado con un hombre de negocios sin escrúpulos y ayudado por un ejército de pingüinos inteligentes, comienza su labor metódica de destruir la ciudad.
La aparición de un nuevo personaje misterioso, Catwoman, dotado de tanta belleza como destreza con el látigo, pone en apuros al mismísimo Batman, quien debe combatir ahora a tres personajes que pretenden aniquilarle.

Nominada en 1993 al Oscar a los Mejores Efectos Visuales y al Mejor Maquillaje, y al BAFTA Film Award en las mismas categorías; nominada al premio Hugo a la Mejor Película Dramática; nominada a

los premios MTV en las categorías de Mejor Beso (entre Michael Keaton y Michelle Pfeiffer), el Mejor Villano (Danny De Vito) y el Personaje Femenino Más Deseado (Michelle Pfeiffer); no obstante, fue nominada al Razzie al Peor Actor de Reparto (Danny De Vito).

BATMAN FOREVER

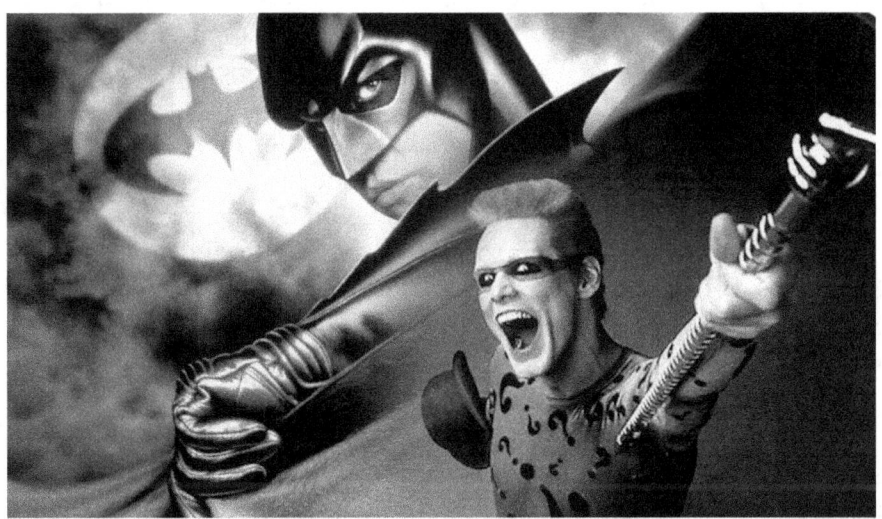

(1995)
Warner

Música: Elliot Goldeebthal
Historia: Lee Batchler y Janet Scott Batchler
Productor: Tim Burton
Director: Joel Schumacher

Intérpretes:
VAL KILMER: Batman/Bruce Wayne
TOMMY LEE JONES: Dos caras
JIM CARREY: Enigma
NICOLE KIDMAN: Chase Meridian
CHRIS O'DONNELL: Robin
DREW BARRYMORE: Sugar

La idea era crear una película que pudiera continuar la serie, aunque aportando nuevos elementos que interesaran especialmente a los más jóvenes. Los ingredientes incluyeron la figura de Robin, un nuevo Batman, nuevo director, dos nuevos bribones y una vista inédita de Gotham. En Batman y Batman Returns, los elementos de la ciudad del héroe habían consistido completamente en escenas de estudio, pero durante este tiempo los fondos fueron aumentados mezclándolos con escenas reales de Nueva York y Los Angeles. Por ejemplo, algunas de las escenas con el Batmobile fueron rodadas un domingo por la noche en Nueva York, cerca de Wall Street, aunque se incluyeron paredes temporales pequeñas para bloquear la vista de los transeúntes.

Según el director Joel Schumacher, el mundo está dividido entre los entusiastas de Batman y Superman. *"Yo siempre era un entusiasta de Batman, porque pienso que era más oscuro y sexy y proporcionaba mayor diversión."*

Tim Burton, consciente del potencial económico que existía tras la saga Batman, se convierte en productor de la tercera entrega, pero con un aire totalmente renovado. Para ello se crearon casi 60 decorados, muchos de ellos diseñados por ordenador, 200 efectos especiales, un complejo eléctrico que aportó un aire de cómic desconocido hasta ahora y una gama de colores que abarcó incluso al mismísimo Batman, con tonalidades azules, púrpuras y blancas.

La ciudad de Gotham ya no es una miniatura como las anteriores, ya que tiene nada menos que 15 metros de altura, 30 metros de longitud y 15 de anchura, por lo que los especialistas podían andar perfectamente entre ella. El Batmovil se hizo a escala 1/6, lo que le proporcionó una longitud de algo más de un metro y dicen que podía alcanzar casi los 200 kilómetros hora. Realizado en el túnel del viento, se tardó cuatro meses en construirlo y en lugar de la tradicional fibra de vidrio se empleó fibra de carbono, la misma que en los Fórmula 1.

Cinco cámaras filmaron simultáneamente la lucha de Batman y Robin

con los malhechores y 50 acróbatas de circo dieron realismo a la escena, entre ellos Mitch Taylor, medalla olímpica.

Los actores incorporados proporcionan opiniones para todos los gustos, pero creo que podemos estar de acuerdo en alabar a Tommy Lee Jones en su personaje de Dos Caras, con esa mezcla de ironía, maldad y seriedad que le otorga, lo mismo que a Jim Carrey como Enigma, un trabajo que parece diseñado exclusivamente para él. Otro asunto es Val Kilmer, quien parece moverse a disgusto en su papel de superhéroe, lo que proporciona poca credibilidad al personaje, siendo quizá un inadecuado sustituto para Michael Keaton. Tampoco nos agradaron Chris O'Donnell y Nicole Kidman, el primero por su aspecto de niño que no ha roto un plato, más adecuado para películas románticas que para la acción; lo mismo que Nicole Kidman, adecuada para seducir pero poco más, al menos en esta película.

El vestuario es otra cosa, pues ya no estamos ante una malla negra que los actores se enfundan como si fuera un calcetín, sino en una prótesis que les aumenta el volumen de unos músculos inexistentes, incluidos los que tapan los genitales. Tal despliegue de pura fibra no hay quien la asimile, por muy superhéroe que sea. Creemos que unos cuantos meses haciendo pesas hubieran proporcionado resultados similares y más creíbles.

La historia

Durante una sesión de circo, una banda de mafiosos capitaneados por Harvey Dent va en busca de Batman al que consideran el culpable de todas sus desgracias. Y así, mientras una familia de trapecistas comienza su arriesgada actuación, la tragedia tiene lugar y solamente uno de los acróbatas logra salir con vida, aunque jura vengarse de los asesinos.

Tenaz en su deseo de hacer justicia, el joven adopta el disfraz de un justiciero y se ofrece a Batman para que ambos se unan en la difícil tarea de controlar a los malvados de la ciudad. Ha nacido Robin.

Pero dos nuevos asesinos se unen en el deseo de controlar la ciudad de Gotham, Enigma y Dos caras, los cuales solamente ven a Batman

como el obstáculo para lograrlo.

BATMAN Y ROBIN
Batman & Robin

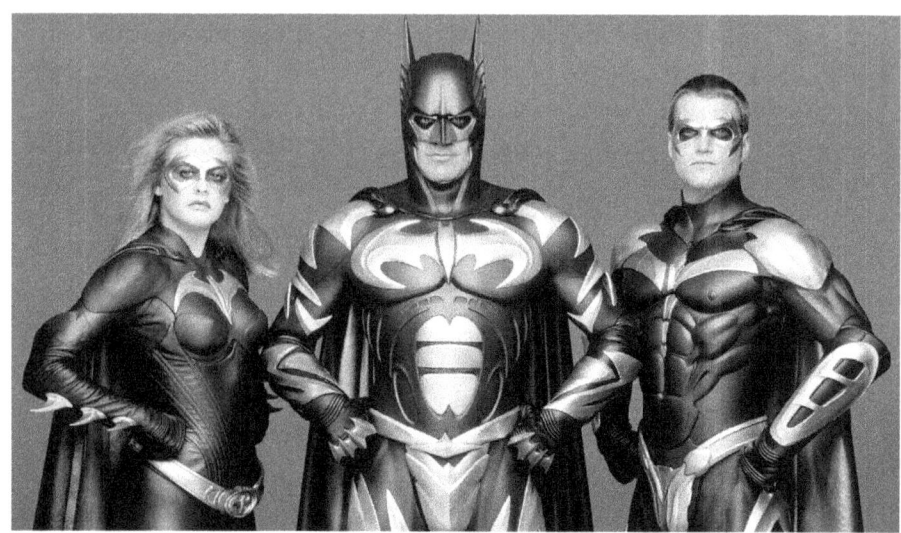

(1997)

Productor: Peter MacGregor
Productores ejecutivos: Benjamin Melniker y Michael E. Uslan
Director: Joel Schmacher
Guión: Akiva Goldsman
Fotografía: Stepher Goldlatt
Efectos especiales y visuales: John Dykstra

Intérpretes:
ARNOLD SCHWARZENEGGER: Mr. Free
CHRIS O'DONNELL: Robin
GEORGE CLOONEY: Batman
UMA THURMAN: Hiedra venenosa
ALICIA SILVERSTONE: Batgirl

Cuarta película de las dedicadas a Batman, nuestro héroe del cómic, en esta ocasión interpretado por George Clooney, que ya era un popular actor por la serie televisiva "Urgencias", pero que no logra mejorar la actuación de sus predecesores Michael Keaton y Val Kilmer, por lo que quedó descartado para nuevas secuelas. Aunque personalmente tendría mis dudas para decidir cuál de los tres estuvo peor –o mejor- en el papel, con el tiempo el público sigue considerando a Michael Keaton como el más acertado. Según Arnold Schwarzenegger, Clooney no se tomó nunca en serio su personaje y ni siquiera manifestó ser lector de cómic en algún momento de su vida, especialmente de un superhéroe.

Y ya que mencionamos a Schwarzenegger, debemos considerar que hemos sufrido viéndole metido en ese traje cibernético, tratando de recuperar a su querida esposa a la cual tenía congelada en una cápsula de hibernación. Sus músculos parecen encontrarse totalmente encorsetados y la libertad de movimientos queda restringida al máximo.

El problema de esta cuarta entrega es similar a las anteriores, pues el personaje de Batman está totalmente absorbido por los demás. Si Mr. Free es un elemento adecuado para una película de ciencia-ficción, la presencia de esa Hiedra Venenosa es desproporcionada, robando tantos minutos al resto de los héroes que deseamos que por fin desaparezca víctima de sus propios embrujos.
Por si fuera poco, y cuando habíamos comenzado a asimilar la presencia del inmaculado Chris O'Donnell como Robin, he aquí que nos sacan a una infame Alicia Silverstone pegando patadas y puñetazos, portando un traje que resaltaba sus kilos de sobrepeso, intentando hacernos creer que un bravucón de 1,90 de altura y puro músculo puede caer al suelo con una de sus angelicales patadas.

BATMAN BEGINS

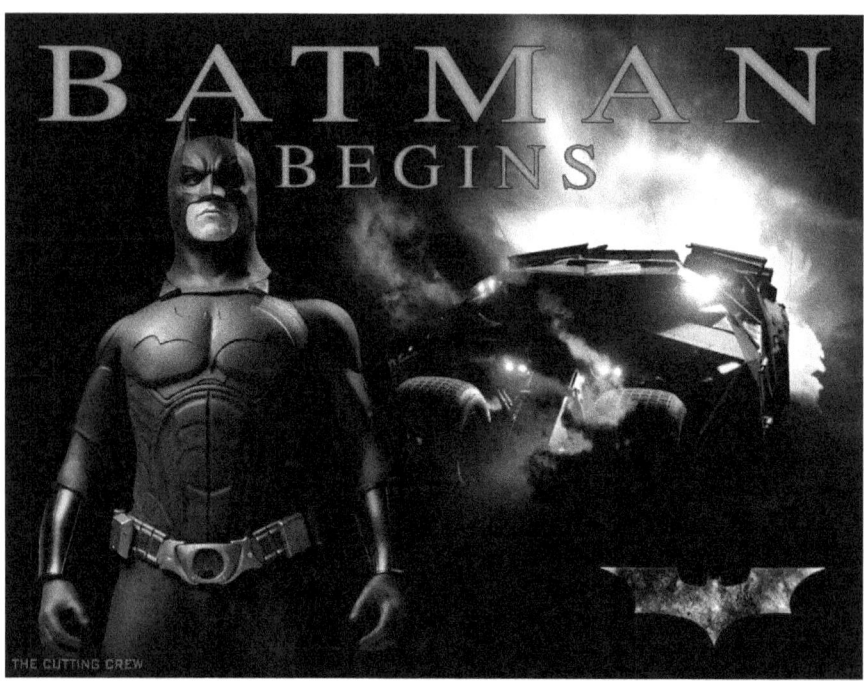

(2005)

Director: Christopher Nolan
Guión: David S. Gover, Christopher Nolan
Música: Hans Zimmer, James Newton

Intérpretes:
CHRISTIAN BALE: Bruce Wayne/Batman
MICHAEL CAINE: Alfred
LIAM NEESON: Ducard
KATIE HOLMES: Rachel Dawes
GARY OLMAN: Jim Gordon

Después de una serie de proyectos fallidos para resucitar a Batman en la pantalla, y después del fracaso de crítica y taquilla de Batman y

Robin, en 2003 se comenzaron los trabajos para resucitar el superhéroe de forma más "adulta", oscura y realista. El objetivo era que importara tanto Batman como Bruce Wayne. Con esa idea la producción se realizó en Islandia y Chicago, con acrobacias tradicionales y modelos a escala, evitando demasiados efectos por ordenador.

Cuando se estrenó, los resultados fueron óptimos y el personaje se recuperó. El tono oscuro, serio y sin concesiones al humor, proporcionó un resultado económico mucho mejor que las últimas películas del personaje, mientras que críticamente fue aclamada como una de las mejores adaptaciones de un cómic a la pantalla grande.

Fue nominada a un Oscar a la mejor fotografía y tres premios BAFTA.

La actriz Katie Holmes (casada con Tom Cruise) ganó el premio a la Peor Actriz de reparto.

Batmovil

La historia

Cuando sus padres murieron, el multimillonario Bruce Wayne se traslada a Asia para ser apadrinado e instruido en la lucha contra el mal. Al percibir el plan para acabar con el mal en la ciudad de Gotham diseñado por Ducard, Bruce impide que este plan llegue más lejos y se dirige de nuevo a su casa.
De vuelta en su entorno original, Bruce adopta la imagen de un murciélago para infundir miedo en los criminales y los corruptos bajo el icono conocido como 'Batman', aunque no se queda en silencio durante mucho tiempo.

Katie Holmes

EL CABALLERO OSCURO: La leyenda renace
The Dark Knight

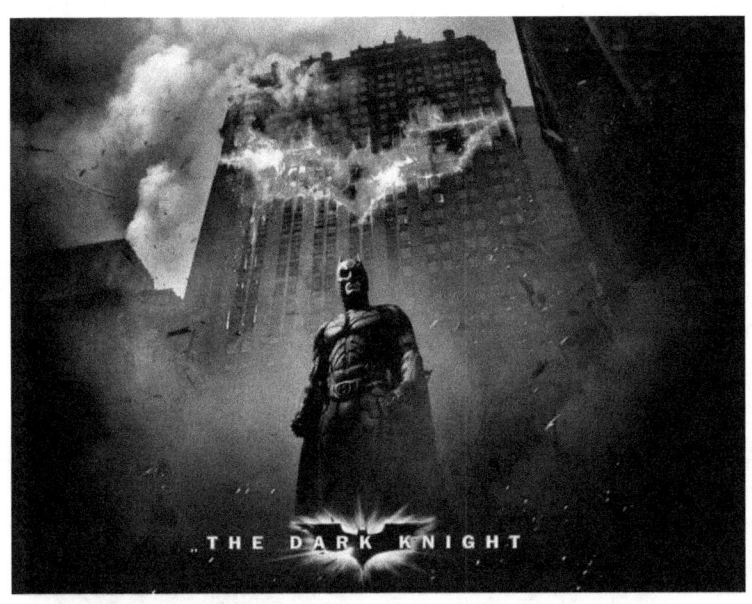

(2008)

Director: Christopher Nolan
Guión: David S. Gover, Christopher Nolan
Música: Hans Zimmer, James Newton

Intépretes:
CHRISTIAN BALE: Batman
MICHALE CAINE: Alfred
GARY OLMAN: Gordon
MORGAN FREEMAN: Lucius
HEATH LEDGER: Joker

Aunque originalmente Nolan declaró que no haría segunda parte, el buen resultado en todos sentidos de Batman Begins lo convenció para continuar la historia de Batman, con el regreso de casi todo el reparto, el escritor David S. Goyer y la adición de su hermano Jonathan

Nolan en el guion. La producción nuevamente fue compartida con Legendary Pictures.

The Dark Knight se estrenó en 2008, con el nombre de El Caballero Oscuro en España y Batman: El Caballero de la Noche en Latinoamérica, con la inclusión del actor Heath Ledger (quien falleció poco después de concluir su participación) como El Joker, con una interpretación totalmente alejada de la de Jack Nicholson, presentando su personaje como un ser retorcido con la sola intención de desquiciar a Gotham y Batman. Ledger ganó el Oscar al mejor actor de reparto póstumo por esta actuación. Por último, se incluyó también a Aarpn Eckhart como Harvey Dent, el Fiscal de Distrito, quien luego se transforma en Dos Caras.

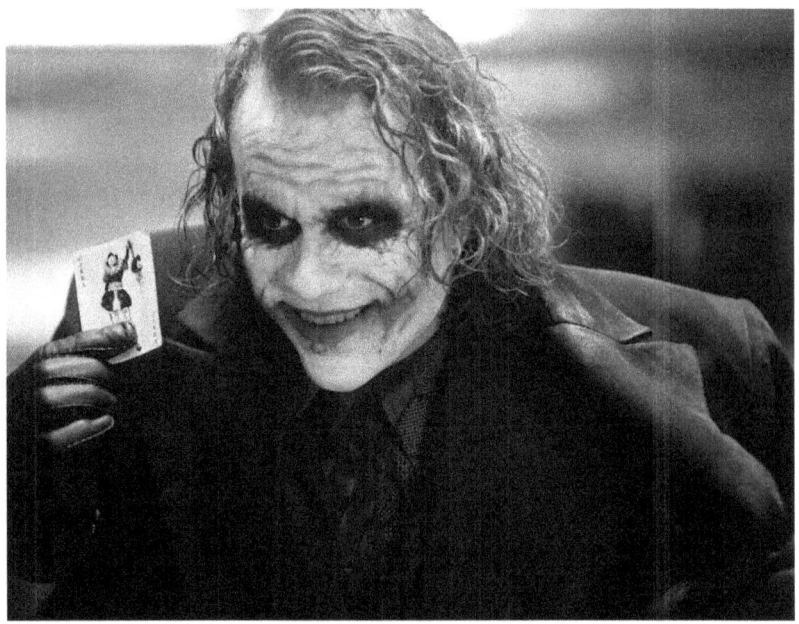

Joker/ Heath Ledger

La historia

Nueve meses después de los acontecimientos de la primera película, Batman y Jim Gordon incluyen al nuevo fiscal del distrito, en su plan para erradicar a la mafia que lo organiza.

Al mismo tiempo que la mafia se pone en acción, el Joker, quien recientemente ha robado los fondos de uno de los bancos locales, pide matar a Batman utilizando ese dinero, algo que la mafia se niega. Joker mata al jefe y toma el control de sus hombres, anunciando que una persona morirá cada día a menos que Batman revele su identidad.

THE DARK KNIGHT RISES
La leyenda renace

(2012)

Director: Christopher Nolan
Guión: David S. Gover, Christopher Nolan, Jonathan Nolan
Música: Hans Zimmer

Intérpretes:
CHRISTIAN BALE: Batman
MICHALE CAINE: Alfred
ANNE HATHAWAY: Catwoman/Selina
MORGAN FREEMAN: Lucius
TOM HARDY: Bane

El filme fue considerado como uno de los mejores en el año 2012 y recaudó más de 1.000 millones de dólares en su estreno mundial, siendo la segunda película de la serie Batman en ganar esa cantidad, la tercera más recaudadora en 2012 y la duodécima más taquillera de todos los tiempos.

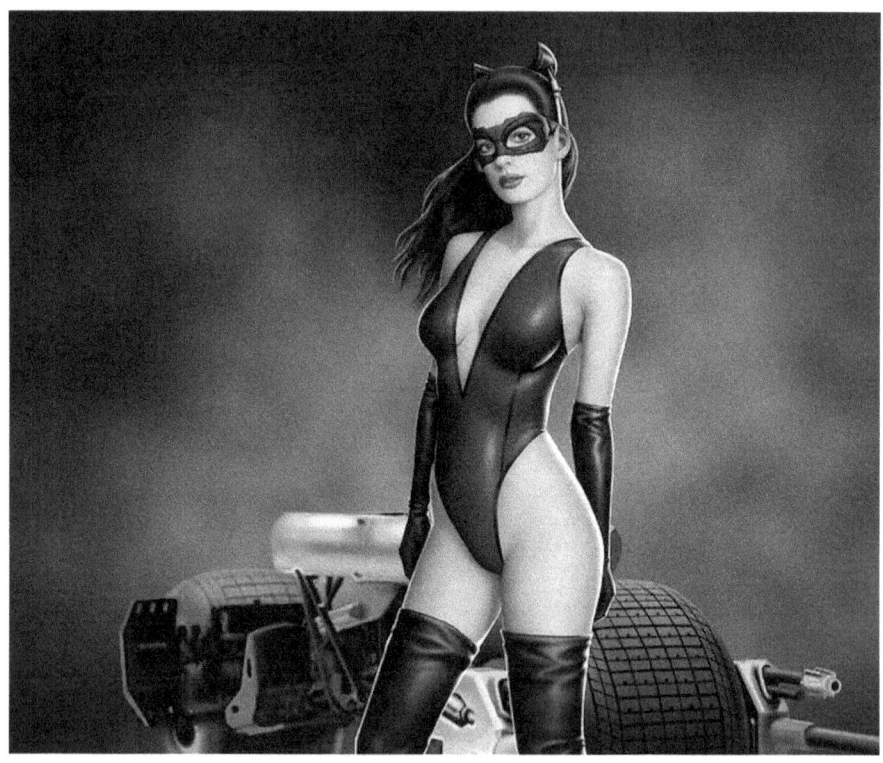

Anne Hathaway

La película recibió tres Premios Saturn en 2006, nominada a la mejor fotografía en los Oscars, tres nominaciones a los Premios BAFTA, tuvo un premio ASCAP, y Christian Bale ganaría un MTV Movie.

Historia

En esta película Gotham lleva ocho años en paz, después de que se aprobara la Ley Dent que endureció las penas contra los criminales y los puso tras las rejas. Batman desapareció acusado del homicidio de Harvey Dent, y Bruce Wayne se auto exilió en su mansión, afectado además por un problema para caminar.
Cuando los prisioneros de la penitenciaría Balckgate son liberados, se inicia la anarquía en Gothan y muchas personas son condenadas a muerte por el Dr. Jonathan Crane.
Bruce, ahora en prisión, se entrena en la cárcel y se escapa, aliándose con Selina, Gordon y Lucius. En la historia, la gente cree que Batman, lo mismo que Bruce Wayne, han muerto y son honrados como héroes. La Mansión Wayne se convierte en un orfanato, y la Baticueva es heredada por el oficial John Blake.
La llegada de Bane a Gotham lleva a Batman a aparecer nuevamente en escena, pero enfrentado a un rival físicamente superior a él y a la amenaza de un holocauso nuclear.

**GOTHAN
2014**

Producida por
Primrose Hill productions
DC comics
Warner Bros television

Intérpretes
BEN MCKENZIE: James Gordon
DONAL LOGUE: Harvey Bullock
DAVID MAZOUZ: Bruce Wayne
CAMREN BICONDOVA: Selina Kyle

Aunque ambientada en la ciudad de Gothan, el personaje adulto de Batman no sale, aunque todo indica al espectador quién es quién. La adolescencia de Bruce Wayne, su mayordomo, y cómo se va configurando su personalidad para convertirse en el futuro en Batman, prenden fácilmente al espectador.

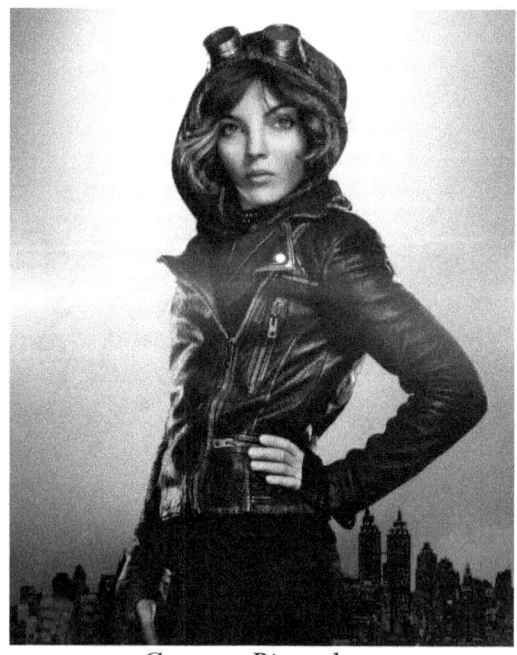

Camren Bicondova

La dosis de violencia es manifiesta en todos los capítulos, incluso entre las personas que debían dar muestra de honradez, aunque la presencia del, casi, incorrupto policía Gordon, nos da un respiro ante tanta muerte recreada con satisfacción por las cámaras.

El Pingüino, Catwoman, el Joker y el resto de los personajes, salen ahora con nombres más sencillos, pero el espectador, con su agudo ingenio, los percibe en las primeras escenas, creo yo.

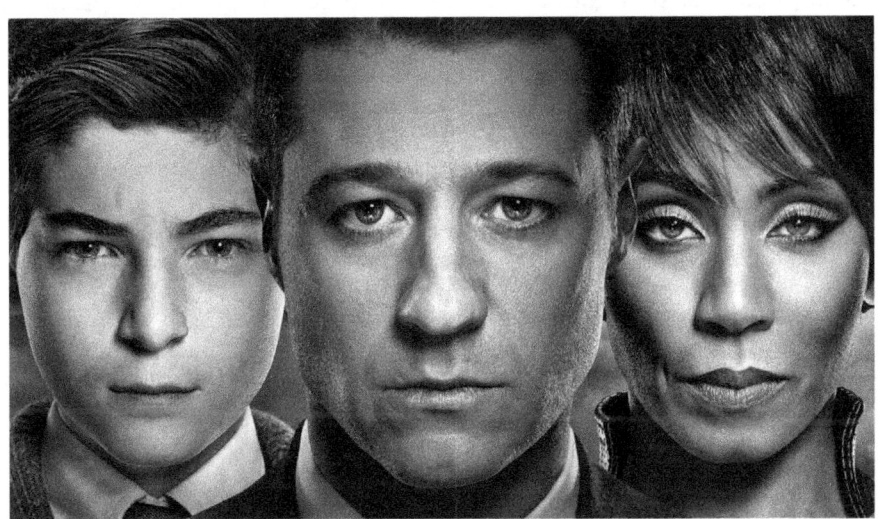

CATWOMAN

Ella posee su encanto a través del misterio y su ajustado traje que no deja ni un poro sin resaltar. Andando como una gata, resbalando y deslizándose a través de la noche, su cuerpo corta la oscuridad como un cuchillo. Esta ladrona especializada en diamantes y perlas es una mujer hermosa, una sombra que puede robar el ojo de un hombre y su imaginación, quizá incluso su corazón. Su látigo origina no pocas fantasías eróticas en el varón, pero profundamente ligada a Batman, no encuentra nadie que la ame.

Catwoman -realmente Selina Kyle-, es la mejor gata-ladrona del mundo, siempre rondando las calles de Gotham en busca del botín, y por eso la policía la conoce como la Princesa del Pillaje, el Felino Ladrón, y la Señora Malévola. Ha conseguido su nombre debido a su profesión, pero también a sus habilidades como gata. Hábil, furtiva y misteriosa, no es un héroe bondadoso, ni tampoco una bribona. Puede enzarzarse en una lucha contra cualquier hombre, incluso Batman, y a veces puede ser una gatita sexy, en ocasiones vengadora implacable, pero la mayoría del tiempo solamente es una ladrona, intentando evitar el reflector de la policía y a los ciudadanos inocentes.

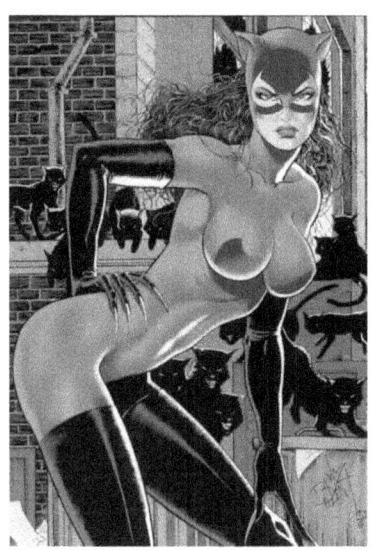

Al contrario que la mayoría de los enemigos de Batman, Catwoman no está interesada en la destrucción de las personas o la dominación del mundo. Solamente quiere el dinero ajeno, aunque ocasionalmente se la conoce por algún acto benefactor.

Como mujer la hemos visto viviendo escenas apasionadas con Batman, pues su lengua le produjo fuertes sensaciones, y la tensión sexual cuando están juntos es palpable. Parecen hechos el uno para el otro, pero la mayor parte del tiempo terminan peleándose.

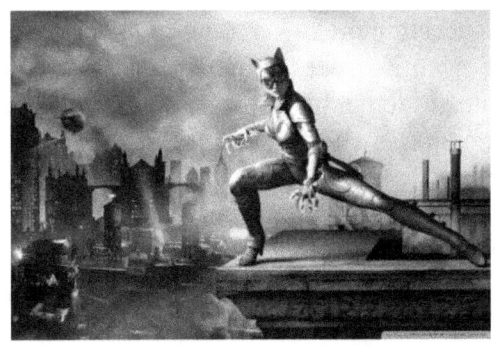

Ella prefiere estar al margen de la ley, pero indudablemente tiene buenos sentimientos, pues detesta los asesinatos y nunca pondrá a los inocentes en peligro. Su mayor pasión son las joyas, y por eso la presencia de Batman la incomoda, aunque se sienta profundamente atraída por él. Rebelde hacia cualquier tipo de autoridad, necesita acción y peligro que le recuerden que está viva.

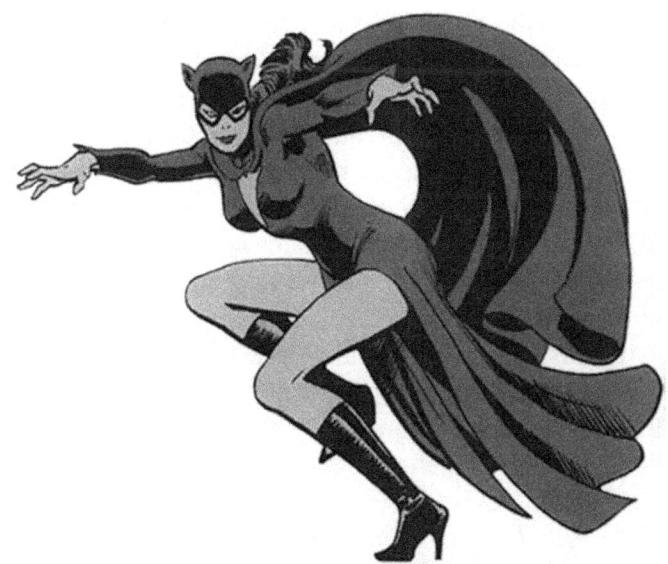

Catwoman ha sido protagonista inequívoca en los cómics de Batman, y aunque tuvo en ocasiones su propia cabecera su éxito individualista

nunca se afianzó, lo que demuestra que las heroínas no encuentran un público adecuado ni siquiera en las mujeres.

Como personaje secundario es atractivo, y así la han mostrado los diversos dibujantes, además de definirla como alguien a quien no le interesa hacer el bien a la Humanidad, pues solamente se mueve por el dinero y las joyas.

Una encuesta realizada hace algunos años la puso en el puesto número 25 de los villanos más importantes, lo que no es mucho para alguien cuyo poder de seducción es tan alto como su maestría para el robo.

Un admirador escribió:

"Ella aporta la gracia a través del misterio. Una gata-ladrona caminando y deslizándose a través de la noche, con su cuerpo cortando la oscuridad entre los susurros del ambiente. Una ladrona que prefiere el lustre de diamantes y perlas. Una mujer, una sombra que puede robar el ojo de un hombre y su imaginación, quizá incluso su corazón... si hay suficiente oscuridad."

Durante años, los entusiastas del cómic han seguido las aventuras de ladrones insólitos y atractivos, pero si estamos tan enamorados de una figura en el papel, ¿qué sentimientos albergaremos cuando se trata de una figura de carne y hueso de espléndidas formas? Cuando en la segunda película de Batman llegó hasta nuestros ojos la figura de esa gata enfundada en un apretado traje negro, nos dimos cuenta de cuánto tiempo habíamos perdido mirando solamente los cómics.

Incluso después de 50 años desde que salió por vez primera al mercado, el interés por Catwoman sigue vigente y las nuevas generaciones de entusiastas han caído bajo su hechizo y en ocasiones fantasean con una cita a medianoche y encuentros íntimos felinos. De hecho, la revista El Mago ha nombrado a Catwoman la mujer más sexy del cómic, por delante de bellezas como Vampirella, Tormenta, Tigra y Elektra. Según la revista: *"Con su serpenteante látigo, los ojos verdes risueños, el pelo negro como la noche, y la sonrisa cínica que nos indica que no se trata de una buena chica, estos atributos le proporcionan tal sensualidad y voluptuosidad como para hacer de ella el símbolo sexual del cómic".*

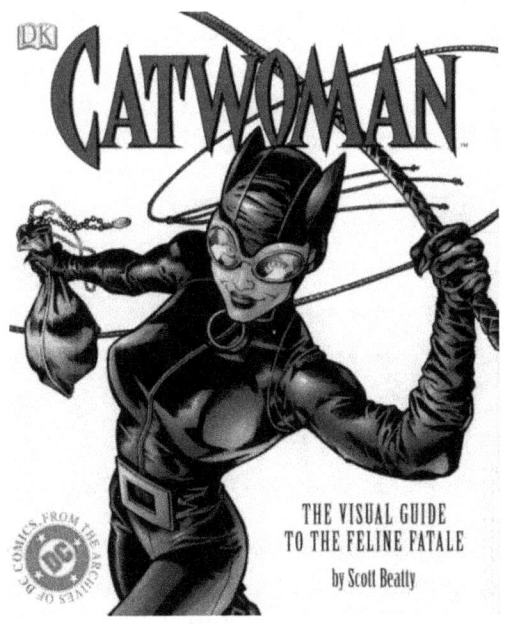

En el primer número de Batman (1940) se mostró también a una mujer joven conocida sólo como La Gata. Aunque ella no llevaba todavía ningún disfraz especial, fue capaz de robar un botín que había recuperado Batman, audacia que no pasó desapercibida para El Joker. Este cómic ha alcanzado un valor de 50,000$.

Mientras otros villanos en el universo de Batman están claramente definidos en su primera aparición, tuvieron que pasar varios años para que La Gata se convirtiera en Catwoman. La amiga de Kane probaría varios disfraces, al mismo tiempo que buscaba nombres nuevos (Mujer Gato, la Gato-Mujer, etc.), hasta que finalmente él y Finger se decidieron por la versión ahora clásica. Ella adquirió también la identidad secreta de Selina Kyle y así trabajaría durante los próximos treinta años, cometiendo toda clase de actos delictivos que han hecho las delicias de los lectores masculinos.

Pero la Catwoman clásica "murió" como superhéroe de la DC en el número 17 de 1977. En este cómic se casaba con Bruce Wayne,

retornando poco después hasta principios de los 80. Sin embargo, y puesto que los gatos tienen nueve vidas, en 1987 Frank Miller llegó con una nueva serie de nombre *Batman: Year Onem*, con mejor papel y algo más cara. Selina era ahora una antigua prostituta que desea vengarse del alcahuete que la condujo a esa situación.

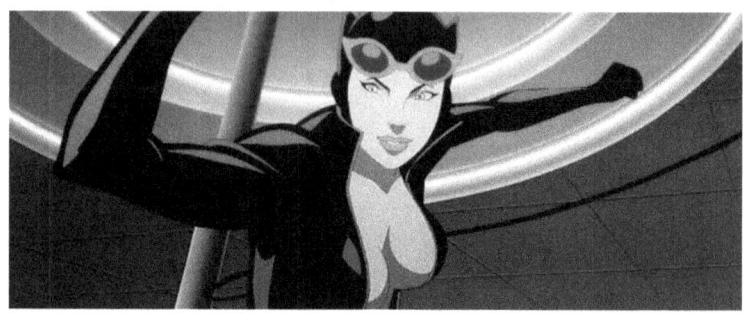

Con el éxito de *Batman Returns,* la DC Comics dedujo que posiblemente Catwoman podría tener su propio cómic, y en agosto de 1993, después de probar con una miniserie de cuatro partes, apareció el número 1 de Catwoman. Escrito por Jo Duffy y dibujado por el incomparable Jim Balent, Catwoman nacía otra vez, esta vez con un disfraz púrpura más ajustado y un físico que haría palidecer a Pamela Anderson. Innecesario decir, que tuvo un gran éxito.

Y2K es el nuevo equipo creador de Catwoman, así como de su personaje Catty (el cambio del disfraz ocurrió en el número 68). Bronwyn Carlson, Staz Johnson y Wayne Faucher prometieron entregar un Catwoman más dinámico y práctico, aunque de momento la metieron en la cárcel. Como resultado de su encarcelamiento, este felino humano cambió, y no necesariamente para mejor.

Dibujos

Inicialmente denominada como *La Gata Negra*, protagonizada por Eartha Kitt, y posteriormente como *Batgirl,* este personaje adoptó definitivamente el sobrenombre de Catwoman para impedir cualquier posibilidad de una atracción romántica entre ella y Caped Crusader.

Después del éxito del filme de Tim Burton, la Warner dio luz verde al creador de los *Tiny Toons* Bruce Timm para que produjera una serie de televisión. Y así, *Batman: La Serie Animada,* debutó en la temporada de 1992 con gran éxito, ganado un Emmy. Esta serie era mucho más fiel al cómic que las películas, y Catwoman, interpretada por Adrienne Barbeau, fue representada como una activista de los derechos de los animales, así como una ladrona de joyas, e incluso salvó en alguna ocasión a Batman. Llevaba un disfraz gris ceñido semejante a la versión de Frank Miller, sin pelos ni cola, pero con un cinturón abrazado a la cadera. Desgraciadamente, durante la mayor parte de la serie ella es una "buena chica", y no vuelve a su vida criminal hasta *Batgirl Returns*.

Posteriormente, en 1994, Bruce Timm propuso a la Warner una serie independiente para Catwoman, apoyándose en el enorme éxito del cómic. Aunque la productora estuvo interesada inicialmente, finalmente lo abandonó.

TV

En la serie de televisión la presencia de Catwoman fue abundante, especialmente con la actriz Lee Meriwether, quien sustituyó a Julie Newmar, quien a su vez sería reemplazada por Eartha Kilt. En algunos capítulos pudimos ver un simpático idilio entre Bruce Wayne y el personaje de Miss Kitka que Catwoman finge ser, aunque el romanticismo rancio hoy en día incitaría a la risa. Por poner un ejemplo, cuando por fin se ven solos en el apartamento de ella, lo único que se les ocurre es saborear un vaso de cacao, aunque no sabemos si era antes de…

Julie Newmar

**CATWOMAN
(2004)**

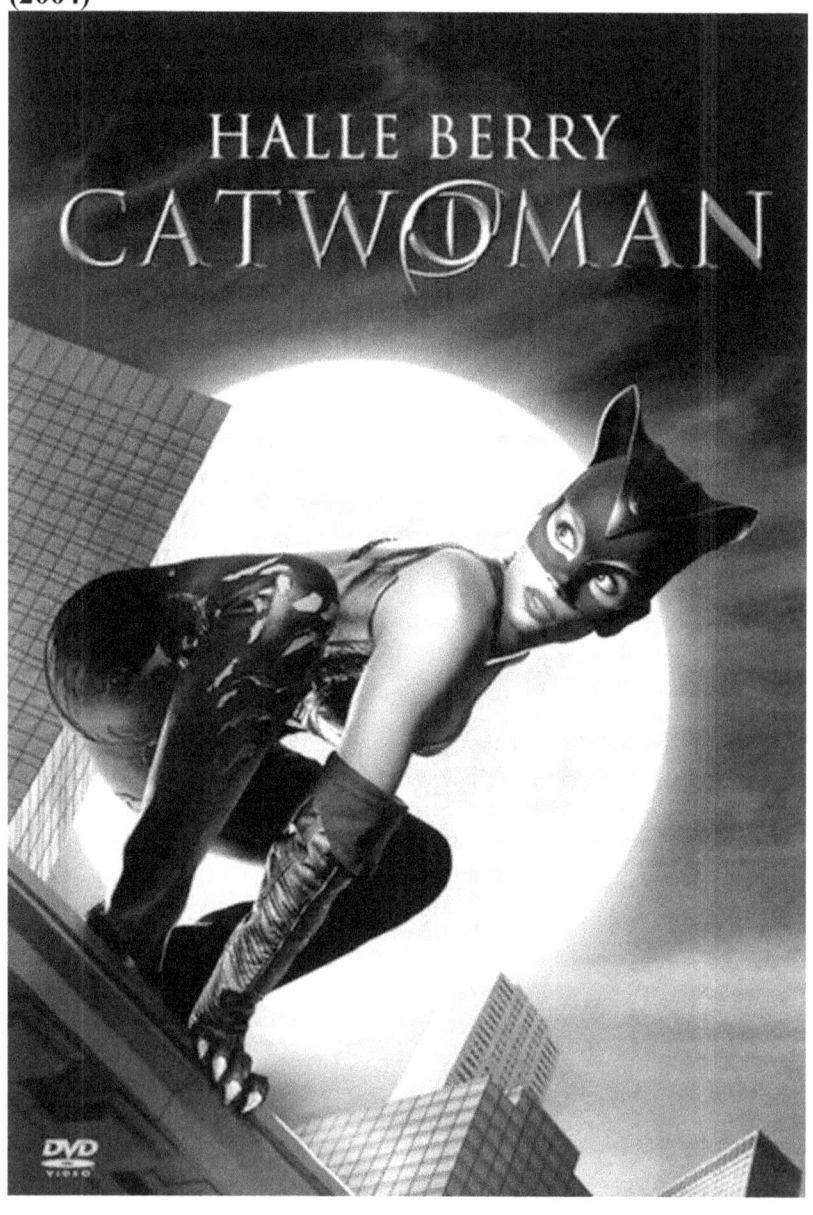

Director: Pitof
Guión: John D. Brancato, Michael Ferris
Fotografía: Thierry Arbogast

Intérpretes:
HALLE BERRY: Catwoman/Patience Philips
SHARON STONE: Laurel Hadare
BENJAMIN BRATT: Detective Tom Lone

La historia, similar a las anteriores, nos habla de Patience Price, una empleada de la industria cosmética Avenal Beauty (regida por el matrimonio Laurel y Georges), quien por casualidad descubre cosas que no debía y por ello es asesinada. Afortunadamente, el destino está a su favor y por obra de un gato egipcio vuelve a la vida, proporcionándole no sólo una oportunidad de venganza, sino una serie de habilidades sorprendentes: la agilidad, velocidad y sentidos de los gatos.

Dirigida por Pitof, a quien recordamos por sus trabajos en "Vidocp" y "Alien: resurrección", los efectos especiales estuvieron a la altura del presupuesto, nada menos que 100 millones de dólares, pero el filme que debía a ver sido el comienzo de una serie, fue un fracaso y eso que Halle Berry se mostró seductora y adecuada en su papel, con un movimiento de caderas propio de un felino, haciendo palidecer a la no menos sexy Sharon Stone

Sharon Stone /Halle Berry

ROBOCOP

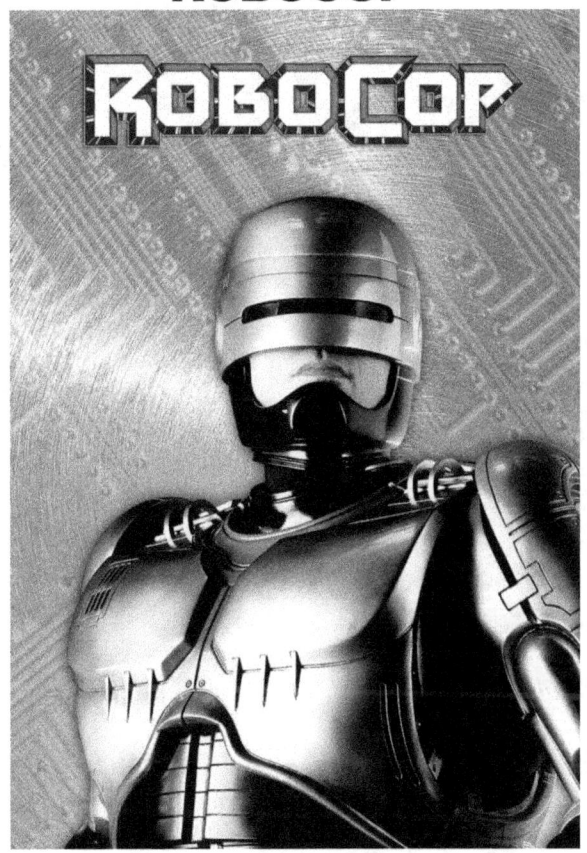

Aunque apenas tuvo relevancia en el mundo del cómic y fue un héroe del cine adaptado posteriormente al dibujo, el personaje Robocop tuvo sus admiradores tanto en el cine de animación como en el cómic-book. Contando con licencia de Orion Pictures, la Marvel Entertrainment Group Inc. solicita de Alan Grant que escriba una serie de historias del robot-policía, contando además con la colaboración del dibujante Lee Sullivan, aunque también lo hemos visto dibujado por el equipo Jim Ferni y Jeff Albrecht.

Hubo, así mismo, una serie de dibujos animados que apenas tuvo relevancia y que solamente pudimos ver en el mercado del vídeo.

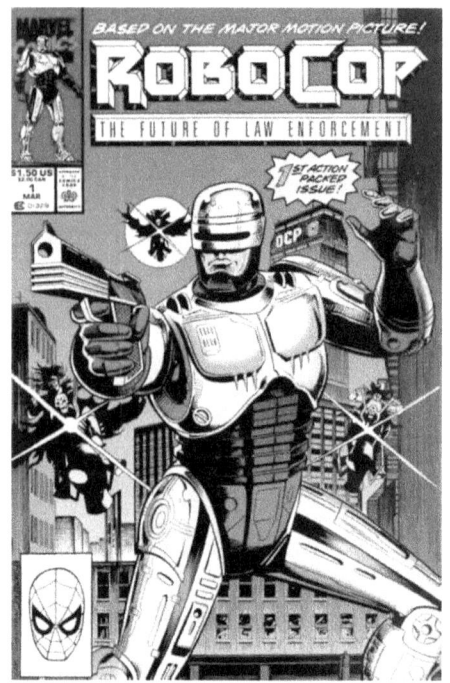 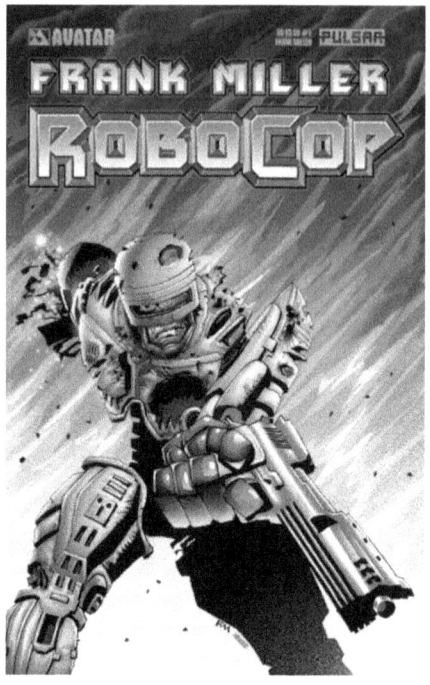

Lee Sullivan Cómic *Frank Miller Cómic*

El arma de Robocop posee un sonido metálico, y su apariencia simboliza el poder y prestigio de una pistola perfectamente puesta a punto en las manos de una máquina perfecta. Realmente se trata de una pistola de última generación, una modificación de la Beretta m93R. Esto permite que pueda situarse en el hombro lo mismo que en la mano, disparando hasta 3 balas por segundo. También posee un gatillo más grande, adecuado a la portentosa mano del robot.

El traje, por supuesto, es a prueba de balas, aunque no de misiles directos, y su sofisticado sistema informático le permite analizar y encontrar datos a una velocidad superior a cualquier ordenador, mientras que con su visor puede ver incluso en la oscuridad y actuar como un escáner para encontrar cualquier objeto o persona.

ROBOCOP
La serie de TV (1993)
Sylvision /Rysher

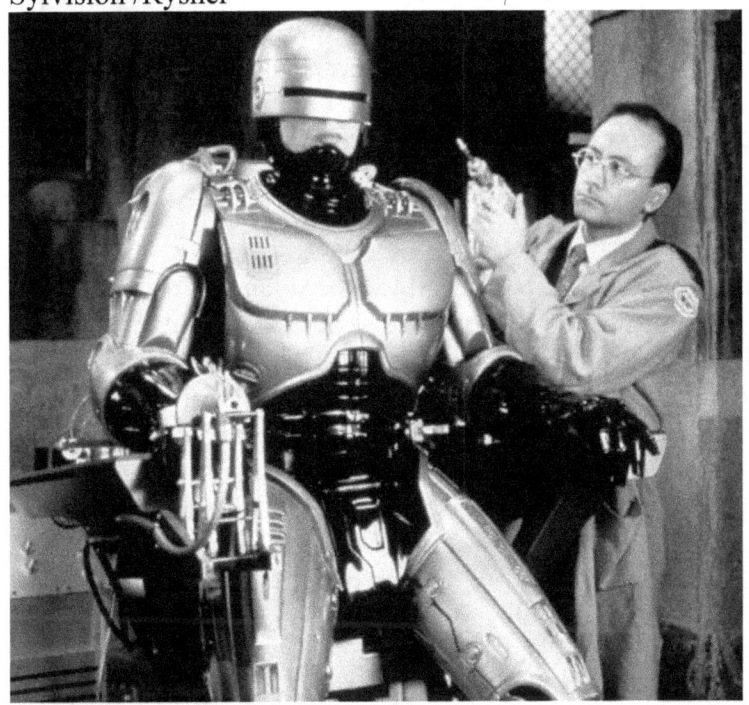

Música: Jon Stroll & Kevin Gillis
Director: Paul Lynch

Intérpretes:
RICHARD EDEN: Robocop
ANDREA ROTH: el espíritu
DAVID GARDNER: director de la OCP
IVETTE HIPAR: Lisa Madigan
BLU MANKUMA: Sargento Parks
SARAH CAMPBELL: Gadget

En un principio salió al mercado del vídeo el episodio piloto de lo que posteriormente sería una larga serie de televisión. De su aceptación dependería, además, la posibilidad de continuar la saga

cinematográfica, así como el precio de venta para las cadenas de televisión.

No tuvo gran éxito y fue adquirida a menos precio de lo deseado por una cadena privada de televisión, y eso que estaba realizada con bastante acierto y unos aceptables efectos especiales. Por supuesto, la violencia estaba muy controlada al tratarse de una serie familiar y no tenía nada que ver con la labor de Paul Verhoeven.

La historia

Ahora nuestro policía casi invencible no solamente se dedica a perseguir delincuentes, sino que se convierte también en un contestatario y un antimilitarista convencido. Tiene que luchar, cómo no, con quienes se empeñan en adueñarse de la ciudad mediante un gran ordenador que controla toda la energía eléctrica. Menos mal que ahora le ayuda no solamente Nancy sino Diana, una secretaria tímida integrada en un ordenador y que se aparece en forma holográfica a Robocop para aconsejarle.

Siempre presente en su mente la imagen de su vida familiar anterior, cuando era Alex Murphy, Robocop tiene cerca de sí a su único hijo, el cual necesita continuamente consejos para no acabar siendo un pendenciero, aunque ninguno de los dos saben que son padre e hijo.

**ROBOCOP
(1987)**

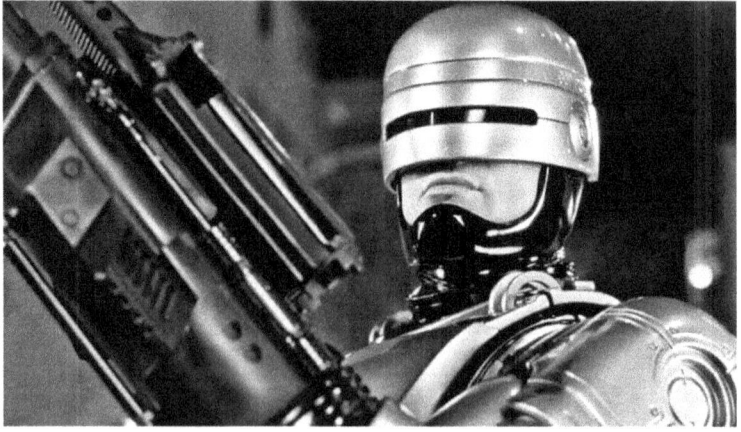

Orion Pictures
103 minutos

Guión: Edward Neumeier y Michael Miner
Música: Basil Poledouris
Efectos especiales: Dale Martin
Traje Robocop: Rob Bottin
Director: Paul Verhoeven

Intérpretes:
PETER WELLER: Murphy /Robocop
NANCY ALLEN: Lewis
NANIEL O'HERLITHY: El Anciano
RONNY COX: Jones
MIGUEL FERRER: Morton

Con una mezcla entre el androide de "Metrópolis", y el robot Gort de "Ultimátum a La Tierra", este hombre mecánico se convierte gracias a la ingeniería informática en un eficaz policía. El problema es que, aunque muy poderoso, no es totalmente invencible y le dan tantos palos como otorga. Pero su desgracia no provoca risas en el espectador, puesto que el mensaje del guionista es que debíamos sentir pena por este androide con alma humana que sabe diferenciar perfectamente entre el bien y el mal. Eso también lo sabe Verhoeven, quien intenta sensibilizarnos hacia este engendro mecánico de voz extraña que se encuentra desconcertado hacia lo que es, pues sus recuerdos le mortifican. Por ello debemos reconocer el mérito de Weller por lograr que, detrás de esa máscara, podamos ver su faceta humana, incluso más interesante que cuando era un simple policía de carne y hueso.

Paul Verhoeven era un experto especialista en el cine de acción, aunque entonces poco conocido, quien dos años antes había hecho una interesante película de sexo y aventuras titulada "Los señores del acero". En esta ocasión la fórmula era sencilla pero eficaz: un justiciero que trata de poner orden a esta agresiva civilización. Y como era de esperar la respuesta del público se pone de su parte, quizá

ansioso de que eso que ve en la pantalla se haga realidad y los derechos de las víctimas estén -por fin- delante de los derechos de los delincuentes.

El traje de Robocop es toda una obra maestra y fue elaborado con látex tratado químicamente para darle aspecto metálico, pero con un peso no superior a doce kilos, con el fin de que el actor pudiera moverse dentro de él con cierta libertad.

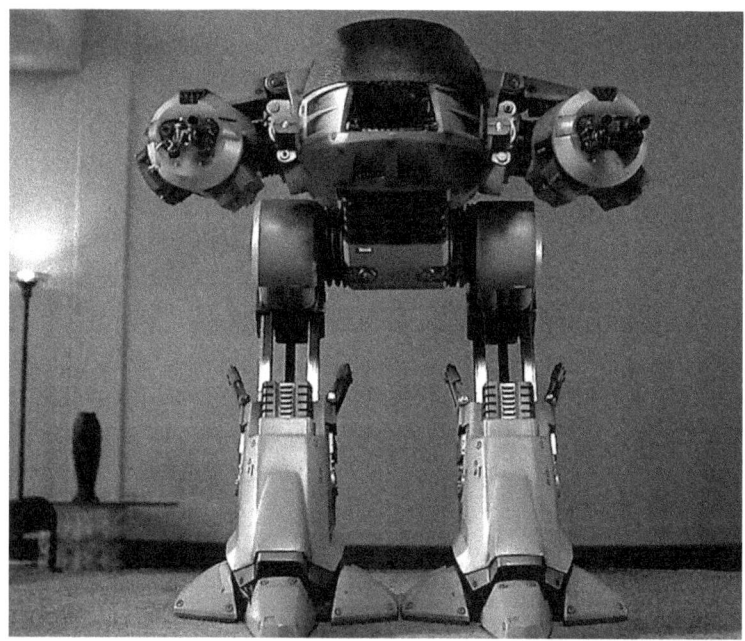

La historia

Una ola de crímenes, unos muy elaborados y otros casi improvisados, asolan la ciudad de Detroit, sin que la policía disponga de los medios necesarios para controlarlos. Uno de estos policías, el agente Murphy, es cosido literalmente a balazos por una banda de asesinos cuando intentaba apresarles y dado por muerto.

En esos días, un departamento privado de seguridad (la OCP), había conseguido finalizar un proyecto de crear el policía del futuro y mezclando lo que aún quedaba del cuerpo del agente Murphy con un

sistema sofisticado controlado por ordenadores, crean un hombre cibernético al que denominan "Robocop".

Cuando todo parece correcto se dan cuenta que la mezcla hombre-máquina es más perfecta de lo que esperaban y el robot humano comienza a pensar por sí mismo y no está dispuesto a realizar ninguna acción ilegal. Esto, que en principio no ofrecía problemas, se vuelve contra sus mismos creadores, quienes pretendían imponer su propio orden en la ciudad sin tener en cuenta las leyes. ¿La solución? Crear un nuevo robot, más agresivo, que elimine a Robocop.

ROBOCOP 2
(1989)
118 minutos

Guión: Frank Miller y Walon Green
Personaje creado por: Edward Neumeier
Efectos especiales: Rob Bottin
Música: Leonard Rosenman
Director: Irvin Kerhner

Intérpretes:
PETER WELLER: Robocot /Murphy
NANCY ALLEN: Annie Lewis
DANIEL O'HERLIHY: El Anciano
TOM NOONAN: Cain
BELINDA BAUER: Juliette
FELTON PERRY: Donald

Con una dosis de violencia muy superior a la otra película, especialmente por el trabajo que realizó sobre el guión original el veterano Walon Green, la crueldad en el ajuste de cuentas entra de lleno en el sadismo hacia el espectador. Una prueba del desatino que se avecinaba, es que el antiguo director, Paul Verhoeven, rechazó dirigir esta secuela poniendo como excusa su trabajo en "Desafío total". También rechazó el honor el director Tim Hunter cuando pudo leer el guión, lo mismo que otros directores menos conocidos. Al final y cuando el proyecto empezaba a ser postergado quizá definitivamente, se contrató a Irvin Kerhner, el cual tenía un gran prestigio desde "El imperio contraataca" y "Nunca digas nunca jamás".

Este experto director logra imprimir a la película una actividad sin pausa y las persecuciones, peleas y explosiones se suceden sin parar, lo mismo que las matanzas y torturas. De gran ayuda fueron el maquillaje y el traje de Robocop diseñados por el equipo de Rob Bottin, quienes habían logrado efectos extraordinarios en películas como "Aullidos", "La cosa" y "La mosca", siempre inspirándose en el mítico Ray Harryhausen.

La historia

Nos encontramos nuevamente en Detroit, una ciudad que está a punto de desaparecer a causa del caos imperante, mucho más agudo cuando la policía se pone en huelga y la mafia de El Anciano, el poderoso jefe de la OCP, encuentra el campo abierto para liquidar cuentas con todos, incluido Robocop.

El nuevo Robocop, modificado para que sea menos humano y obedezca más fielmente las órdenes, descubre la guarida de los narcotraficantes, pero en la pelea es reducido prácticamente a chatarra. Afortunadamente para él, una doctora muy sabia le reconstruye de nuevo, pero con mayor dosis de agresividad que antes, aunque si no es por una fortuita descarga eléctrica no volverían a su mente los recuerdos de su vida anterior como Murphy.

Pero un nuevo robot aparece en escena, mucho más mortífero y cruel que Robocop, y tiene lugar entre ambos un enfrentamiento de colosos que hace temblar el Centro Cívico de Detroit.

ROBOCOP 3
(1993)

Columbia
103 minutos

Guión: Fred Dekker y Frank Miller
Música: Balsil Poledouris
Director: Fred Dekker

Intérpretes:
ROBERT BURKE: Robocop
NANCY ALLEN: Anne Lewis
RERMY RYAN: Nikko
CCH POUNDER: Bertha
RIP TORN: The Cio
MAKO: Kanemitsu

Sin que nadie estuviera seguro de que una tercera entrega de Robocop pudiera ser un éxito comercial y después de no llegar a un acuerdo con el principal protagonista anterior, se realiza lo que sería el final cinematográfico del policía de acero. En esta ocasión la violencia está, sino más controlada, al menos más justificada, y jugando con los alegatos ecologistas y los derechos de los inmigrantes, se realiza un guión que trata descaradamente de sensibilizar al espectador.

La historia

Como siempre, la ciudad de Detroit está dominada por bandas de mafiosos que no pueden ser controlados por la policía, pero sí por los poderosos dirigentes de la OCP, organización que quiere destruir totalmente un barrio lleno de inmigrantes y en su lugar construir un complejo residencial de lujo. Para lograrlo, utilizan el soborno a los políticos, controlan a casi toda la policía y contratan a matones para lograr sus fines. En ese momento todo parece perdido para los oprimidos, pero unos pocos policías tienen un arranque de honestidad y se unen para restablecer el orden y la justicia, aunque son desbordados por los malvados.
Cuando están a punto de ser aniquilados ¿quién creen ustedes que aparece? Robocop, volando y lanzando misiles.
El espectador entra ya en un delirio intenso, pues no se esperaba a su superhéroe emulando a Superman, aunque se recupera lo suficiente como para levantarse de su butaca y abandonar la sala.

FLASH GORDON

No tiene superpoderes, pero casi

Flash Gordon/Alex Raymond

En el año 1934, el dibujante Alex Raymond participó en un concurso convocado por Syndicated y ganó el primer premio, consiguiendo publicar su primera tira de Flash Gordon.

Alex Gillespie Raymond nació el 2 de octubre de 1909 en New Rochelle, Nueva York, comenzando a plasmar sus primeros dibujos a los 8 años, aunque tuvo que abandonar su afición cuando tenía 12 años a causa de la muerte de su padre. No reanudaría su interés por el dibujo hasta cumplir los 24 años, momento en que entra en la K.F.S. y comienza a publicar sus primeras tiras. Además de colaborar en Blue Book, Look, Colliers y Cosmopolitan, escribió un libro titulado Scutle Watch, momento en el que se incorpora al ejército.

Una vez retornado a la vida civil creó el personaje "Rip Kirby", auxiliándose muchas veces con la fotografía de personajes reales para

realizar los dibujos.

Con la colaboración de Austin Briggs diseña el personaje de "Flash Gordon" y se convierte en pocas semanas en uno de los dibujantes de más prestigio. Su popularidad gracias a Flash Gordon fue meteórica, hasta que en 1944 abandona todo para enrolarse como reportero-dibujante en el portaviones Gilbert Island, en donde es ascendido a Mayor. En 1949 recibe el premio Reuben, algo así como el Oscar de los dibujantes, y es elegido presidente de la Sociedad Nacional de Dibujantes hasta que en 1956 muere en un accidente de automóvil. Su último dibujo fue publicado el 30 de abril de 1944.

Otros dibujantes continuaron su obra y entre ellos tenemos a su hermano James Raymond, a su colaborador Briggs y al extraordinario Dan Barry.

Flash Gordon/Dan Barry

Flash Gordon se empezó a publicar en España en 1935 en la revista Aventurero y en 1936 a través de la colección Las Grandes Aventuras de Hispano Americana que comenzó editando 4 ejemplares de los que el número 3 es la primera aventura de Flash Gordon dibujada por Alex

Raymond.
FLASH GORDON
Serie TV 1936, 1939 y 1940

40 episodios de 30 minutos

Argumento: George Plymptorl, Basil Dickey, Barry Shipman
Director: Ray Taylor, Ford Beebe

Intérpretes:
LARRY BUSTER Crabbe: Flash Gordon
JEAN ROGERS: Dale Arden
RICHARD ALEXANDER: Príncipe Barin
CHARLES MIDDLETON: Ming

Esta larga serie televisiva norteamericana narraba con toda fidelidad las aventuras originales de Flash Gordon, y todos los personajes aparecían viajando por el universo. La señorita Dale, el loco Dr. Zarkov, la Princesa Aura, El Príncipe Barin y, por supuesto, el malvado Ming -emperador del Universo-, todos vivieron sus aventuras en el planeta Mongo.

Posteriormente, en 1951, los alemanes retomaron el personaje e hicieron una larga serie de episodios, de 30 minutos de duración cada uno, con loables efectos especiales y adecuados decorados que nos trasladaban a las selvas del planeta Mongo.
La serie, rodada en blanco y negro, estaba interpretada por Steve Holland en el papel de Flash e Irene Champion como Dale.

FLASH GORDON
(1980)

Universal
112 minutos

Productor: Dino De Laurentiis
Música: Queen
Guión: Lorenzo Semple Jr.
Filmada en: TODD-AO
Director: Mike Hodges

Intérpretes:
SAM J. JONES: Flash Gordon
MELODY ANDERSON: Dale Arden
ORNELLA MUTI: Princesa Aura
MAX VON SYDOW: Emperador Ming
TIMOTHY DALTON: Príncipe Barin

Con un alto presupuesto de 40 millones de dólares, el productor italiano De Laurentiis consigue realizar su viejo sueño de ver plasmadas las aventuras de Flash Gordon en la pantalla gigante. Para

ello se rodea de un grupo musical de reconocido prestigio (Queen), de un sistema de proyección espectacular (TODD-AO), de la estrella italiana más sexy del momento (Ornella Mutti), y de algunos actores como Max Von Sydow y Timothy Dalton, que gozan de gran prestigio. Pero aun así, el intento está más cerca de la parodia que de la seriedad.

El público acababa de ver la historia de Superman, con su extraordinaria realización y efectos especiales, y esperaba un resultado similar. Las comparaciones entre ambos superhéroes eran abismales, y cualquier parecido era pura coincidencia y la película "Flash Gordon" fue un sonoro fracaso de crítica.

Parte de este fracaso estuvo en sus desastrosos efectos especiales, si es que los podemos considerar como tales. Todos sabemos que no existen ciudades flotando en las nubes como las que muestra Flash Gordon, pero el cine intenta hacerlo real con sus efectos especiales. En este caso, no hay espectador por crédulo e infantil que sea que no vea, simplemente, una pequeña maqueta con una cartulina de colores detrás. Después vemos a naves espaciales vomitando por la cola confeti y dibujos luminosos simulando rayos láser; y así no hay manera. Cuando asistimos a la proyección el público se reía con estas escenas, algo razonable, por lo que llegamos a sentir pena por los creadores del cómic original.

La historia

Durante un viaje rutinario, el avión en que vuelan Flash y Dale es atraído al laboratorio del profesor Zarkov, quien les dice que La Tierra se está quedando a oscuras a causa de una desviación de La Luna. Para remediarlo, los tres viajan en una nave espacial hasta el planeta Mongo y allí son apresados por el Emperador Ming, un malvado personaje que se queda prendado por la belleza de Dale, mientras que la emperatriz Aura se fija en Flash.

Después aparecen los temibles Hombres Halcón del bosque de Arboria y los Hombres Lagarto del mundo acuático de Aquaria, todos bajo las órdenes de Ming.

FLESH GORDON
(1974)

Mammoth Films
78 minutos

Argumento: M. Benueniste, William Hunt
Efectos especiales: Jim Danforth, Dauzd Allen
Miniaturas: Greg Jein y T. Scherman, animadas por Jim Danforth.
Director: Michael Benueniste, H. Zeihm

Intérpretes:
JASON WILLIAMS: Flesh
SUZANNE FIELDS: Dale Ardor
WILLIAM HUNT: Emperador Wang

Delirante parodia con toques eróticos del héroe Flash Gordon, la cual no tuvo en su momento el éxito merecido, especialmente porque fue terriblemente mutilada en numerosos países. Hoy en día, esta película ha sido restaurada en DVD, con todo el metraje inicial, por lo que

aseguramos al aficionado diversión y sexo asegurado. Considerada por algunos sectores de entonces como una película porno, hoy se la mira con total benevolencia, pues el sexo mostrado es casi infantil comparado con las películas que ahora se exhiben por televisión, incluso en horario infantil.

Los efectos especiales son muy logrados, especialmente en el movimiento del cíclope Ymir y el gigante Penesaurius, y aunque se ha pretendido deliberadamente provocar la risa del espectador, es casi una película de culto de visión obligada. Se realizó una segunda parte que resulta muy difícil de localizar.

La historia

Una terrible amenaza se cierne sobre La Tierra, pues está siendo atacada por un rayo erótico que hace que sus habitantes se dediquen al desenfreno amoroso. El motivo no es otro que los deseos del emperador Wang, dueño y señor del planeta Porno, de adueñarse de La Tierra y curar así la impotencia sexual que domina a sus súbditos.

BUCK ROGERS

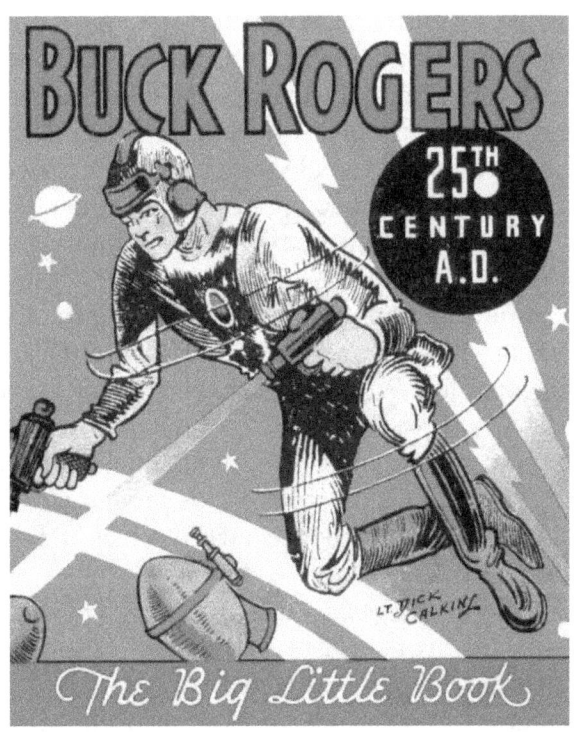

En agosto de 1928 la revista Amazing Stories publicó la novela corta "Armagedon 2419 A.D." del escritor Philip Francis Nowlan, en la cual presentaba el personaje de Anthony Rogers, que había permanecido en animación suspendida hasta el siglo XXV. La historia atrajo la atención de John Flint Dille, por entonces presidente de "National Newspaper Service Syndicate", quien encargó a Nowlan que hiciera una tira cómica de ciencia ficción para su publicación en los periódicos, lo que entonces suponía una primicia. Dibujada en blanco y negro por Richard Calkins, se publicó el 7 de enero de 1929 y fue todo un éxito, consolidándose el personaje en pocas semanas.
Denominada como "Buck Rogers in the 25th Century," las tiras continuaron hasta 1967, siendo publicada en más de 400 periódicos de

todo el mundo, y traducida a 18 idiomas. Sin embargo, la consolidación fue debida precisamente a su incursión en el mundo del cómic, aunque para permanecer tuvo que adaptarse a las nuevas modas, con monstruos increíbles, romances y naves espaciales de aspecto futurista. El protagonista era un antiguo piloto norteamericano que había servido en Francia durante la Primera Guerra Mundial y que tras licenciarse trabaja de supervisor en una factoría minera de Pensilvania. Allí tiene lugar un desprendimiento, donde queda atrapado y es afectado por un extraño gas radioactivo que le pone en un estado de animación suspendida durante 500 años. Al despertar, la primera persona que ve es a Wilma Deering, que le confunde con un forajido y le dispara.
Después la historia se complica y Buck se convierte en el capitán de las Fuerzas Militares de la Tierra, algo así como un agente secreto, teniendo como copiloto a Wilma, de la cual se enamora, por supuesto.

Tres años después de su incursión en el mundo del cómic Buck Rogers llegó a la radio, dando comienzo los seriales el 7 de noviembre de 1932 en la C.B.S., emitiéndose cuatro veces a la semana. Los episodios duraban 15 minutos y se emitían de lunes a jueves a las 7:15. P.M. Siete años después llegaría al cine, en forma de serial matinal, rivalizando con Flash Gordon y disponiendo de un presupuesto considerable. Fue editado posteriormente bajo el nombre de "Planet Outlaws" para su nuevo visionado en cines, y en 1965 como "Destination Saturn" para la televisión. Estaba interpretado por Larry "Buster" Crabbe como el Coronel Buck Rogers y Constance Moore como la Teniente Wilma Deering.

BUCK ROGERS
(1939)
Universal
12 episodios para la TV
24 minutos
Argumento: Norman S. Hall, Ray Trampe
Director: Ford Beebe, Saul Goodkind

Intérpretes:
BUSTER CRABBE: Buck Rogers
JACKIE MORAN: Buddy
CONSTANCE MOORE: Wilma
MONTANGUE SHAW: Dr. Huer

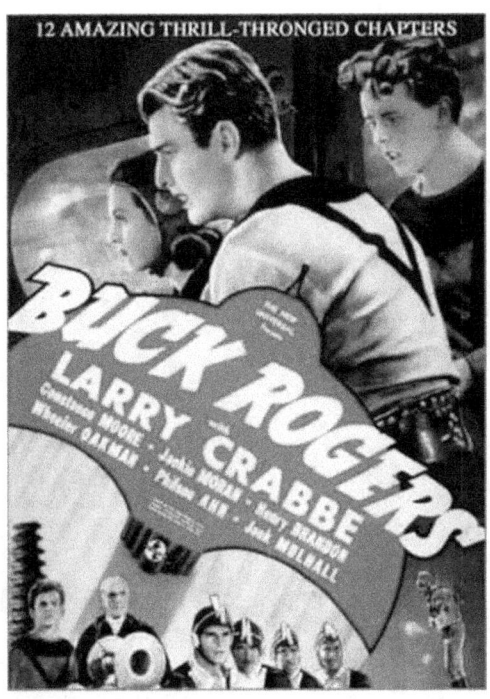

Después de hacer dos folletines de Flash Gordon, Buster Crabbe intentó encontrar en el personaje de Buck Rogers una continuación. Las películas son de hecho tan similares que pudien ser consideradas como miembros de la misma serie. La única diferencia entre esta y su predecesora, es el hecho que Buck Rogers se queda dormido durante 500 años, quizá por haber inhalado un gas que le mantiene en hibernación.

Como con el serial de Flash Gordon, Buck Rogers se filmó con esmero y dispuso de un presupuesto mayor que lo usual, en un intento de aprovechar la buena aceptación de las tiras cómicas. Su éxito en la

televisión no lo pudimos ver en España y nos tuvimos que conformar con la obra cinematográfica realizada muchos años después, y eso que se filmaron dos secuelas más en 1953 y en 1965.

Esta serie televisiva nos hablaba de la llegada al planeta Saturno de un piloto de aeronave, en donde se encuentra con una raza de seres primitivos llamados Zugs, capitaneados por un malvado rey.

BUCK ROGERS
El aventurero del espacio (1978)

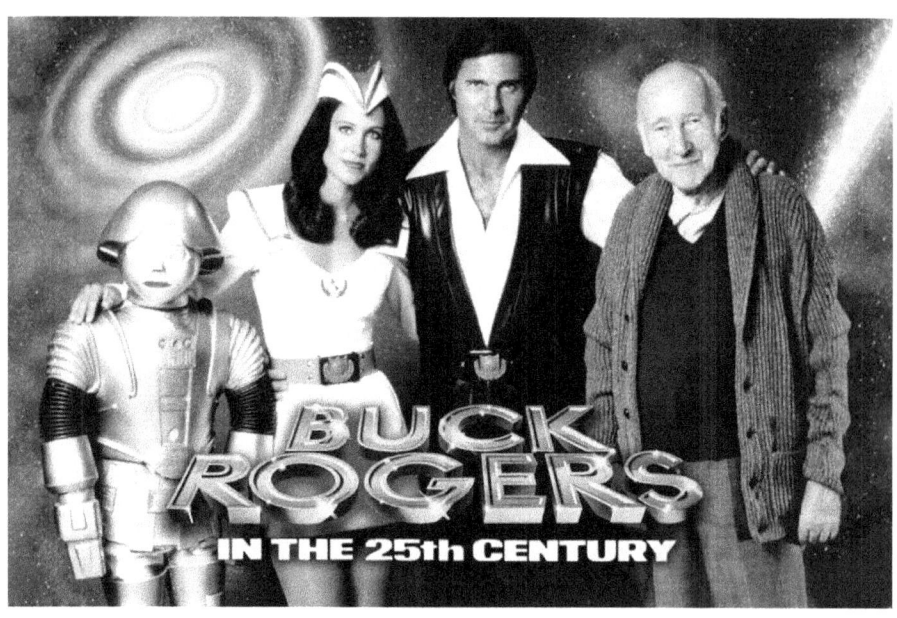

Universal
85 minutos
Argumento: Glen A. Larson, Leslie Stevens.
Director: Daniel Haller
Música: Stu Phillips

Intérpretes:
GIL GERARD: Buck Rogers
PAMELA HENSLEY: Princesa Ardala

ERIN GRAY: Wilma
HENRY SILVA: Kane
FÉLIX SILLA: androide Twiki

El héroe espacial legendario vuelve, engalanado con numerosos efectos especiales y chicas guapas, para demostrarnos que un poco de humor no viene mal para una aventura con piratas intergalácticos. Realizada por los mismos productores que "Battlestar Galáctica", nos consiguen demostrar que unos modestos efectos especiales son suficientes si existe ingenio e imaginación.
Inicialmente pensada para una larga serie de televisión que nunca vimos en España, se exhibió en la pantalla grande en pleno esplendor de las aventuras galácticas, aunque lamentablemente no tuvo el éxito deseado. Quizá fuera por su matiz cómico o por sus comedidos efectos especiales, lo cierto es que apenas consiguió recuperar el dinero invertido. Con un marcadísimo cariz erótico, a cargo de dos guapísimas actrices, y un desarrollo dentro de la línea más pura del cómic, es una película a tener en cuenta si podemos conseguirla aún en algún saldista de vídeos.

La historia

En una nave espacial lanzada por los Estados Unidos en 1978 se encuentra hibernado su piloto Buck Rogers, rescatado 500 años después por el Rey Draco, quien le considera un espía y le mantiene apresado.
La Tierra había quedado casi destruida a causa de una guerra nuclear y los supervivientes se han concentrado en una ciudad llamada Directorio Federal, protegida por una barrera invisible. Buck Rogers es rescatado mediante un rayo especial y aunque en un principio le toman también por espía, al poco tiempo creen en su honradez y le envían de nuevo a la nave Draconiana, en donde descubre un plan para destruir totalmente al planeta Tierra.

SPIDERMAN

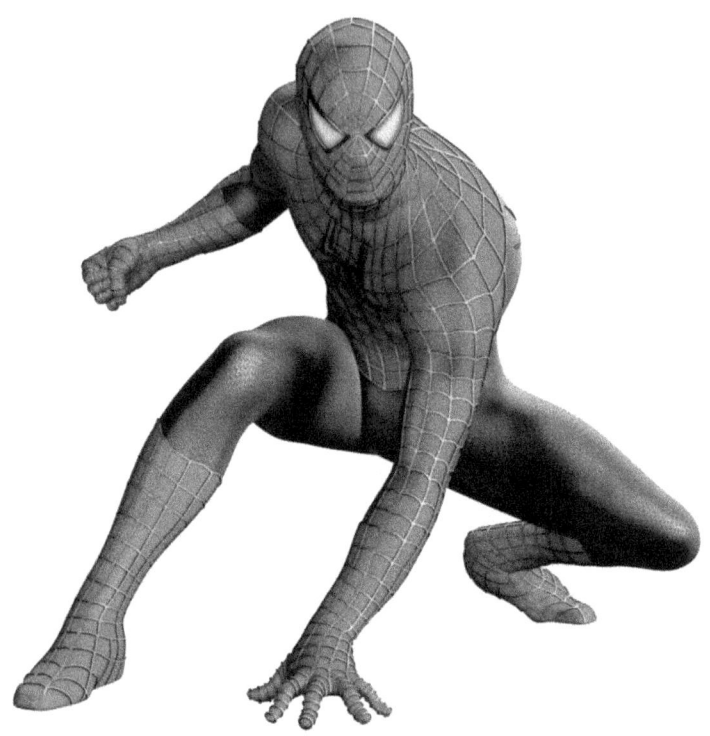

En el año 1962 Stan Lee le presentó la idea de Spiderman a su editor, Martin Goodman, pero fue rechazada pues alegó que a nadie le gustaban las arañas y, además, un superhéroe no podía ser un adolescente, algo razonable si pensamos en Superman y Batman, por ejemplo. Como quiera que por entonces Stan Lee y Jack Kirby realizaban ya 11 páginas para una serie de monstruos y ciencia-ficción llamada Amazing Fantasy (la cual Goodman había decidido cerrar en el numero 15), Lee vio la oportunidad de publicar en ese último número su idea de Spiderman. Goodman accedió y Kirby realizó el boceto del que debía ser el personaje, en ese momento muy similar al Capitán América. Descontento con este parecido, le encargó un nuevo boceto a Steve Ditko, convirtiéndose este en el primer dibujante de Spiderman.

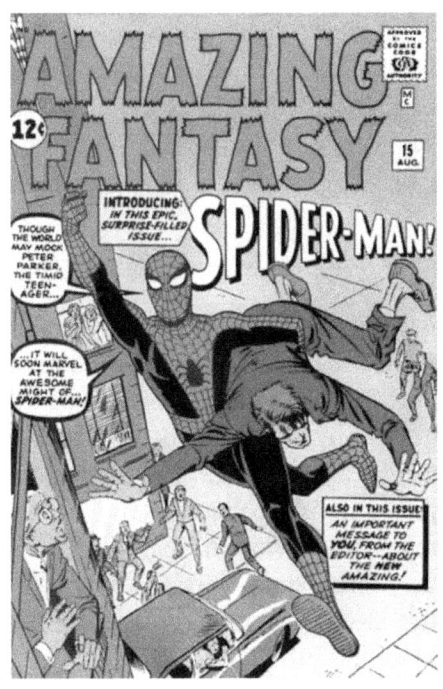

El agosto de 1962 apareció en los quioscos el Amazing Fantasy número 15 con portada de Jack Kirby e historia de Steve Ditko, con dibujos de Steve Ditko y un total de 11 páginas que hablaban ya de Spiderman. Sin embargo, esta historia no estaría completa si no mencionásemos que otro hombre araña había aparecido mucho antes, en un cómic de la DC dibujado por Mort Weisinger en 1941, aunque en esta ocasión se llamaba Tarántula, pero poseía las mismas habilidades para subir por las paredes y disparaba su intensa tela de araña para atrapar a sus enemigos. Posteriormente, y cuando el personaje de la DC Comics desapareció del mercado, la idea fue copiada con mayor éxito por la Marvel Comics en 1962. No obstante, otros historiadores atribuyen a Steve Ditko como el artista original de las historias de Spiderman para la DC, junto con el escritor Steve Skeates.

El personaje actual fue creado en los años 70 por Stan Lee y Steve Ditko y narraba lo que le aconteció a un joven que es picado por una araña radiactiva y como consecuencia adquiere parte de las facultades

de éstas. El cómic constituyó desde entonces uno más de la colección Marvel y tuvo una serie de dibujos animados para la televisión, con guión de Roger Stern, John Ronita y Frank Giacola. La compañía que lo produjo fue la Marvel Entertainment Group Inc. y el dibujante era Glynis Wein.

La polémica

Jack Kirby fue uno de los artistas más creativos y fecundos del cómic norteamericano, quien realizó personajes como Capitán América, Hulk, los Vengadores, los Cuatro Fantásticos, los Hombres X y muchos más. Junto a Stan Lee, Kirby creó la era Marvel de los cómics, aunque Stan se haya llevado la mayor parte del crédito. Esta autoría se debe a que su nombre apareció en la célebre portada número 15 de Amazing Fantasy, la primera aparición de Spiderman, aunque ahora sabemos que existe una versión dibujada por Kirby de la primera aventura del Hombre Araña, dibujada antes de que Stan Lee trajera a Steve Ditko como artista oficial.

La polémica fue compleja y parece ser que la resolvió Jim Shooter, director de Marvel en los años ochenta, cuando Kirby se acercó al jefe de Marvel y le dijo: *"Voy a continuar masacrándolos en la prensa hasta que reciba el crédito por todos los personajes que creé, y hasta que el nombre de Stan Lee sea retirado de todos y cada uno de los cómic en los que yo trabajé".* Parece ser que en 1961 Stan Lee estaba seriamente preocupado porque la empresa iba a quebrar y le pidió ayuda a su amigo Kirby, quien regresó al día siguiente con el nuevo personaje de Spiderman terminado. Sin embargo, este boceto no era adecuado, con un superhéroe con pistola, pantalones cortos, capa y botas, motivo por el cual tuvo que ser finalmente Steve Ditko quien lo realizara.

En 1990, un artista sumamente popular llamado Todd McFarlane sacó al mercado las nuevas aventuras sobre Spiderman con dibujos y guión propio. El resultado fue que se convirtió en el cómic más vendido sobre este personaje hasta la fecha. Otra razón por la cual vendió

tantos ejemplares fue porque hizo varias versiones, hasta nueve, con tapas diferentes.

Los aficionados llegaron a comprar la misma historieta más de una vez para coleccionar las diferentes tapas, una de ellas denominada como versión Platino.

Recientemente hemos podido ver a un Spiderman totalmente renovado, ya que la Marvel Comic ha sacado al mercado Spiderman 2099, con guión de Peter David y dibujos de Rick Leonardi y Al Williamson. La originalidad del personaje es manifiesta y podemos considerarlo como un buen superhéroe que aún ahora sigue teniendo su cómic propio. Así mismo, le hemos podido ver en episodios junto a Superman y La Masa, algunos de los cuales fueron un auténtico éxito de ventas.

Con dibujos de Mark Bagley y guión de Brian Michael Bendis, y publicada por Planeta-DeAgostini, "Ultimate Spiderman" es el último cómic del personaje, con 48 páginas a color, incluyéndose dos números de la edición original. Realmente es una adaptación del mito para los jóvenes actuales, pues no se basa en antiguas historias, sino que es un concepto nuevo, aunque conserva personajes antiguos.

La serie de dibujos para la televisión duró poco, entre 1977-1979, y tenía una duración de 45 minutos los 13 episodios. Nos presentaba el origen de Spiderman partiendo de un Peter Parker similar al del dibujante John Romita. Peter ya no es aquel joven débil con gafas que había sido cuando lo dibujaba Steve Ditko. También se apartaron los personajes secundarios y los supervillanos clásicos. La serie, pues, es sencilla, sin pretensiones y apta para los niños.

La historia

Huérfano a causa del accidente mortal de aviación en el cual viajaban sus padres, Peter Parker se fue a vivir con su tío Ben y tía May. Aunque intelectualmente brillante, su timidez y afición a los estudios y la investigación le causan a menudo ser un marginado social. Por una ironía del destino, precisamente mientras realizaba una de sus incursiones docentes, una de las arañas que se exhibían como prueba de los avances en mutaciones genéticas, se escapó de su frágil jaula transparente y mordió a un confiado Peter. Aunque molesto por el daño causado, no le dio importancia hasta que empezó a sentirse raro, desarrollando con el paso de los días habilidades que eran habituales en las arañas depredadoras. Pronto el giro que el destino le había ocasionado quedaba claro, pues se había convertido en un nuevo personaje, mezcla de hombre y araña, aprovechando así las mejores cualidades de ambos. Para seguir permaneciendo en el anonimato y lograr tener una existencia tranquila como Peter Parker, diseñó un espectacular traje rojo, sumamente ceñido y elástico, al mismo tiempo que le dotó de un oportuno antifaz que ocultaba ya completamente su rostro.

La vida de Peter tuvo siempre numerosos altibajos. Su primer amor, Gwen Stacy, murió durante una batalla entre Spiderman y Green Goblin. El matrimonio de Peter y Mary Jane Watson fue siempre problemático por sus actividades como luchador contra el crimen, y se separaron. No obstante, a través de todas sus actividades, ha permanecido firme en su determinación de usar sus poderes para el beneficio de todos.

SPIDERMAN EL HOMBRE ARAÑA
"The Amazing Spider-Man" (1977)

Columbia
89 minutos
Director: E.W. Swackhammer

Intérpretes:
NICOLAS HAMMOND: Spiderman/Parker
MICHAEL PATAKI: Capitán Barbera
DAVID WHITE: J. Jonah Jameson
LISA EIBCHER: Judy Tyler

Reuniendo tres episodios emitidos anteriormente por la televisión, podemos ver a este Hombre Araña trepando velozmente por los edificios, sujetándose a los techos con toda naturalidad y tirándose cual trapecista de un edificio a otro. Los efectos especiales, aunque

hoy en día superados, fueron toda una sorpresa en su momento y estaban adecuadamente logrados.

La historia

En el episodio piloto aparece Peter cuando es picado por la araña radiactiva y descubre sus poderes. La escena en la que Peter averigua que puede trepar por las paredes es muy similar a la que dibujara Ditko, ocurriendo cuando Peter es perseguido por un coche hasta que queda atrapado en un callejón sin salida y antes de que se dé cuenta está trepando por la pared. Pronto empiezan a circular rumores sobre el hombre-araña, aunque en el Daily Buggle Jameson no están muy contentos con la idea de hablar de algo que ni siquiera han visto, Peter aprovecha para ofrecerse para intentar sacarle unas fotos a Spiderman. Poco después le vemos encerrado en el desván haciendo y probándose el traje de Spiderman.

SPIDER-MAN CONTRAATACA
Spider-Man Strikes Back (1978) ("Deadly Dust" 1 y 2)

Columbia
92 minutos

Guión: Robert Janes
Director: Ron Satlof

Intérpretes:
NICOLAS HAMMOND: Spiderman /Peter Parker
ROBERT SIMON: Jonah Jameson
CHIP FIELDS: Rita
JOANNA CAMERON: Gale Hoffman

Reuniendo nuevamente otros capítulos de la serie televisiva volvemos a ver a este curioso personaje en una película en la que la violencia está bastante controlada, al menos si tenemos en cuenta lo que ahora se lleva.

Hay una escena especialmente espectacular en la cual Spiderman es arrojado por los malvados desde lo alto de un rascacielos y solamente sus habilidades logran salvarle. Es, por supuesto, la nota más destacable de este agradable film.

La historia

Unos estudiantes roban plutonio para fabricar una bomba atómica y la policía cree que ha sido el hombre araña, poniendo todo sus efectivos para capturarle, mientras los verdaderos ladrones siguen su terrible plan sin que nadie les estorbe.
El hombre araña, por tanto, tiene que lograr impedir que la bomba llegue a explotar y evitar ser capturado antes de tiempo por la policía. Para complicarle aun más las cosas, secuestran a su novia Gale y le amenazan con matarla si les persigue.

SPIDERMAN EL DESAFÍO DEL DRAGÓN
Spiderman, the Dragon's challenge (1980)

Columbia
105 minutos

Guión: Lionel E. Siegel
Director: Don Mc. Dougall

Intérpretes:
NICOLAS HAMMOND: Spiderman /Peter Parker
ROBERT SIMON: Jonha Jamson
CHIP FIELDS: Rita
ROSALIND CHAO: Emely

Tercera y última entrega de la saga Spiderman extraída de la televisión, en la cual mezclan ahora artes marciales con las habilidades del hombre-araña. Es quizá la menos afortunada de las tres películas y fue suficiente para que no insistieran más en su exhibición en la pantalla grande.

La historia

Un ministro chino es presionado por un grupo mafioso con gran potencial financiero para que les apoye en sus proyectos. Como no puede acudir a la policía, ya que sospecha que algunos de sus miembros están involucrados en la trama, acude en ayuda de un editor norteamericano y así consigue que Spiderman, una vez al margen de la ley, acuda en su auxilio tanto en Hong Kong como en América.

**SPIDERMAN
(2002)**

Director: Sam Raimi
Guión: David Koepp
Fotografía: Don Burgess
Música: Danny Elfman

Intérpretes:
TOBEY MAGUIRE: Peter Parker/Spiderman
WILLIAM DAFOE: Duende Verde
KIRSTEN DUNST: Mary Jane
JAMES FRANCO: J. K.

Peter Parker es un estudiante no demasiado popular en la universidad, pero cuando sufre la picadura de una araña radioactiva comienza a sentir extraños cambios en su metabolismo. Pronto descubrirá que ha conseguido unos súper-poderes que le hacen más fuerte, más ágil, capaz de trepar por las paredes y presentir el peligro.

Con ese arranque, plenamente convincente, la historia nos presenta al nuevo superhéroe de la gran pantalla, después de haber alcanzado una gran popularidad como personaje de cómic, especialmente acompañado por Venon. La historia es francamente buena en los primeros 30 minutos, cuando nos muestran la personalidad de Parker, y posteriormente en las escenas en que debe asumir que su cuerpo ha tenido una transformación increíble, lográndose una complicidad con el espectador sumamente sugestiva.

Sin embargo, la película hace aguas precisamente cuando la acción suplanta a la propia historia, pues en ellas el argumento es inexistente y suponen una ruptura con la bien lograda trama. No obstante, el espectador se recupera enseguida de este pequeño sopor, y el inquieto personaje se nos termina por hacer simpático.

Con numerosas alegorías a Superman, tanto en algunas escenas, como en el propio personaje (huérfano, ligeramente torpe, y con vestimenta roja y azul), el filme no puede defraudar a quien busca el puro entretenimiento y unos extraordinarios efectos especiales. El final, como es habitual, espectacular.

SPIDERMAN 2
(2004)

Director: Sam Raimi
Guión: Michael Chabon
Música: Danny Helfman

Intérpretes:
TOBEY MCGUIRE: Peter Parker/Spiderman
KIRSTEN DUNST: Mary Jane Watson
ALFRED MOLINA: Dr. Otto Octavius/Octopus
JESUS FRANCO: Harry Osborn

En Spiderman 2 -el personaje basado en el cómic de la Marvel-, Tobey Maguire vuelve como el apacible Peter Parker, intentando hacer malabares para conseguir compaginar su tranquila vida de estudiante de la universidad con la de su papel como luchador contra el crimen.

La aventura nos lleva a una escalada de acción insólita, cuando debe poner a prueba todos sus poderes para vencer al inteligente Otto Octavius (Alfred Molina), quien se ha reencarnado como el maníaco y multi-tentáculos Doc Octopus.

Simultáneamente, y atormentado por sus secretos, Peter se da cuenta que las relaciones con aquellas personas a las que quiere se complican cada día, especialmente con M.J. (Kirsten Dunst), pues él desea revelar su condición de superhéroe, al mismo tiempo que su amor. Su amistad con Harry Osborn (James Franco) se complica por la muerte de su padre y su venganza creciente contra el hombre-araña. Incluso Tía May, quien ha pasado duros tiempos después de la muerte de Tío Ben, empieza a tener dudas sobre su sobrino.

SPIDERMAN 3
2007

Director: San Raimi
Música: Christopher Young
Historia: Stan Lee y Steve Ditko
Guión: Sam Raimi, Ivan raimi y Alvin Sargent

Intérpretes
TOBEY MAGUIRE; Peter/Spiderman
ROSEMARY HARRIS: Mary Parker
JAMES FRANCO: Harry
THOMAS HADEN; Sandman
TOPHER GRACE: Venom
WILLEM DAFOE: Norman/Duende verde

A pesar de triunfar en taquilla (recaudó cerca de 900 millones de dólares), fue ampliamente criticada, incluso por el director. Sin embargo, su mayor defensor fue Topher Grace, el actor que interpretó el personaje de Venom, quien dijo:
"Sé que la película tuvo éxito para Sony, pero también sé que mucha gente no quedó contenta con ella. Creo que Sam tiene mucho talento. Ese verano hubo una película como ésa a la que la gente simplemente atacó por ser una gran película de estudio. Me encantaría ver a cualquiera que ataca esas películas que trate de encajar en la posición de Sam Raimi. Creo que, en general, hizo un trabajo fantástico."

Historia

Peter Parker se siente seguro en su trabajo y decide pedir a Mary jane que se case con él. La vida se les complica cuando un meteorito se estrella en las proximidades y un extraño ser se pega a la moto de Peter. Simultáneamente, un preso fugado llamado Flint cae en un pozo de un acelerador de partículas y se fusiona con la arena del lugar, lo que le permite cambiar de forma a voluntad.
Todo se complica cuando el mejor amigo de Peter, le ataca con armas de su invención por responsabilizarle de la muerte de su padre. Así que, la boda se tiene que posponer.

THE AMAZING SPIDER-MAN
2012

Director: Marc Webb
Guión: James Vanderbit, Alvin Sargent y Steve Klove

Intérpretes:
ANDREW GARFIELD (Peter/Spiderman)
EMMA STONE (Gwen Stacy)
DENIS LEARCY (Capitán Stacy)
MARTIN SHEEN (Tío Ben)
SALLY FIELD (Tía May)

Los posters de la película ya nos indican el cambio en el personaje, tanto por el nuevo actor que interpreta al superhéroe, como por la trama misma, ahora centrada más en las relaciones pesonales, familiares y sentimentales. Así que y partiendo de un guión elaborado por tres personas, nos llevan a contarnos más la vida y problemas de Peter Parker que de su personaje Spiderman, ahora más vulnerable que nunca y eso, en un superhéroe, no parece asumible. O sea, que es tan terrenal que no nos gusta y por eso nos carga ese romance tan intenso con Gwen Stacy.

Columbia Pictures optó por reiniciar la franquicia con el mismo equipo de producción, junto con James Vanderbilt para permanecer con una historia próxima a la anterior. Los nuevos diseños se introdujeron partiendo de los cómics y se emplearon cámaras digitales RED Epic, rodándose inicialmente en Los Angeles antes de trasladarse a la ciudad de Nueva York.

Webb sintió la responsabilidad de reinventar a Spider-Man, evitando que fuera similar tanto a las películas anteriores, como al cómic original.

Historia
El científico Richard Parker, mientras juega con su hijo, descubre unos documentos secretos. Con el paso de los años su hijo descubre el maletín con esos documentos y se entera de que su padre trabajaba para una compañía llamada Oscorp, un lugar donde están manipulando genéticamente a las arañas. Uno de estos bichos se escapa y le muerde. Desde entonces, su vida cambia rápida y espectacularmente.

THE AMAZING SPIDER-MAN 2
El poder de electro
2014

Director: Marc Webb
Guión: Alex Kurtzman, Roberto Orci, Jeff Pinkner
Música: Michael Einziger

Intérpretes:
ANDREW GARFIELD (Peter/Spiderman)
EMMAM STONE: (Gwen Stacy)
JAMIE FOXX: (Maxwell/Electro)
DANE DEHAAN
PAUL GLAMATTI
SALLY FIELD (Tía May)

El desarrollo de la película comenzó con la cancelación de Spiderman 4, poniendo así fin a la serie de películas de SpiderMan del director Sam Raimi que había protagonizado inicialmente Tobey Maguire.

También confirmó que la secuela se está rodando en 35 MM en el formato anamórfico, en lugar de ser filmada digitalmente como la película anterior. Sony reveló que esta sería la primera película de SpiderMan que se filmará enteramente en Nueva York.

Pero la crítica dijo: "Mientras que el reparto es excepcional y los efectos especiales son de primera categoría, la última entrega de la saga de SpiderMan sufre de una narrativa fuera de foco y una sobreabundancia de personajes".

A pesar de la baja recepción en taquilla, en comparación a lo esperado, las ventas en formato Blu-ray y DVD, hasta el 24 de enero de 2015, fueron de un total de 45 millones de dólares.

Historia

Siempre hemos sabido que la más importante batalla de SpiderMan ha sido contra sí mismo, pues la lucha entre las obligaciones ordinarias de Peter Parker y las extraordinarias responsabilidades de SpiderMan, le llevan normalmente a un callejón sin salida.

Aunque le gusta ser un superhéroe, o al menos lo asume, y balancearse entre los rascacielos, también le gusta abrazar a su chica.

SPIDER-MAN: The New Avenger
(2017)

POWER RANGERS

POWER RANGERS
Serie TV **(1993)**

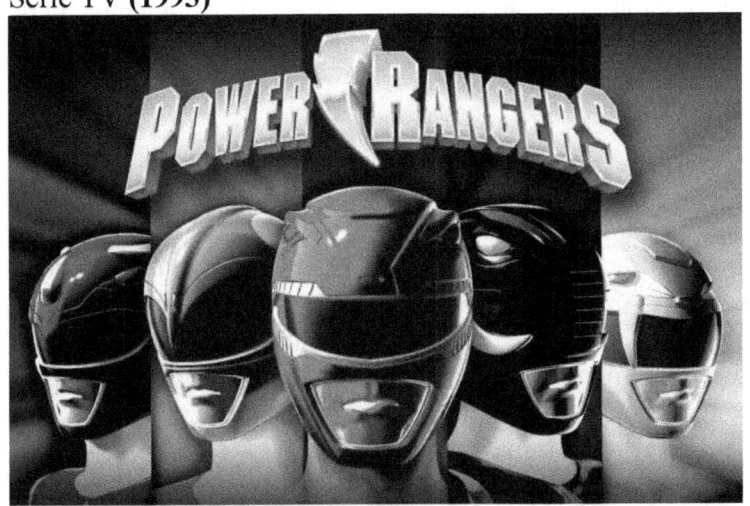

Director: Jeff Reiner

Intérpretes primera entrega:
AUSTIN ST, JOHN: Jason-Ranger rojo
THUY TRANG: Trini-Ranger amarillo
WALTER JONES: Zach-Ranger negro
DAVID YOST: Billy-Ranger azul
AMY JO JOHNSON: Kimberly-Ranger rosa
También, Rita Repulsa, los robots Megazord, Titanus, Alfa 5 y el malvado Squat.

En septiembre de 1993 se estrenó esta serie en el canal americano Fox Childrenás Network y desde sus comienzos tuvo un éxito extraordinario entre el público infantil. A los pocos meses, la audiencia diaria estaba estipulada en nada menos que 5 millones de niños y eso sólo en Estados Unidos. Casi dos años después fue

vendida a 20 países y consiguió ser el número uno entre los niños de Alemania, Gran Bretaña. Australia, Francia y España.

Filmada inicialmente aprovechando un montón de retales procedentes de Japón, en los cuales se veían monstruos de todos los tamaños y formas, posteriormente se fue elaborando un guión cada vez más coherente con bastante dosis de humor. El resultado fue una mezcla de Mazinguer Z y Godzilla, con unos toques certeros de artes marciales, que supuso un éxito sin precedentes.

La historia

Al grito de ¡Dragón Force!, ¡Dinaforce tiranosaurios! y ¡Dinazord mamut!, cinco estudiantes se transforman en los Power Rangers, un grupo que se tiene que enfrentar a Rita Repulsa, la Emperatriz del mal. Esta malvada mujer llegó a La Tierra procedente de un lejano sistema solar metida en una cápsula de zitio y se dedicó a sembrar el terror por doquier. Afortunadamente y gracias las Power Monedas, los cinco amigos se convierten en los poderosos Power Rangers, todos expertos luchadores en Hip Hop Kido, una mezcla de Kárate y Kung-fú.

POWER RANGERS
El film (1995)
20th Century Fox

Productores: Haim Saban, Suzanne Todd, Shuki Leuy
Guión: Arne Olsen
Música: Graeme Revell
Director: Bryan Spicer

Intérpretes:
JOHNNY YONG BASH: Adam-Power negro
AMY JO JOHNSON: Kimberly-Power rosa
DAVID YOST: Billy-Power azul
KARCLN ASHLEY: Aisha-Power amarillo
JASON DAVID FRANK: Tommy- Power blanco
STEVE CARDENAS: Rocky-Power rojo

Aunque con algo de retraso (motivado por la imposibilidad de conseguir la participación de todos los actores originales), los aficionados pudieron ver la esperada película sobre los héroes Power Rangers. Con un presupuesto de 45 millones de dólares, la mayoría empleados en la construcción de la ciudad futurista de Angel Grove y unos efectos especiales digitalizados, el pase por la pantalla grande no defraudó a sus incondicionales seguidores.

El argumento no difiere demasiado de la serie televisiva y aunque se han incorporado nuevos elementos maléficos y sustituidos dos de los actores, nos parece estar viendo un capítulo más, pero con mejores medios tecnológicos.

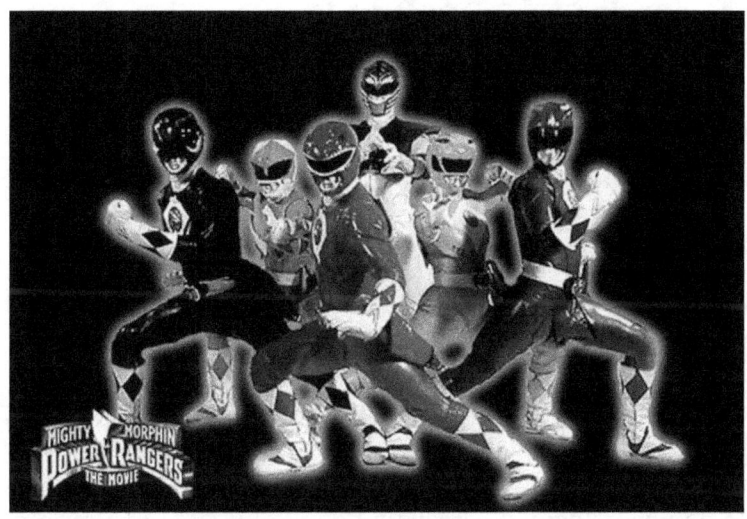

La historia

Un hombre gelatinoso, llamado Ivan Ooze, decide hacerse con el poder de la ciudad de Angel Grove y para ello saca al mercado un juguete que convierte a quien lo toca en un zombi fiel a sus órdenes. Para que nadie le estorbe, elimina a cuantos sicarios puede, especialmente a Rita Repulsa, la cual no aceptaba de buen grado obedecerle.

Afortunadamente, los Power Rangers entran en acción y con los poderes de animales como el mamut, el triceratops, el tigrezord o el tiranosaurio rex, intentan hacer frente al malvado enemigo.

FLASH

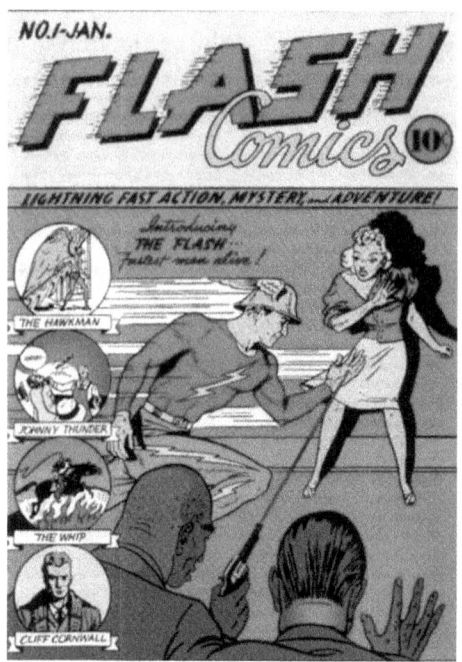

El primer personaje denominado Flash, en 1949, era conocido como Jay Garrick y había ganado sus poderes a través de la exposición a un "agua dura" experimental, aunque también poseían este poder otros personajes como Johnny Quick.
Dotado de una velocidad cercana a la de la luz, y al contrario que sus predecesores, otro personaje, llamado Wally West, consiguió sus poderes a temprana edad. Las circunstancias se dieron cuando visitaba el laboratorio de su tío, Barry Allen, en donde se vieron involucrados en un accidente monstruoso: una serie de relámpagos ocasionados por causas desconocidas les proporcionó esa gran velocidad a ambos.
Con sus 1,83 de altura, un peso de 79 kilos, el cabello rojo y los ojos verdes, este hombre puede entrar en los objetos sólidos, aunque ello ocasiona su destrucción, al mismo tiempo que posee unos audífonos hipersensibles que le permiten sintonizar las frecuencias de la policía y emergencias médicas. Igualmente, su gran velocidad puede

traspasarla a los objetos en movimiento, aunque no afecta a las personas.

La primera aparición en cómic fue como Kid Flash en diciembre de 1956, mientras que ya como Flash lo hizo en enero de 1960. Este héroe americano tuvo su mejor momento en 1982 de la mano de la DC Comic, siendo guionista Cary Bates e Iry Novick como dibujante, aunque solamente su pase a la televisión le daría el suficiente renombre mundial. Más recientemente, el personaje fue dibujado por Javier Saltares y el guionista es John Byrne.

Nadie recuerda quién propuso la idea inicial, algo que ocurrió en las oficinas de la DC en 1956. *"Éramos un grupo muy unido* -dice su director Irwin Donenfeld- *y todos estábamos proponiendo siempre nuevas ideas. Por eso ahora es difícil saber quién fue el inductor de Flash, pero cuando ocurrió todos estuvieron de acuerdo en sacar un nuevo superhéroe".*

Cuando el Flash de Schwartz –realmente Kid Flash- se presentó en Sho en septiembre de 1956, las ventas fueron muy buenas, manteniéndose hasta el número ocho y bajando discretamente hasta el dieciocho. Para afianzar los resultados se efectuaron ciertos cambios y se aseguró a los lectores que la permanencia en el mercado sería muy prolongada. Entre los cambios propuestos el más acertado fue el del nombre, ahora sencillamente como "Flash".

FLASH
Serie TV (1990)

Warner y Pet Fly
Productores: Danny Bilson y Paul DeMeo
Director: Bruce Bilson

Intérpretes:
JOHN WESLEY: Flash/Barry
AMANDA PAYS: Tina

El episodio piloto fue escrito y producido por Danny Bilson y Paul DeMeo para la CBS y se contó con buenos especialistas como David

Stipes que había trabajado en "V", Dave Stevens en "Rocketeer", Robert Short en "Beetlejuice" y Steve Mitchell en "Alien Nation", disponiendo de un presupuesto de 1,6 millones de dólares por episodio.

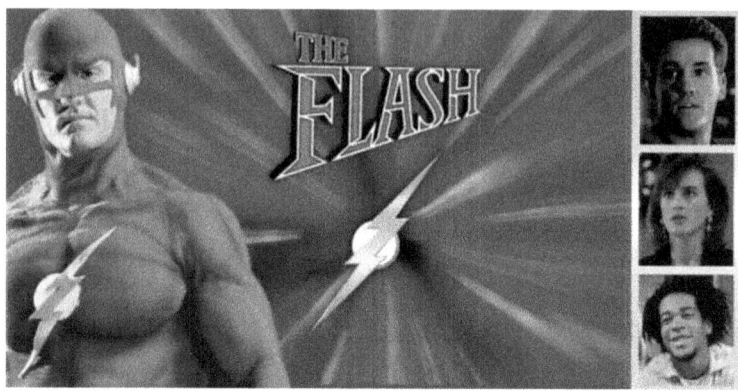

El traje de "Flash" fue toda una obra artística y se esculpió con las mismas medidas que el protagonista para que resaltaran perfectamente todos sus músculos. Elaborado con un tejido a base de nylon electrostático, se consiguió que se pegase materialmente el cuerpo del actor como si de una segunda piel se tratase. De esa manera, más que un traje parecía que la piel estuviera pintada de color escarlata. Los efectos especiales se centraron en lograr que la gran velocidad que adquiría el personaje no fuera un simple efecto de cámara rápida, sino como una estela de viento.

Protagonizada por John Wesley en el doble papel de Flash y Barry Allen, y Amanda Pays como Tina, a quien vimos en "Max Headroom", la serie quería quitarle dramatismo al personaje y darle una gran dosis de humor, especialmente porque en su pase por la televisión norteamericana tenía que competir nada menos que con "Los Simpson".

Económicamente los costos por capítulo superaban los 1,6 millones de dólares, y deberían ser compartidos entre Paul y Danny propietarios de la serie, y la Warner Bros. junto con la cadena CBS. Durante el rodaje hubo muchas discrepancias, pues el estudio insistía en que no quería supervillanos, pero rectificaron cuando emitieron el episodio

piloto, lo que les obligó a reformar las doce historias ya escritas. Desgraciadamente, no contó con la suficiente aprobación por parte del público y la esperada película de larga duración nunca se realizó, aunque se editó en vídeo una recopilación de los mejores seriales.

THE FLASH TV
(2014)

Desarrollada por Greg Berlanti, Andrew Kreisberg y Geoff Johns

Intérpretes
GRANT GUSTIN (Barry Allen/The flash)
CANDICE PATTON⊗ Iris West)
DANIELLE PANABAKER: (Killer Frost)

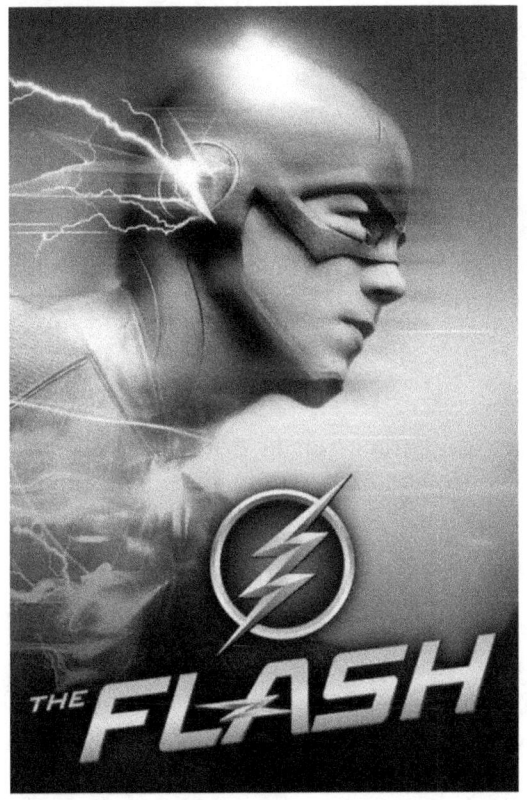

El episodio piloto fue dirigido por David Nutter. Fue estrenada en 2014 y se rodaron inicialmente 23 episodios. El 11 de enero de 2015, The CW anunció la renovación de la serie para una segunda temporada, que fue estrenada el 6 de octubre de 2015.

Se le ha otorgado el People's Choice Awards como "Nuevo drama favorito", el Satur Awars como la Mejor serie de superhéroes, y el Teen Choice Awards al actor Grant Gustin

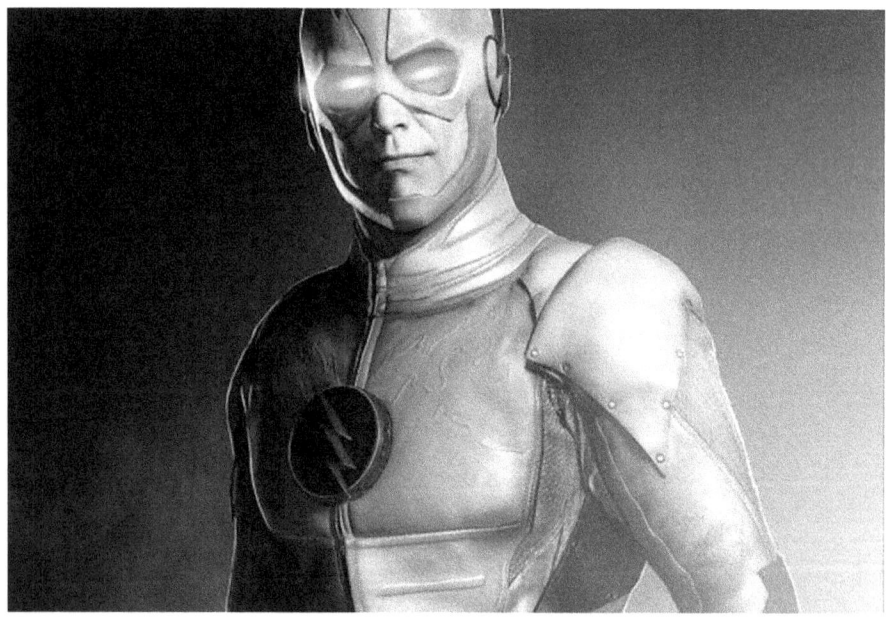

Como villano preferido y que ya apareció en la primera temporada de The Flash -aunque solamente con indicios y fugaces apariciones-, tuvimos a Reverse Flash (anti Flash o Flash inverso), encarnado por el Dr. Harrison Wells.

Desde entonces y a partir del episodio "El hombre en el traje amarillo", pasando por uno que recarga energía para su supervelocidad, hasta el último emitido ahora en el que secuestra al Wade Eiling, el personaje ha estado presente.

THE FLASH
2018

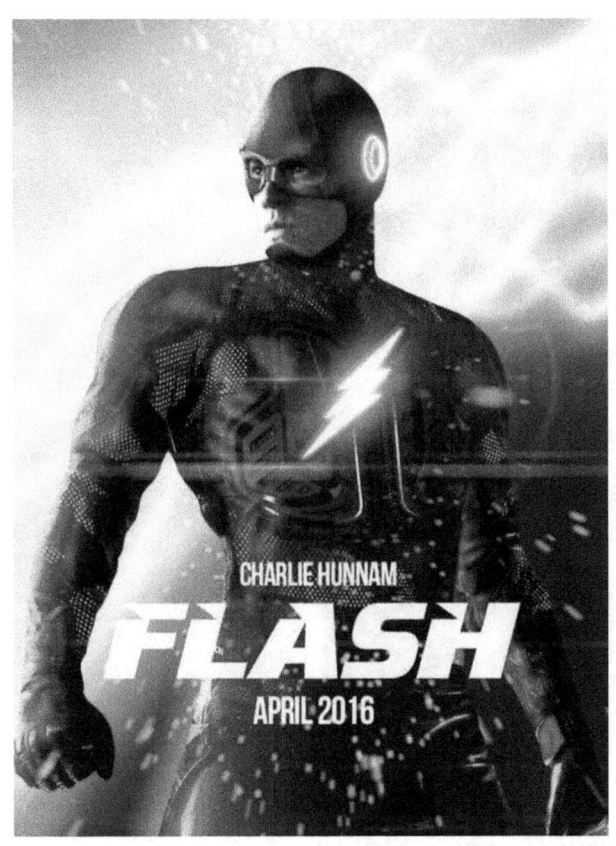

Director: Grahame Smith

Intérprete:
EZRA MILLER

HULK

EL INCREÍBLE HULK
Serie de TV (1977)

Universal

Guión: Kenneth Johnson y Thomas E. Szollosi
Efectos visuales: Don Woods y Walter Elliot
Director: Kenneth Johnson y Sigmund Neufeld

Intérpretes:
Bill Bixby: David B. Banner/Hulk
Susan Sullivan: Elaine
Jack Colvin: McGee
Lou Ferrigno: Hulk
Susan Bastón: Maier

Este curioso personaje, mitad humano, mitad gigante, no es ciertamente un justiciero que lucha contra los criminales, sino un ser monstruoso que lo mismo pisa un coche que destroza un árbol; todo depende de lo irritado que esté. En el cómic le hemos visto luchando contra Spiderman, contra Superman y contra el resto de superhéroes conocidos y también, en contadas ocasiones, luchando codo con codo con la policía.

También podemos encontrar nuevas aventuras de La Masa (Hulk) con guión de Peter David y Tom Brevoort, siendo los dibujantes Karl Alstaetter y el español Salvador Larroca, así como hay otros personajes similares, denominados "Hulka" y "La cosa", con guión de John Byne y dibujos de Ron Wilson.
En 1998, Marvel relanza *Rampaging Hulk*, esta vez en comic book.

HULK
The Hulk (2003)

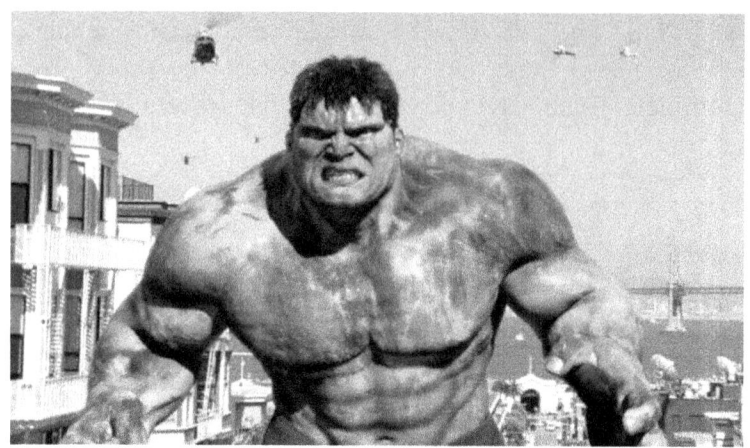

Dirección: Ang Lee.
Guión: James Schamus y Michael France a partir de los personajes creados por Stan Lee y Jack Kirby.
Música: Mychael Danna.
Fotografía: Frederick Eles

Intérpretes:
ERIC BANA: Bruce Banner
JENNIFER CONNELLY : Betsy
SAM ELLIOTT: Ross
NICK NOLTE
LOU FERRIGNO.

Dirigida por el polifacético taiwanés Ang Lee, quien realizó anteriormente "Sentido y sensibilidad", "El banquete de bodas" y "Tigre y dragón", nos recrea ahora la azarosa vida del gigante verde creado por Stan Lee y Jack Kirby, un pedazo de pan como humano, pero destructivo e incontrolable cuando adopta la forma de este moderno Frankenstein. En esta ocasión, sin embargo, los milagros de la informática consiguen que ningún culturista ganador del Mister Universo vuelva a mostrar sus músculos, y en su lugar nos muestran

un monstruo poderoso, grande y muy agresivo que, aunque virtual, nos infunde el respeto necesario.

La trama quiere ser fiel al cómic original, y vemos a Bruce Banner (Eric Bana) como el científico que intenta crear un ejército de cibersoldados para colonizar Marte. Algo sale mal y su organismo se ve afectado, transformándose en un gigante verde de fuerza prodigiosa cada vez que se enfurece o pierde el control. Eso le obliga a alejarse del mundo para no poner en peligro a nadie, sobre todo a Betsy (Jennifer Connelly), aunque su padre, el general Ross (Sam Elliott), le perseguirá sin tregua.

El problema del filme es que hay muy poco Hulk y demasiado Bruce Banner, encarnado por un actor sombrío y sin el dinamismo apropiado para un superhéroe. El monstruo, recreado casi exclusivamente por ordenador, se muestra bailarín, demasiado sensible y en ocasiones torpe, lo que impide que el espectador le llegue a coger aprecio. Es como si necesitara ayuda contínuamente, y eso en alguien tan grande no se entiende.

La actuación de Nick Nolte es correcta, sombría y desquiciada como el personaje, contrastando con la dulzura de Jennifer Connelly, quien había saltado a la fama por su trabajo en "Dentro del laberinto" y "Una mente maravillosa", donde sería premiada con un Oscar y un Globo de Oro a la mejor actriz de reparto.

EL INCREÍBLE HULK
The incredible Hulk

(2008)

Director: Louis Leterrier
Guión: Zak Penn
Según un personaje de: Stan Lee y Jack Kirby

Intérpretes:
EDWARD NORTON: Bruce Banner
LIV TYLER: Betty Ross
TIM ROTH: Emil Blonsky

WILLIAM HURT: Thunderbolt
STAN LEE
ROBERT DOWNEY JR.

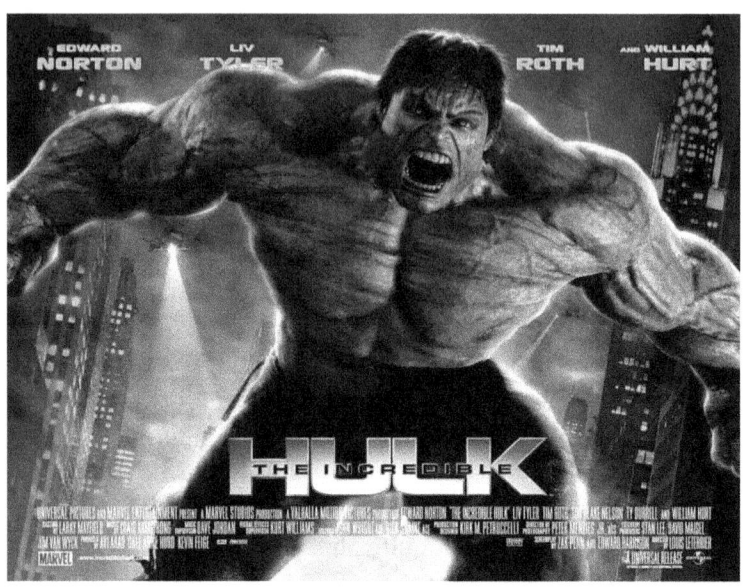

Cuando Marvel Studios recuperó los derechos del personaje, realizó y estrenó una nueva versión de Hulk, poniendo voz al monstruo Lou Ferrigno. El guionista Zak Penn trabajó en una secuela más cercana a los cómics y la serie de televisión, pero Norton reescribió el guion tras aceptar actuar como actor principal, eliminando cualquier vínculo con el anterior film recontando el origen del personaje mediante flashbacks.

Historia
El científico Bruce Banner recorre el mundo en busca de un antídoto que le permita librarse de su Alter Ego Hulk. Perseguido por el ejército y dominado por su propia rabia, es incapaz de sacarse de la cabeza a Betty Ross, por lo que decide volver a la civilización. Mientras se enfrenta a una extraña criatura, el agente de la KGB Emil Blonsky se expone a una dosis de radiación más intensa que la que convirtió a Bruce en Hulk. Emil hace responsable a Hulk de su terrible

situación, y la ciudad de Nueva York se convierte en el escenario de la última batalla entre las dos criaturas más poderosas que jamás pisaron la Tierra

OTRAS INTERVENCIONES DEL PERSONAJE HULK

LOS VENGADORES (2012)
The Avengers
Hulk regresó como miembro y fundador del equipo homónimo. Debido a problemas con la producción, Edward Norton no volvió a interpretar al gigante verde, siendo reemplazado por el actor Mark Ruffalo y se empleó la técnica de Motion Capture, usadas en la película Avatar, para recrear a Hulk de manera mucho más realista.

IRON MAN 3 (2013)
En la película Iron Man (2013), Bruce Banner hace una aparición en la escena post-créditos donde se puede notar que Tony Stark le ha contado su vida entera al inicio de la película.

VENGADORES: ERA DE ULTRÓN (2015)
Hulk regresa al cine donde es controlado por la Bruja Escarlata y se enfrenta a Iron Man con su Hulk-Buster.

THOR: RAGNAROK (2017)
En una entrevista, Mark Ruffalo dijo que Bruce Banner y Hulk podrían aparecer en una misma escena, y posteriormente, se anunció que Thor y Hulk tendrían un enfrentamiento durante la película y que Banner "ocasionalmente" se transformaría en Hulk.
No hay previstos nuevos filmes con el personaje de Hulk como elemento principal, quizá porque es tan grande que resulta imposible pedirle un autógrafo a la salida del estreno o cuando pise alfombra roja.

LOS CUATRO FANTÁSTICOS

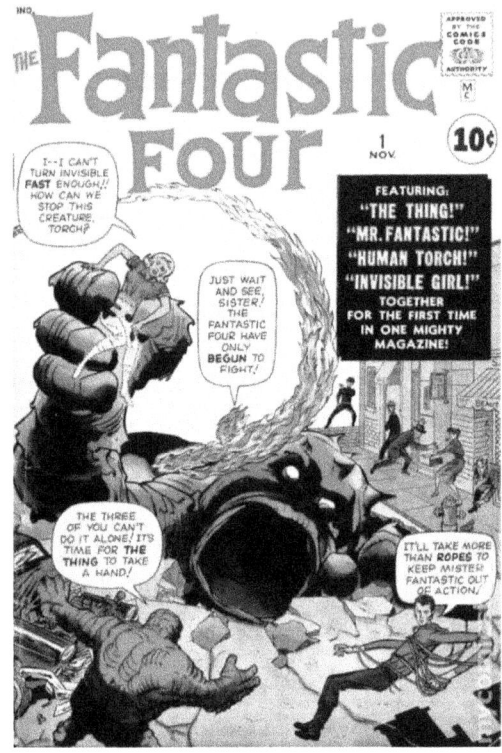

Nacidos gracias a las habilidades de Stan Lee y Jack Kirby en noviembre de 1961, los Cuatro Fantásticos de la Marvel han conseguido perdurar hasta hoy. Inicialmente, los cuatro protagonistas (Reed Richards, su esposa Sue Richards, el hermano de ésta Johnny Storm y Ben Grimm) eran personas normales, pero sus días de tranquilidad quedaron truncados cuando durante un viaje experimental en un cohete espacial sufrieron un fuerte bombardeo de rayos cósmicos. Con su estructura molecular alterada, sus cuerpos pronto adquirieron superpoderes.

El líder del grupo es Red, ahora *Míster Fantástico*, quien posee la facultad de poder estirarse y deformarse de forma inconcebible. Su mujer Sue se transformó en *la Mujer Invisible*, capaz de hacerse

invisible ella misma y a los demás. Johnny, es conocido como *La Antorcha Humana,* pudiendo volar y controlar el fuego que emana de su cuerpo. Por último, Ben adquirió una descomunal fuerza cuando se transformó en *La Cosa,* un monstruo deforme y pétreo, de agrio carácter y deseos de soledad.

Estos cuatro elementos pueden volver a adquirir su forma humana, aunque dedican la mayor parte de su tiempo a pelear contra el *Doctor Muerte y Galactus,* entre otros villanos.

Otros superhéroes se han incorporado con el paso de los años, como *Cristal, Medusa, Power Man, Hulka, Miss Marvel, Namor,* etc., siendo sustituidos en una ocasión por los Nuevos Cuatro Fantásticos, un grupo formado por *Spiderman, Lobezno, Hulk y El Motorista Fantasma.*

Y así llegamos hasta 1996, cuando gracias a Rafael Marín y Carlos Pacheco y dentro de Heroes Reborn, volvieron a sus inicios tras la era del Apocalipsis. El número 60 de los Cuatro Fantásticos marcará el debut del nuevo equipo artístico de la serie, encargándose Mark Waid del guión y Mike Wieringo de los dibujos.

LOS CUATRO FANTÁSTICOS (1994)

Director: Oley Sassone
Productor: Roger Corman
Guión: Craig Nevius
Música: Eric Wurst
Fotografía: Mark Parry

Intérpretes:
ALEX HYDE-WHITE: Redd Richards
JAY UNDERWOOD: Johnny Storm
REBECCA STAAB: Sue Storm
MICHAEL BILEY SMITH: Ben Grimm
CARL CIARFALIO: la Cosa

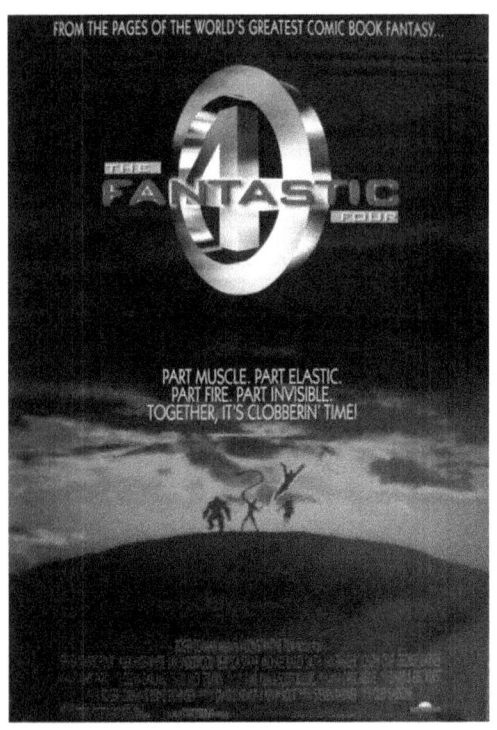

Este filme nunca fue realizado con la intención de ser proyectado en los cines, pues obedecía solamente a un litigio entre Roger Corman y Marvel. Tuvo un presupuesto de apenas 2 millones de dólares y ni el director, ni los actores, sabían el destino que iba a tener el filme. El problema es que Marvel (propietario de los personajes) había cedido los derechos a la productora de Corman, pero existía una fecha límite para su realización, pasada la cual ellos volverían a recuperar a los personajes. De este modo y puesto que ya habían pagado una sustanciosa cantidad, para no perder los derechos Corman invirtió un presupuesto pequeño para realizar una película serie B y así cumplir con el contrato.

Esta película, adelantada a su tiempo, pues sin la tecnología digital actual era imposible desarrollarla, dedicó la mayor parte del presupuesto al vuelo de la Antorcha Humana y la recreación de La Cosa.

Se estrenó solamente en vídeo y se retiró del mercado a los pocos días.

Historia
La película no es fiel a la historia original, y nos introduce a personajes ficticios como Alicia Masters, la novia ciega de Ben Grima, y el "Joyero", amigo de Reed Richards, quienes intentan buscar la manera de atrapar la energía de "Colosus", un fenómeno meteorológico que sólo sucede una vez cada cien años. Ellos quieren encapsularlo en un cristal, pero los cálculos son erróneos y el alto nivel de energía ocasiona la explosión del laboratorio. Reed es salvado por Ben Grima, mientras que Víctor aparentemente muere desfigurado por el fuego.

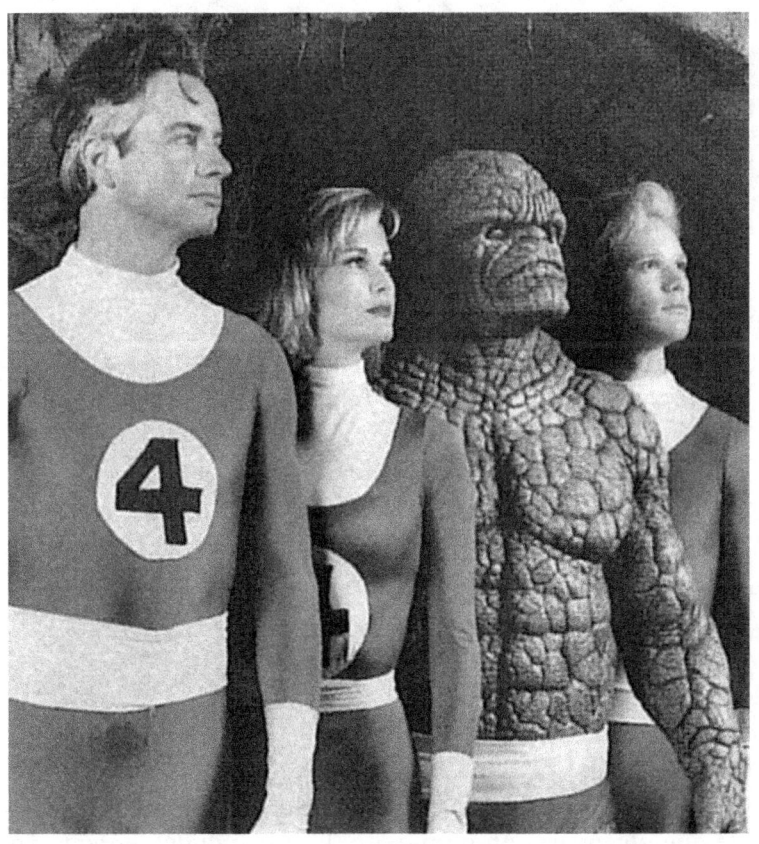

LOS CUATRO FANTÁSTICOS
(2005)

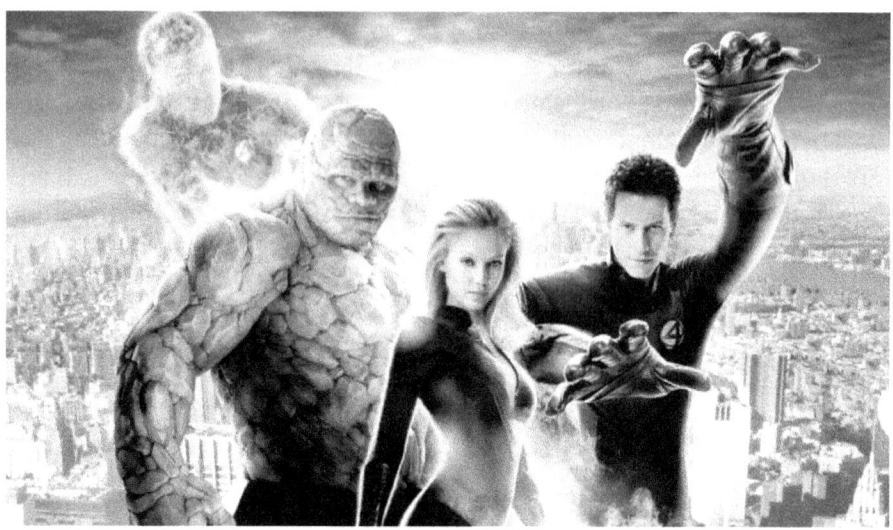

Director: Tim Store
Guión: Michael France, Mark Frost
Basada en los personajes de: Jack Kirby y Stan Lee

Intérpretes:
JESSICA ALBA: (Mujer invisible/Susan Storm)
LOAN GRUFFUDD: (Mr. Fantastico/Reed Richards)
MICHAEL CHIKLIS: (La cosa/Ben Grimm)
CHRIS EVANS: (Antorcha humana/Johnny)
KERRY WASHINGTON
STAN LEE

Aunque inicialmente la película iba a iniciarse en el 2001, los productores pensaron que era mejor sacar cuanto antes a Daredevil, en la creencia de que alcanzaría un gran éxito, lo que indudablemente no ocurrió.
Jessica Alba fue nominada al premio Razzie como la peor Actriz.

Historia

Todo comienza cuando el sueño del inventor, astronauta y científico Dr. Reed Richards (Ioan Gruffudd) está muy próximo a hacerse realidad. Su intención es ir al espacio exterior, al centro de una tormenta cósmica, donde espera conseguir desvelar los secretos de los códigos genéticos de los seres humanos en beneficio de la humanidad. La tripulación está formada por el astronauta Ben Grimm, Sue Storm el piloto Johnny Storm y Von Doom. Durante la misión, Reed descubre que hay un error de cálculo en la velocidad con la que se acerca la tormenta y en pocos minutos el fenómeno atmosférico está sobre ellos, y nubes de radiación cósmica cambian el genoma de la tripulación. De regreso a la Tierra, los efectos de la exposición muestran rápidamente sus primeros síntomas brindando a cada uno de ellos poderes sobrenaturales, convirtiéndose en Los Cuatro Fantásticos: Míster Fantástico, La Chica Invisible, La Antorcha Humana y La Cosa.

LOS CUATRO FANTÁSTICOS Y SILVER SURFER (2007)

Director: Tim Story
Guión: Don Payne, Mark Frost, John Turnan.
Basada en los personajes de: Stan Lee y Jack Kirby
Música: John Ottman

Intérpretes:
LOAN GRUFFUDD: (Mr. Fantastico/Reed Richards)
JESSICA ALBA: (Mujer invisible/Susan Storm)
CHRIS EVANS: (Antorcha humana/Johnny)
MICHAEL CHIKLIS: (La cosa/Ben Grimm)
DOUG JONES
STAN LEE

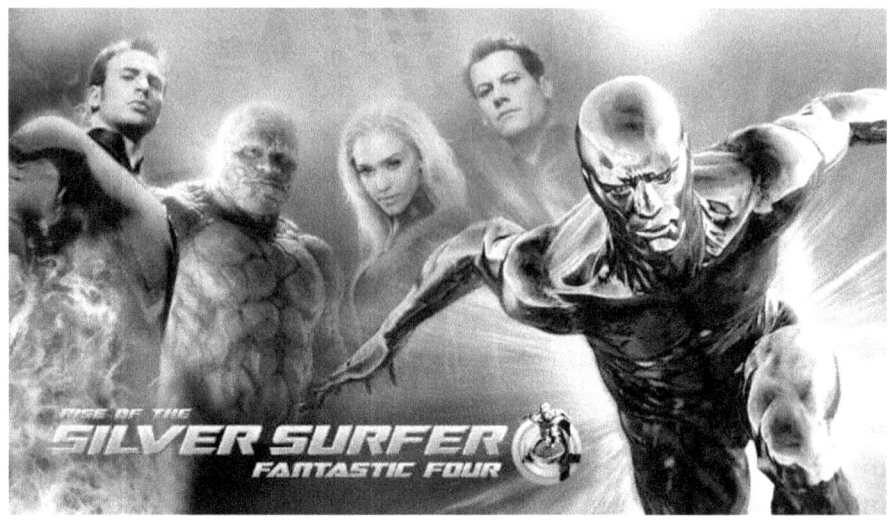

Tres chicos tan guapos que cargan, un hombretón feo hasta en el habla y un señor que utiliza una tabla de surf para desplazarse, es más de lo que puede soportar un espectador.

Menos mal que hay efectos especiales de buen ver, pero también los tenemos en cualquier videojuego que se precie. Esta película no es una excepción en lo que ahora se estila, con buenos gráficos y colores bonitos hasta en la lencería.

Por desgracia, el momento en que los efectos especiales inundaron el mundo del cine, los buenos guiones desaparecieron y basta una historia realizada durante una charla acompañada de un par de cervezas, para ponerse a trabajar. Hay que admitir que la trama estaba correcta dentro de lo previsible, había humor, romance y acción. Sin embargo, los diálogos son impropios de personas inteligentes.

Menos mal que solamente dura 92 minutos, y ya nos parecen demasiados. Conclusión, una película para quinceañeros, un poco mejor que la primera, que tampoco significa nada, y el resto pura diversión olvidada apenas presentimos la palabra fin.

Historia

Los 4 Fantásticos, ya convertidos en reconocidos superhéroes, están preocupados por la boda de Redd y Sue, pues hay más de evento multitudinario que ceremonia para consolidar un amor.

Afortunadamente, algo viene en la lejanía a salvarles cuando aparece una especie de destello plateado que está afectando al mundo en el clima y en la ecología.

Ese destello plateado se posa sobre Latveria y ocasiona un evento nada deseable: la resurrección de Victor Von Doom.

Así que como en la despedida de soltero de Reed estaba el general Hager, aprovecha y pide ayuda a los 4 Fantásticos para que les ayude a averiguar dónde radica el problema.

Pero a pesar de lo que se avecina la boda sigue adelante, aunque justo cuando van a ser bendecidos, un oportuno Surfista plateado deja sin energía a la ciudad. Menos mal que Johnny le persigue.

CUATRO FANTÁSTICOS

(2015)

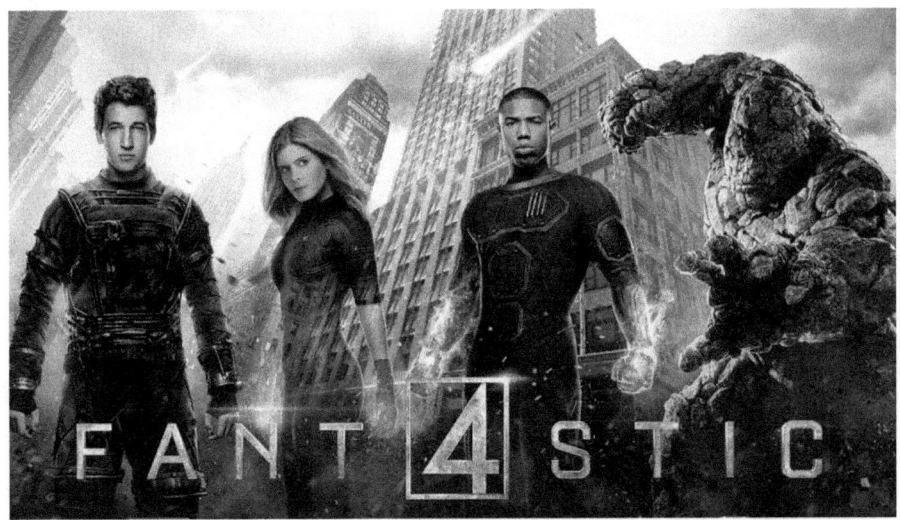

Director: Josh Trank
Guión: Simon Kinberg, Jeremy Slater, Josh Trank
Música: Marco Beltrani, Philip Glass

Intérpretes:
MILES TELLER
MICHAEL B. JORDAN
KATE MARA
JAMIE BELL

Este nuevo remake tuvo una respuesta en general positiva y la crítica habló de un "sorprendentemente fuerte paso en la dirección correcta para una adaptación fiel de una propiedad intelectual a menudo problemática." El filme fue considerado como innovador y con tonalidad única en una película de superhéroes. No obstante, se les acusó de no tener nada que ver con el argumento original del cómic, y que se parecía a una de tantas películas de ciencia-ficción.

Historia
Unos amigos han trabajado juntos en un teletransportador desde su infancia, que atrajo la atención del profesor Franklin Storm. Se les une Reed, así como la científica Sue Storm y el técnico Johnny, para completar una "Puerta Cuántica" diseñada por Victor, quien está enamorado de Sue.
El experimento tiene éxito, y se reúne un grupo de astronautas para aventurarse en una dimensión paralela conocida como Planeta Cero.

LA SOMBRA

The Shadow

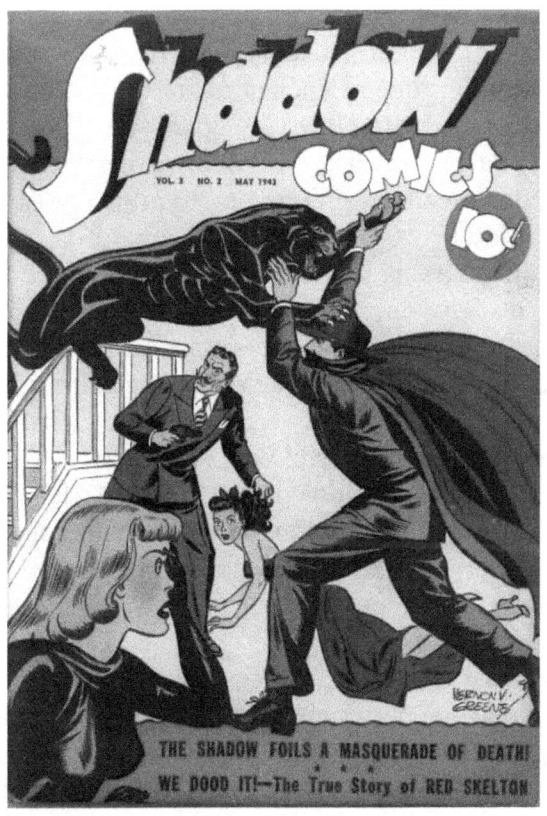

Los comienzos de este personaje que se mueve en la oscuridad fueron obra de Walter Gibson (aunque firma como Maxwell Grant), quien escribió una serie de guiones para el cómic, siendo el dibujante Vernon Greene.
Se publicaron en Shadow Comics hasta que pasaron a poder de Archie Comics, ahora ya repleto de color en sus páginas. Su uniforme era entonces de color verde y amarillo, algo impensable en un habitante de la noche, lo que agudizó el desencanto del lector. Después de un

pequeño descanso, la DC Comics vuelve a vestirle de negro y rojo, y en 1974 Dennis O'Neill escribe un acertado guión que es respaldado por los buenos dibujos de Michael Kaluta. Por desgracia, las ventas no son adecuadas y de nuevo es abandonado el proyecto.

En la década de los 80 se reimprimen los mejores ejemplares y en septiembre de 1989, DC Comics lanza una nueva línea de publicaciones entre las que se encuentra una nueva serie: The Shadow Strikes, aunque no se distribuyó en todos los países. Cuando se estrenó la película el personaje volvió a ser de interés y se editaron dos números conteniendo el guión que dio origen al filme, aunque no hubo continuidad.

Como respondiendo a una tradición en la gran saga de detectives que trabajaban al margen de la policía (Dick Tracy es uno de estos ejemplos), "La Sombra" fue el personaje de casi 300 novelas, de multitud de seriales para la radio, de varias películas y hasta de shows televisivos. Walter Gibson, el autor, hizo desaparecer momentáneamente a su personaje en 1949, después de 19 años en el mercado, e inicialmente todo parece que se debía a la propia idiosincrasia del detective, quien debía permanecer en la sombra (nunca mejor dicho) para resurgir después. Hasta ese momento había publicado 283 aventuras del personaje.

La Sombra, aunque su triunfo parece provenir del cómic, fue creada originalmente como un personaje radiofónico para ayudar a promover una revista publicada por Street y Smith Publishing. Su sonrisa siniestra avivó no pocas emociones en los oyentes, aunque el resto quedaba a criterio de la imaginación y del buen hacer del narrador.

Tan apasionante, y al mismo tiempo confuso, era este detective, que la emisora sacó un concurso pidiendo a los oyentes que describieran a la Sombra, basándose en 10 pistas dadas en la radio. El resultado fue que los ganadores le describieron como realmente era en la mente del guionista: una voz extraña que portaba capa y poseía excelentes habilidades atléticas, además de buena puntería y un ingenio rápido. Cuando todo quedó definido, en abril de 1931 salió a la calle el primer

cómic de la Sombra con una historia llamada "La Sombra Viviente", escrita por Walter Gibson, pasando pronto a editarse quincenalmente. Después los seriales se perfeccionaron, el propio protagonista narraba sus aventuras, y hasta el legendario Orson Wells se encargó de la dirección, lo que permitió que permaneciera en antena 25 años, lo que no es poco. También hubo alguna película dirigida por Wells que no llegó a finalizarse, y otra menos pretenciosa que se estrenó con el título de "The Shadow Strikes", así como "Historias de la Sombra", "The sadow returns", "Behind the Mask" y "The missing lady". Extrañamente, a finales de los 40 parece desaparecer el entusiasmo por este personaje, hasta que un nuevo cómic obra de Mike Kaluta reaparece en 1970 y posteriormente en 1986 con Howard Chaykin.

LA SOMBRA
The Shadow 1994
Universal
110 minutos

Música: Jerry Goldsmith
Guión: David Koepp
Director: Russell Mulcahy
Historia adaptada: Maxwell Grant

Intérpretes:
ALEC BALDWIN: La Sombra
JOHN LONE: Shiwan Kahn
PENÉLOPE ANN MILLER: Margo Lane
PETER BOYLE: Moe Shrevnitzs
TIM CURRY: Claymore

Después de permanecer ausente durante muchos años, alguien decidió rescatar a este detective y darle un aire más sombrío, si cabe, en su adaptación a la pantalla. Su director, el australiano Mulcahy, el cual es un experto en videoclips y anuncios de grandes compañías, llegó al cine realizando una curiosa película de terror llamada "Razorback" que fue muy bien aceptada por el público norteamericano y por los

profesionales del cine. Después hizo "Los inmortales 1 y 2" y más tarde "Extremadamente peligrosa".

Para recrear fielmente el ambiente del cómic original, se hizo una reproducción de los salones de baile de los años 30, así como de la apariencia que tenían los barrios en esa época. El film tuvo un presupuesto de 5.000 millones de pesetas, muchos de los cuales fueron utilizados en los efectos especiales realizados por computador. Se aprovecharon escenas reales del último terremoto en Los Ángeles y se utilizaron los últimos adelantos en digitalización, así como muchos efectos con rayos láser, dando una sensación similar a las 3 dimensiones.

La historia

La historia comienza en el Tíbet, donde un malvado decadente que posee inmensas mansiones y uñas largas, mantiene un cubil de opio que utiliza también para ejecutar silenciosamente a sus enemigos. Allí sus víctimas gritan mucho de dolor, pero nadie las oye a través de los muros de piedra y el malvado asesino solamente levanta una ceja cuando asiste a la ejecución.
Este señor se llama Ying Ko, el primero de los tres nombres que usará La Sombra, un ser sin valor alguno hasta que es llevado de la mano por un hombre sabio que le obliga a que se reforme. Por eso cambia su nombre por el de Lamont Cranston, mejor conocido como La Sombra, dejando el Tíbet y acudiendo a lo que considera el paraíso de los villanos: la ciudad de Nueva York. Pronto este detective misterioso, dotado de un alto sentido del honor, utiliza las sombras de la noche para hacer justicia, contando con la ayuda de sus habilidades para la magia y el camuflaje, adquiridas durante su larga estancia en el Tíbet. Su enemigo, un guerrero mongol llamado Shiwan Khan, venido del pasado, le pondrá a prueba con su terrible maldad y poder. Afortunadamente cuenta con la ayuda de Margo Lane, quien se comunica telepáticamente con La Sombra y le avisa de los peligros. Cuando alguien le pregunta dónde se esconden los hombres de corazón malvado, esboza una sonrisa diabólica y dice: *"la Sombra lo sabe"*.

CAPITÁN AMÉRICA

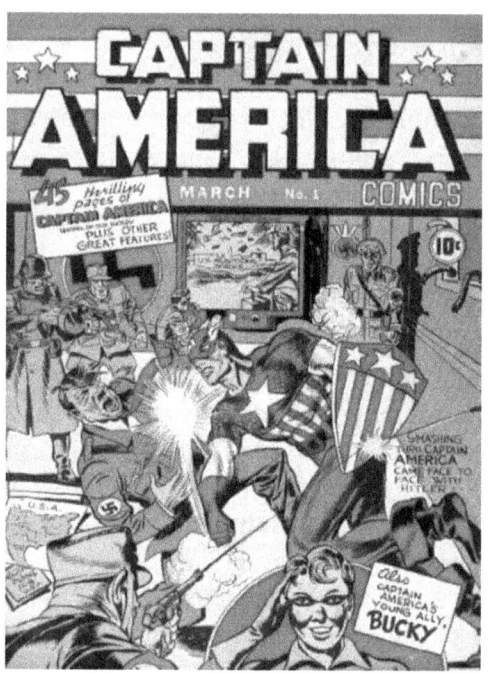

Nuestro héroe nació durante la Gran Depresión norteamericana, cuando comer era el problema más vital para los habitantes de la nación ahora más poderosa de la Tierra. Un día, sus ilusiones de ayudar fueron hechas realidad cuando le administraron el denominado como Suero del Súper Soldado, al mismo tiempo que le saturaron su cuerpo con "vitarayos", algo así como una fuente lumínica de alta energía. El resultado fue satisfactorio y Steve adquirió el cuerpo más perfecto conocido hasta entonces. Con posterioridad se sometió a un programa de entrenamiento físico y táctico intensivo, y tres meses después recibió su primera asignación como el Capitán América, el Centinela de la Libertad.

Sus poderes, reforzados por el Suero del Súper Soldado, le dotaban de gran agilidad, fuerza, resistencia y reacción muy superiores a los de un atleta olímpico. También se le instruyó en las diferentes modalidades de lucha, incluso el boxeo americano y el Kung-fú, así como se le

proporcionó un escudo indestructible, dando como resultado uno de los mejores combatientes humanos que hayan existido nunca.

Sobre el escudo, hay que decir que está elaborado con Vibranium, una aleación que absorbe la energía y la dispersa, teniendo un tamaño de 0.75 cm de diámetro y un peso de 4.8 kg. Las propiedades aerodinámicas excepcionales del escudo le permiten que se deslice a través del aire ofreciendo una resistencia mínima al viento, llegando con precisión a su destino. La durabilidad del escudo, emparejada con un aspecto sencillo y práctico, le permite rebotar contra los objetos sólidos con una mínima pérdida de la velocidad adquirida.

Como la mayoría de los superhéroes del cómic, el Capitán América fue creado en los años 40, gracias a Joe Simón y Jack Kirby, siendo editado por la Timely Comic. El guión tocaba la sensibilidad bélica del pueblo americano de aquel entonces, atemorizado por el poderío de Hitler, y partiendo del nombre «América» y portando un escudo con los colores de la bandera de los EE.UU., solamente hacía falta dotarle de algunos poderes para que fuera capaz de sacudir a los malvados alemanes. Su ventaja era que luchaba contra un enemigo real, no como Superman que lo hacía contra villanos inventados.

En el primer ejemplar no se anduvo con rodeos éticos y el nuevo héroe luchaba contra Adolf Hitler, logrando agotar la primera tirada enseguida, superando incluso a Batman. En 1953 hubo un cambio sustancial en el personaje, nuevo traje, nuevo escudo y nuevas motivaciones, y ahora luchaba contra los malvados comunistas, aunque el senador McCarthy se encargó de que no tuviera continuidad, muriendo el personaje en 1955. Se le acusó de incitar a la violencia juvenil.

El personaje sería rescatado posteriormente por la Marvel Comics y contando con Stan Lee apareció en 1964 en los cómics de "Los vengadores". Más recientemente, hemos podido ver nuevas aventuras con un guión de Mark Gruenwald y dibujos de Rik Levins y Danny Bulanadi. Anteriormente, en 1944, la compañía Republic hizo un serial para la TV en el cual no intervinieron sus dos creadores originales y en 1970 dos películas de largo metraje que se exhibieron también por TV. En estas últimas, protagonizadas por Reb Brown, el legendario Capitán América era un motorista vestido con un traje azul que portaba un escudo transparente.

**CAPITÁN AMÉRICA: THE MOVIE
(1990)**

Golan-Globus
100 minutos

Efectos especiales: Greeg Cannom
Guión: Stephen Tolkin
Personajes creados por: Joe Simon y Jack Kirby
Director: Albert Pyun

Intérpretes:
MATT SALINGER: Capitán América/Steve Rogers
SCOTT PAULIN: Cráneo rojo
RONNY COX
MELINDA DILLON
MICHAEL NOURI

En 1979 se realizó para la televisión un largometraje de este personaje, en el cual nos hablaban de un piloto que tiene un hijo exmarino que quiere continuar la tradición familiar para pelear contra los malvados. Tuvo una continuación ese mismo año.

Posteriormente se intentó recuperar el personaje en este filme dirigido por un experto en películas de fantasía de serie B, tratando de conseguir una gran fidelidad con el cómic original. Contando por supuesto con bastantes efectos especiales, especialmente en el vuelo de las mortíferas V-1 y los desplazamientos por el aire del escudo, la película no tuvo éxito en Europa y se pudo ver solamente en el mercado del vídeo, siendo un fracaso comercial total.

La historia

Un joven llamado Steve Rogers es elegido por el gobierno para un programa experimental denominado Operación Renacimiento. Gracias

a un suero especial que le inyectan, y una buena dosis de electricidad, su fuerza es multiplicada por cien y además posee un escudo que repele las balas y retorna como un boomerang.

En esos mismos días, el gran villano La Calavera Roja tiene la pretensión de matar al presidente de los Estados Unidos y volar la Casa Blanca con un misil. El Capitán América se enfrenta a él y ambos acaban la pelea amarrados al cohete destructor, aunque en el último momento es desviado al Polo Norte. Encerrado en el hielo, el Capitán América renace 40 años después, pero el malvado Calavera Roja sigue aún vivo y con deseos de apoderarse del mundo.

CAPITÁN AMERICA: The First Avengers (2011)

Unos científicos que trabajan en el Ártico, descubren los restos de lo que parece ser un avión militar de la Segunda Guerra Mundial incrustado en el hielo. Cuando logran acceder a su interior, encuentran un objeto circular –un escudo- congelado con un adorno rojo, blanco y azul con una estrella en el medio. También descubren a un hombre congelado, un tal Steve Rogers, mejor conocido como el Capitán América.

La película está protagonizada por Chris Evans, Hugo Weaving, Tommy Lee Jones y Hayley Atwell. El director es Joe Jhonston.

En su estreno recibió críticas de carácter positivo por parte de la prensa cinematográfica y obtuvo un 6.9 sobre 10. Se consideró que tenía suficiente dosis de acción, junto a una agradable sensación 'retro', y una vasta cantidad de interpretaciones aceptables.

CAPITÁN AMÉRICA: The Winter Soldier (2013)

"El soldado de invierno" es una secuela directa de *Capitán América: el primer vengador*. La película está dirigida por los hermanos Anthony y Joe Russo y protagonizada por Chris Evans, Samuel L. Jackson y Scarlett Johansson, con una actuación discreta de Robert Redford. Fue nominada al Oscar por mejores efectos especiales.

AVENGERS: Age of Ultron
(2015)

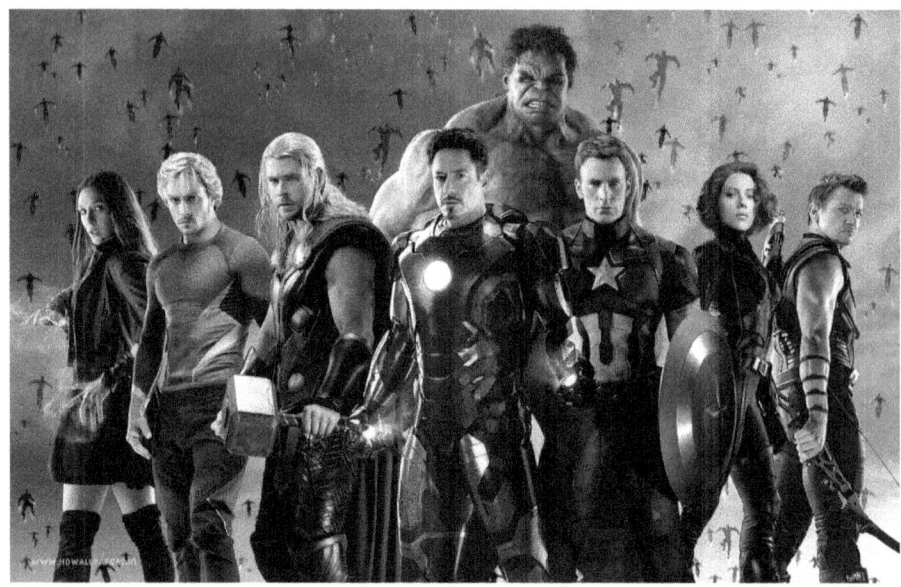

"Los vengadores: la Era de Ultrón", secuela de *The Avengers*, está dirigida por Joss Whedon. Los protagonistas son los mismos, aunque se han incluido personajes nuevos como Bruja escarlata, Quicksilver y Visión.

La crítica dijo: "Era de Ultrón es una película veraniega empacada de fuegos artificiales. En este sentido es entretenida, lo que parece adecuado para las tardes del verano, especialmente si pensamos lo que vamos hacer cuando salgamos del cine."

CAPITÁN AMÉRICA: Civil War
(2015)

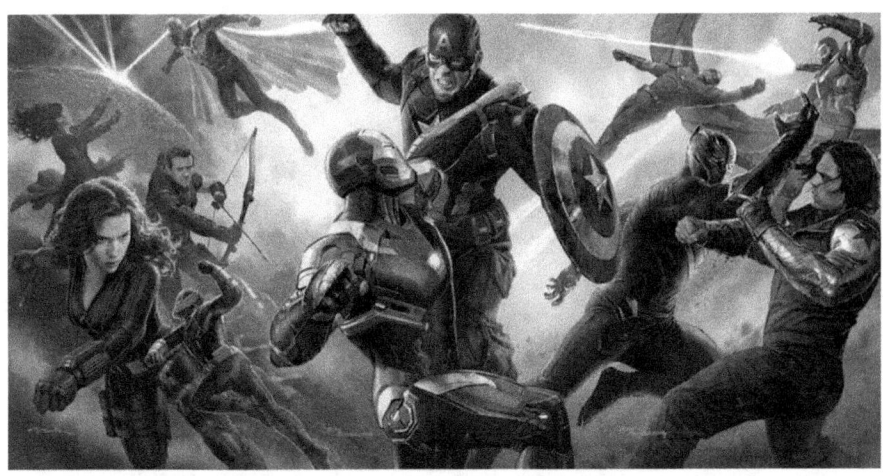

"Capitán América: Guerra Civil", se estrena en mayo de2016 y es una secuela de *Capitán América: The Winter Soldier*.
Dirigida por los hermanos Anthony y Joe Russo, está protagonizada por Chris Evans, Robert Downey Jr., Scarlett Johansson y Sebastian Stan.
El rodaje principal comenzó en abril de 2015 en Atlanta, Georgia, continuando luego en Berlín y Puerto Rico. El co-director Joe Russo anunció que la película ha sido rodada con las nuevas cámaras digitales 2D de IMAX.

DAREDEVIL

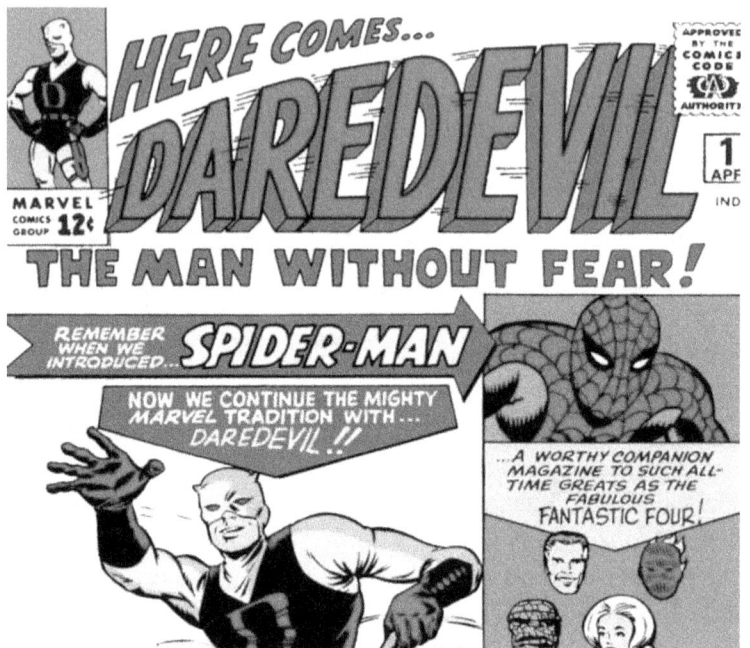

Daredevil, El Hombre sin Miedo, de Marvel Comics, apareció por primera vez en 1964, en el mejor momento de la segunda etapa dorada en el universo del cómic. En esa época también nacieron otros héroes de Marvel como Los 4 Fantásticos, El increíble Hulk, La Patrulla X o Spider-Man.
Stan Lee y Bill Everett andaban preparando su siguiente creación cuando decidieron que sería una buena idea que el nuevo héroe fuera ciego, tal y como ya se hacía en televisión en el serial "Long Street", en el cual trabajó incluso Bruce Lee.
Para hacer al personaje creíble consultaron a auténticos ciegos, y después de una extensa investigación descubrieron que cuando una persona pierde la vista, sus otros sentidos se refuerzan para paliar esa falta. "Me preguntaba si eso podría darse hasta tal grado que llegara a ser algo fuera de lo normal", apunta Lee. Y así fue como nació Daredevil.

El Hombre sin Miedo formaba parte de un mundo de personajes creados en una era llena de tensión e incertidumbre. Marvel hizo que esos superhéroes fueran gente corriente, héroes con los que los jóvenes lectores de los cómics pudieran conectar. Daredevil, en especial, tiene carencias profundamente humanas: es literalmente un discapacitado y, además, mortal

Como otros personajes de la editorial, Daredevil adquiere sus poderes tras sufrir un accidente de origen radiactivo, aunque sigue teniendo apariencia humana, tal y como le sucede también a Spiderman. Sus habilidades acrobáticas propias de un artista de circo, su destreza en la lucha y sus sentidos hiperdesarrollados, son fruto de un entrenamiento intensivo para moldear su cuerpo y fortalecer su mente

Con los años, Daredevil se convirtió uno de los héroes más populares y cuando Frank Miller tomó las riendas del cómic en 1980, pasó a ser uno de los mayores éxitos de Marvel. Miller imbuyó a los personajes de un tono oscuro y realista nunca antes visto en el mundo del cómic, e introdujo importantes personajes en el universo de Daredevil, como Elektra. Fue su trabajo el que inspiró principalmente a Mark Steven Johnson para crear el film.

La historia

Matt Murdock es el hijo de un boxeador llamado "Battlin" Jack Murdock, un peleador que se ganaba la vida en Hell's Kitchen. Aunque económicamente débil, el viejo Murdock crió a su hijo intentando darle una buena vida y para ello no encontró otro modo que empezar a trabajar para un gángster local que le proporcionase el dinero que necesitaba para criar adecuadamente a Matt. Sin embargo, enseñó a su hijo que pelear y golpear a los demás no era la respuesta a los problemas de la vida y le animó a que siguiera sus estudios. Matt se convirtió así en un estudiante aplicado, un empollón, lo que ocasionaba las burlas de sus compañeros estudiantes, quienes le pusieron el apodo de "Daredevil". Preocupado porque su padre quedaría defraudado si se enteraba de su debilidad, Matt se entrenó en secreto para oponerse a los matones de la escuela.

Pero el destino le tenía reservada una desagradable sorpresa cuando un día, caminando a lo largo de la calle, vio a un hombre ciego que iba a ser atropellado por un camión. Se puso delante del vehículo para detenerlo y empujó a la desgraciada víctima fuera del camino. Pero el joven pagó un duro precio por su generoso acto, pues el camión, que llevaba desechos radiactivos, perdió su carga y algunos elementos salpicaron los ojos de Matt. Irónicamente, ahora estaba tan ciego como el hombre que había salvado de una muerte cierta.

Aturdido y desalentado, Matt pronto comprendió que el material tóxico contenía mutágenos que potenciaron sus otros cuatro sentidos. Esas facultades, más las enseñanzas del maestro guerrero Stick en el uso de las Artes Marciales, le reconvirtieron poco después en un superhéroe.

Como ayuda estimable maneja una sola arma, su bastón. Este instrumento se separa en dos partes: la parte recta contiene un eje de metal que puede usarse como un bastón para luchas pesadas, mientras la otra sección incorpora un gancho agarrado a un mecanismo con cable que Daredevil usa para cruzar el cielo de la ciudad.

DAREDEVIL
(2003)

Director: Mark Steven Jonson
Productor: 20th Century Fox
Guión: Mark Steven Jonson
Música: Graeme Revell
Fotografía: Ericson Core

Intérpretes:
BEN AFFLECK: Matt Murdock
JENNIFER GARNER: Elektra Natchios
MICHAEL CLARKE DUNCAN: The Kingpin/Wilson Fisk
COLIN FARRELL: Bullseye
JON FAVREAU: Franklin "Foggy" Nelson
JOE PANTOLIANO: Ben Urich
DAVID KEITH: Jack "The Devil" Murdock

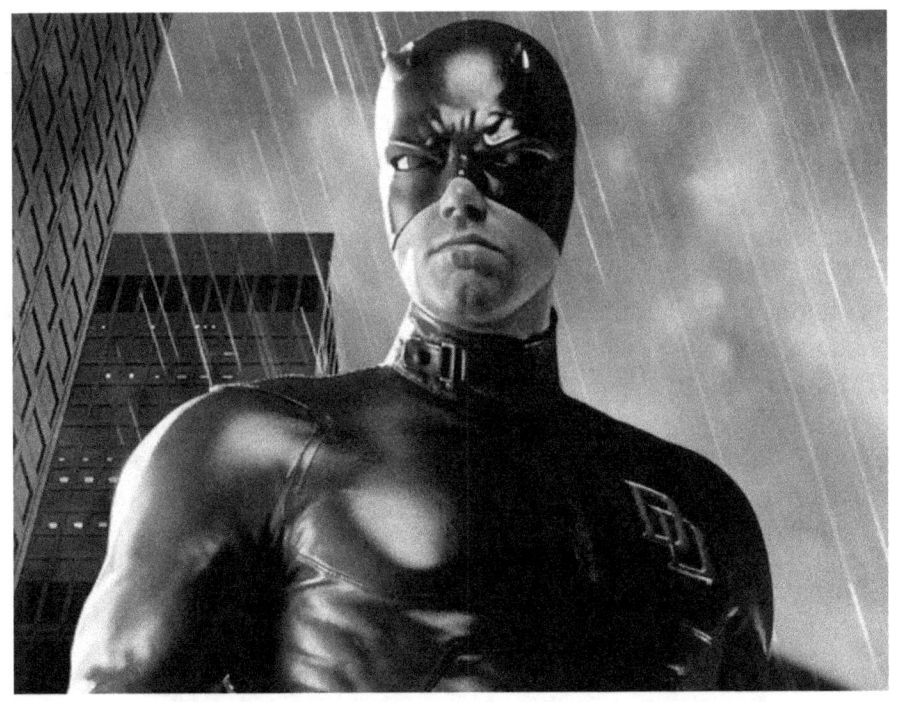

La historia trata de reflejar fielmente el cómic de procedencia, aunque dotándole de mayor espectacularidad y sentimentalismo.

Personaje extraño y sumamente diferente al concepto de superhéroe habitual, Daredevil no acabó de convencer en su primer pase a la pantalla grande, aunque ello no le impidió lograr grandes recaudaciones. Ben Affleck parece ya un actor consolidado después de este filme, al menos entre el público juvenil femenino, aunque ya haya sido declarado como el peor actor del año 2003.

En esta ocasión, y puesto que la mayor parte del tiempo lleva su rostro cubierto por una adecuada máscara, no podemos juzgar si su actuación ha sido correcta. El personaje de Electra, interpretado por Jennifer Garner, tiene algo más de intensidad, peculiaridad que también se refleja en el cómic, por lo que podemos considerar muy correcta su actuación.

STEEL

El primer cómic fue en junio de 1993, formando parte de Adventures of Superman nº 500.

John Henry –Steel- se convirtió en un personaje de leyenda, un superhéroe que se unió a la JLA y que mantuvo siempre sus hazañas unidas a la de Superman. Sin embargo, durante sus primeras incursiones fue víctima de un ataque mortal efectuado por Doomsday, aunque dispuso de una segunda oportunidad gracias a la New God. En el retorno reformó su armadura y la elaboró con un material indestructible.

Con una altura de 2 metros y un peso de 95 kilos, ahora le podemos ver incluso volando con una capa roja como homenaje a Superman, portando un martillo con numerosas funciones.

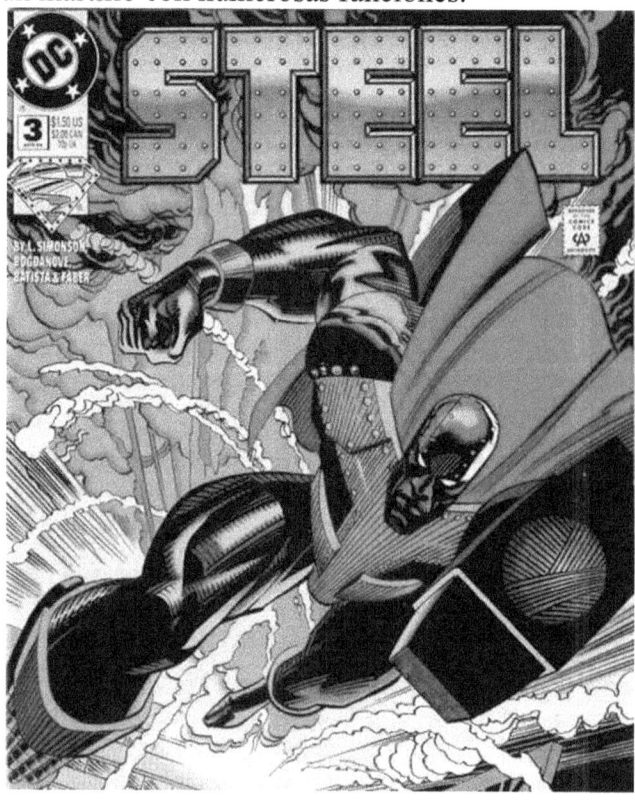

STEEL, UN HÉROE DE ACERO
Steel (1997)
Director: Kenneth Jonson
Productor: Quincy Jones-David Salzman Entertainment
Guión: Louise Simonson y Jon Bogdanove (en el comic) y Kenneth Jonson

Intérpretes:
SHAQUILLE O'NEALL: John Henry Irons/Steel
ANNABETH GISH: Susan Sparks
JUDD NELSON: Nathaniel Burke

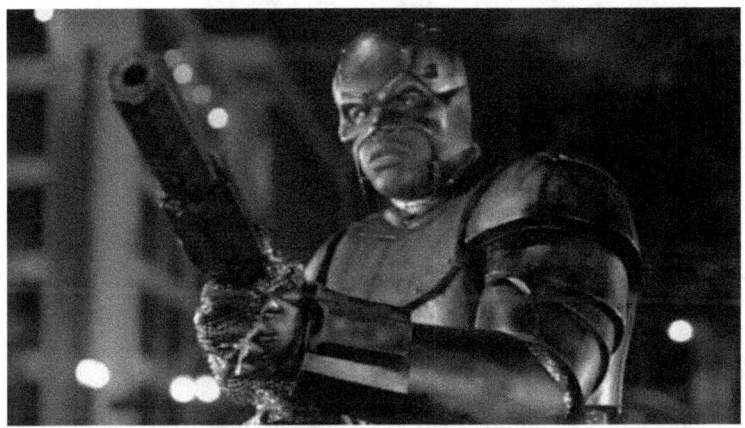

Una vez fallecido Supermán, en la ciudad de Metrópolis aparecieron cuatro personajes con la letra S grabada en el pecho, uno de ellos alguien que se hacía llamar El Hombre de Acero. Se trataba de John Henry Irons, un obrero de la construcción que quedó sepultado vivo entre los escombros de Metrópolis durante la lucha de Superman contra Juicio Final. John Henry había sido salvado por Superman poco tiempo antes de un accidente y en memoria del héroe viste una armadura de alta tecnología que lleva la capa de Superman y en cuyo pecho luce la "S".
Entre unas cosas y otras la película fue un fracaso comercial y, como sabemos, no hubo segunda parte.

SPAWN

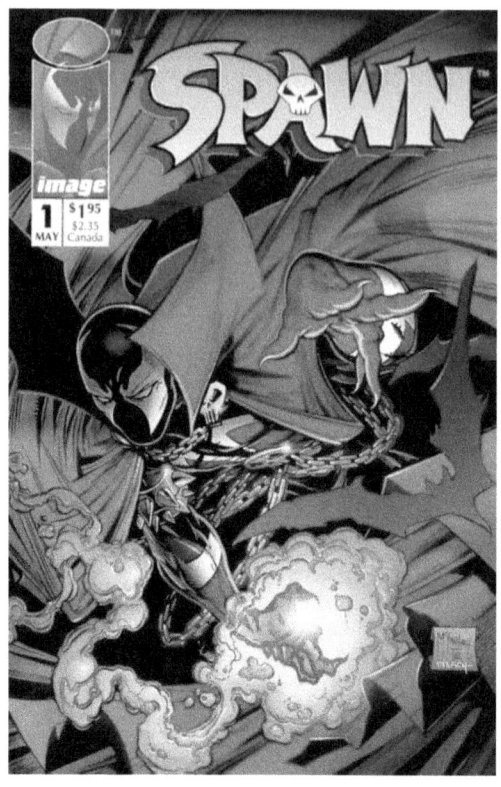

La historieta de Spawn de mayo del año 1992 vendió 1.7 millones de copias. Este comic-book fue creado por Todd McFarlane, y se convirtió en el primero que de forma consistente desbancaba al resto de los cómics habituales.

La colección de Spawn inicia su publicación en España en 1994 (el nº 1 tiene fecha de mayo), a cargo de la World Comics, en formato revista (comic-book) de 36 páginas, con periodicidad mensual, y con precio de portada de 250 ptas. La edición española es una reproducción bastante fiel de la edición americana original, incluyendo algunas páginas de texto, aunque algunos de los episodios de la colección americana han sido publicados en España directamente en un tomo recopilatorio.

**SPAWN
(1998)**

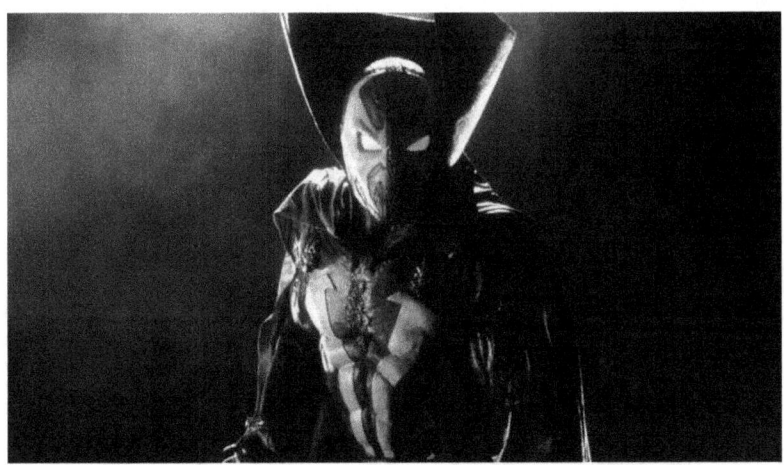

Director: Eric Radomsky
Productor ejecutivo: Todd Mcfarlane
Guión: Alan Mcelroy

Intérpretes:
MARTÍN SHEEN
JOHN LEGUIZAMO
MICHAEL JAI WHITE
THERESA RANLE

Un ser atormentado, antiguo superagente del gobierno, llamado Al Simmons, se ve inmerso en una trama para convertir el mundo en el reino del Infierno. No tiene recuerdos, sólo extrañas visiones que no explican qué o quién es, pero sabe que estuvo allí y que sólo un nombre martillea su cabeza continuamente: ¡Wanda!
Vagando por las calles un ser grotesco con forma de Payaso le recuerda su nombre y poco a poco descubre que en otro tiempo se llamó Al Simmons, que combatió para la CIA y que murió en acto de servicio. Ahora es un enviado del infierno, víctima de un cruel pacto que le permitiría volver a ver a su amada esposa Wanda.

X-MEN

Los X-Men fueron inicialmente una serie de dibujos animados de apenas media hora diaria, producidos por la Saban and Graz Entertainment. Ahora nos muestran en la pantalla la primera serie de los X-Men reales, aunque se suponía originalmente que serían incluidos en la serie de 1988 bajo los auspicios de la Marvel Action Hour. Un episodio maestro fue producido y se mostró durante la serie. Basados en un popular cómic editado por la Marvel Comics, nos hablan sobre el próximo eslabón en la evolución humana donde los humanos que tienen una alteración genética (factor-X) están dotados

de poderes más allá de lo normal. Pero los humanos tienen miedo de estos mutantes y los atacan con odio, consiguiendo matar a algunos.

Para lograr un entendimiento entre ambos bandos está el Profesor Xavier, un mutante, que trabaja junto a un grupo de humanos para enseñarles a vivir juntos en paz y protegerles también de los mutantes malos que quieren gobernar a la Humanidad. Para ello, Xavier crea un equipo de mutantes para guardar la paz y mostrar al mundo lo que debería ser. Ese equipo está comprendido, entre otros, por Cyclops/Scott Summers, Gambit/Remy LeBeau, Jean Grey, Rogue, Profesor X/Charles Xavier, Storm/Ororo Munroe, Beast/Hank McCoy, Magneto y Wolverine/Logan.
Los X-Men finalizaron con 76 episodios, aunque posteriormente Saban decidió continuar con los últimos 6 episodios en los cuales se incluyeron nuevos personajes y mejores fondos y colores.

**X-MEN EL FILM
(2000)**

Director: Bryan Singer
Historia: Tom DeSanto, Bryan Singer
Fotografía: Tom Sigel
Productores ejecutivos: Stan Lee, Richard Donner

Intérpretes:
PATRICK STEWART: Charles Xavier/profesor x
IAN MCKELLEN: Magneto
HUGH JACKMAN: Logan/Wolverine
FAMKE JANSSEN: Jean Grey
JAMES MARSDEN; Cyclops
HALLE BERRY: Storm

Los X-MEN son hijos del átomo, hombres superiores, el siguiente eslabón en la cadena evolutiva. Cada uno nació con una mutación genética única que en la pubertad se manifestó a través de extraordinarios poderes: los ojos de Cyclops liberan un rayo de

energía que puede destruir montañas; la fuerza de Jean Grey, es telepática; y Storm puede manipular a placer cualquier tipo de clima. En un mundo que cada vez está más lleno de odios y prejuicios, ellos son rarezas científicas, fenómenos de la naturaleza, exiliados que son temidos y odiados por aquellos que no pueden aceptar sus diferencias o comprender su destino.

Sus detractores incluyen a Robert Kelly, senador de los Estados Unidos, cuyas tácticas McCartianas y legislación están diseñadas para "exponer los peligros" que todos los mutantes representan. Sin embargo, a pesar de la acentuada ignorancia de la sociedad, Cyclops, Jean, Storm y miles de seres como ellos sobreviven. Bajo la tutela del Profesor Charles Xavier, estos estudiantes han aprendido a controlar y dirigir la fuerza de su respectiva grandeza para el bien general de la Humanidad. A pesar de que la raza humana los rechaza, ellos luchan por proteger a la Humanidad en contra de cualquier organismo que la pueda destruir.

Mientras que el Profesor X da la bienvenida a dos nuevos estudiantes al grupo, Wolverine y Rogue Xavier, los X-MEN se encuentran enfrascados en una batalla física y filosófica con Eric Lehnsherr, ex-colega y amigo del Profesor, también conocido como Magneto. Magneto, es uno de los más fuertes y poderosos mutantes que jamás hayan existido, pero le ha dado la espalda a la sociedad al creer que

los humanos y los mutantes nunca podrán coexistir y que los mutantes son los herederos legítimos del futuro del mundo. Él y su Hermandad Maligna, además de Sabretooth, la metamórfica Mística, y el miope saltador Toad, no se detendrán ante nada para asegurar ese futuro, incluso si esto amenaza la existencia del hombre o de la Humanidad. Aparentemente uno de los objetivos de Magneto es Wolverine ¿o tal vez no? La guerra entre mutantes y humanos está cerca y Magneto tiene un plan para que los líderes del mundo ayuden a la causa mutante y aunque esto signifique su muerte, los X-Men tendrán que impedirlo o el futuro de la humanidad peligrará.

El éxito comercial acompañó a estos mutantes, y asistimos entusiasmados a esta nueva generación de superhéroes, cada uno con su intensa personalidad, mezclados pero nunca revueltos, pues cada uno seguro que tiene su legión de admiradores. No obstante, sería Hugh Jackman en su papel como Lobezno, quien sumaría más puntos para futuras películas.

X-MEN 2
X2: X-Men United (2003)

Dirección: Bryan Singer
Guión: Michael Dougherty y Dan Harris
Basada en la historia de: Bryan Singer, David Hayter y Zak Penn
Producción: Lauren Shuler Donner y Ralph Winter

Intérpretes:
PATRICK STEWART
HUGH JACKMAN
IAN MCKELLEN
HALLE BERRY
FAMKE JANSSEN
JAMES MARSDEN
REBECCA ROMIJN-STAMOS

El comandante William Stryker, un millonario ex-combatiente del ejército que ha experimentado con los mutantes, ataca la mansión de Xavier, provocando que todos, buenos y malos, se unan para parar el programa anti-mutante creado por Stryker.

Con este interesante argumento nos llevan de nuevo a esta segunda entrega de los superhéroes mutantes, dotados cada uno de poderes increíbles, y que ha cubierto con creces las esperanzas que los aficionados tenían en ella. El único problema es que para quienes no llegaron a ver la primera parte el argumento resulta poco menos que imposible de descifrar durante los primeros treinta minutos. Después todo queda aclarado, sabemos quiénes son los malos y los buenos, y hasta un ligero romance imposible nos relaja durante unos segundos. Las chicas mutantes son más malvadas que los varones, especialmente Mística, capaz de asumir cualquier identidad, aunque ciertamente está más guapa con su enfundada piel natural.

Lobezno nuevamente nos muestra su eterno malhumor, así como sus afilados cuchillos que deben competir con los de otra guapa y malvada mutante que se dedica a restregar sus largas uñas por el rostro de sus enemigos. También hay un chico llamado Piro (de pirógeno) que domina el fuego mejor que un faquir, y hasta es capaz de lanzar largas llamas solamente disponiendo de un mechero, aunque no puede, de momento, utilizar sus armas con la misma precisión que Cíclope lo hace con sus rayos.

En fin, un divertimento total, una historia y unos personajes mucho mejor elaborados que en la primera entrega, y unas escenas de acción extraordinarias, así como buenos efectos especiales.

X-MEN: LA DECISIÓN FINAL
X-Men: The Last Stand (2006)

Director: Brett Ratner
Guión: Zak Penn, Simon Kinberg
Música: John Powell

Intérpretes:
HALLE BERRY: Tormenta
HUGH JACKMAN: Lobezno
FAMKE JANSSEN: Fénix
IAN MCKELLEN: Magneto
ELLEN PAGE: Shadowcat
PATRICK STEWART: Profesor Charles Xavier

Los mutantes X-Men ya tienen una "cura" para convertirse en humanos, lo que razonablemente no parece que es del agrado para todos. Por eso se establece una lucha entre el bien y el mal en el que mueren unos (Charles Xavier) y renacen otros (Fanke), con ataques entre ellos que dejan a los humanos casi como meros espectadores.
Pura delicia para los ojos, con un argumento más sólido que en la segunda entrega y mejores escenas de acción.

Magneto se declara en guerra cuando los humanos usan el antídoto como arma y se hace con una propia: la telépata y telekinética Phoenix, anteriormente Jean Grey.

Matthew Vaughn se hizo cargo de la dirección, pero lo dejó debido a las prisas en el calendario de producción y tomó las riendas Brett Ratner.

X-MEN ORÍGENES: LOBEZNO
X-Men Origins: Wolverine (2009)

Director: Gavin Hood
Música compuesta por: Harry Gregson-Williams
Historia creada por: Len Wein, Roy Thomas
Guión: David Benioff, Skip Woods

Intérpretes:
HUGH JACKMAN: James "Jimmy" ó Logan/Wolverine
LIEV SCHREIBER: Victor Creed/Sabretooth
LYNN COLLINS: Kayla Silverfox/Silver Fox

En la película, se narra la vida de Logan desde su juventud en el Siglo XIX, hasta su paso por Arma X, el proyecto de William Stryker para convertir a distintos mutantes en criminales de guerra.

Aunque tuvo un arranque inicial en taquilla aceptable -87 millones de dólares-, el posterior declive, nos dejó claro que nos importaban muy poco los orígenes de Lobezno y su malhumor eterno.

X-MEN: PRIMERA GENERACIÓN
X-Men: First Class (2011)

Director: Matthew Vaughn
Guión: Sheldon Turner, Bryan Singer, Jane Goldman…
Intérpretes:
JAMES McAVOY
JENNIFER LAWEWNCE
KEVIN BACON

Precuela de la saga situada en la década de 1960, en la cual nos narra el primer encuentro entre Charles Xavier y Magneto, y cómo juntos deben reclutar jóvenes mutantes y enfrentarse al Fuego Infernal y derrotar a Sebastián Shaw antes de que inicie la Tercera Guerra Mundial.

Para muchos, se encuentra entre lo mejor de la saga y pudiera ser el inicio de una nueva vuelta de tuerca con nuevos intérpretes. Aunque rodada con prisas, posee un guión adecuado y una dirección correcta.

X-MEN: DÍAS DEL FUTURO PASADO
Days of future past (2014)

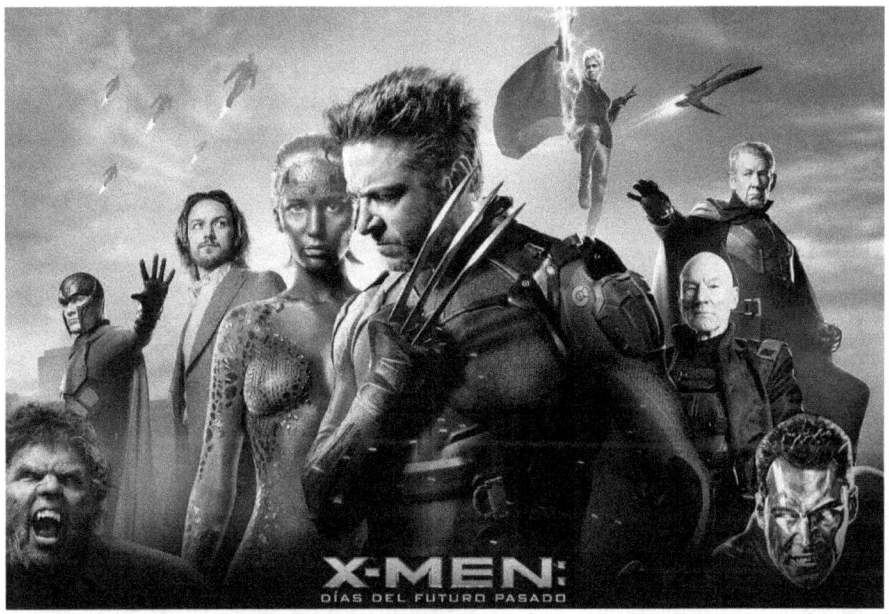

Director: Bryan Singer
Guión: Simon Kinberg

Intérpretes:
HUGH JACKMAN
JAMES McAVOY
JENNIFER LAWRENCE
PATRICK STEWART
HALLE BERRY

Aunque iba a ser dirigida por Matthew Vaughn, fue sustituido por Bryan Singer, y pretendía ser una continuación de la última escena de *The Wolverine*, pero terminó siendo una historia independiente. El argumento de la película está basado libremente en el cómic escrito en 1981 por John Byrne y Chris Claremont, en donde los X-Men deben enfrentarse con un evento que de ocurrir generaría un futuro en el que los mutantes vivirían en campos de concentración y muchos de los X-Men habrían fallecido. Para evitarlo, deberán enviar la mente del Wolverine del futuro al pasado para evitar un importante suceso histórico acontecido en 1973. Ello dio origen a no pocos conflictos argumentales por los diversos viajes en el tiempo y los multiuniversos. Cabe destacar también que el filme fue nominado a un premio de la academia a los Mejores Efectos Especiales

DEADPOOL
(2016)

Director: Tim Miller

Intérpretes:
RYAN REYNOLDS: Deadpool
MORENA BACCARIN: Copycat
ED SKREIN: Ajax.
HUGH JACKMAN: Wolverine

Después de ser un ex agente de las Fuerzas Especiales de EE.UU, Wade Wilson se somete a un experimento para salvar su vida que le proporciona poderes curativos acelerados y otras habilidades

sorprendentes, lo que le obliga a adoptar el personaje de Deadpool para cazar al hombre que casi destruyó su vida, todo con una oscura intención y un sentido retorcido del humor.

En 2004, el desarrollo de la película comenzó con New Line Cinema. Sin embargo, en 2005, fue adquirida por 20th Century Fox.

X-MEN: APOCALYPSE (2016)

Director: Bryan Singer
Guión y producción: Simon Kinberg

Intérpretes:
JAMES McAVOY: Charles
JENNIFER LAWRENCE: Mística
NICHOLAS HOULT: Beast

Al evitar el ataque de los centinelas, un ser llega desde el alba de la civilización, y es adorado como un dios. Se trata de Apocalipsis, el primero y más poderoso de los mutantes del Universo de los X-Men,

que ha amasado los poderes de muchos otros mutantes, convirtiéndose en inmortal e invencible.

Tras su despertar después de miles de años, está desilusionado con el mundo que encuentra y recluta a un equipo de poderosos mutantes, incluyendo a un descorazonado Magneto, para purificar a la raza humana y crear un nuevo orden mundial, sobre el que reinará.

Como el destino de la Tierra pende de un hilo, Raven con la ayuda de Charles, debe liderar a un equipo de jóvenes X-Men para detener a su mayor enemigo y salvar a la raza humana de la completa destrucción.

WOLVERIDE: Old Logan (2017)

20th Century Fox
Director: James Mangold

Sin datos al cierre de esta edición.

X-MEN: NUEVOS MUTANTES (2018)

En mayo de 2015, el cineasta Josh Boone fue contratado para dirigir y escribir una adaptación cinematográfica de *Los Nuevos Mutantes*. Actuando como un spin-off de la serie de películas de X-Men, Boone co-escribió el guion con Knate Gwaltney, mientras que Donner y Kinberg se unieron para producir la película.

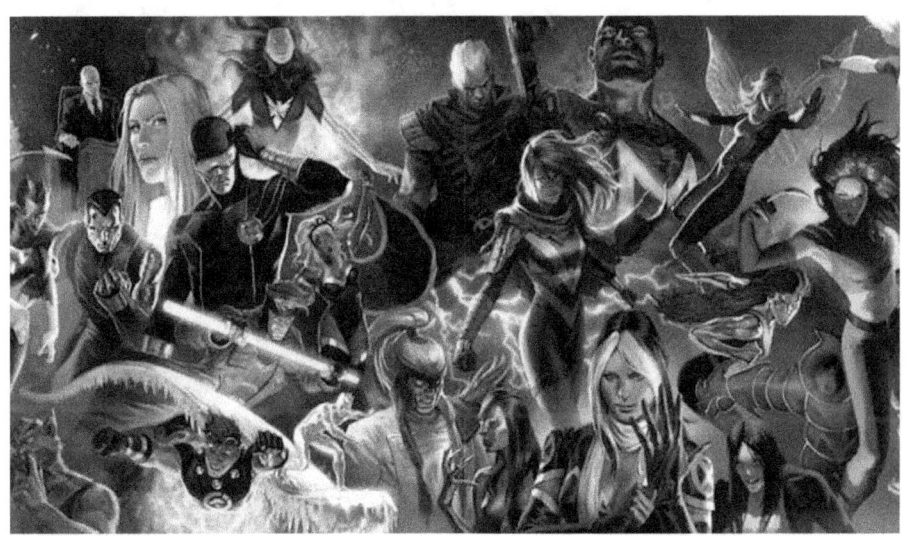

EL HOMBRE ENMASCARADO

Phantom

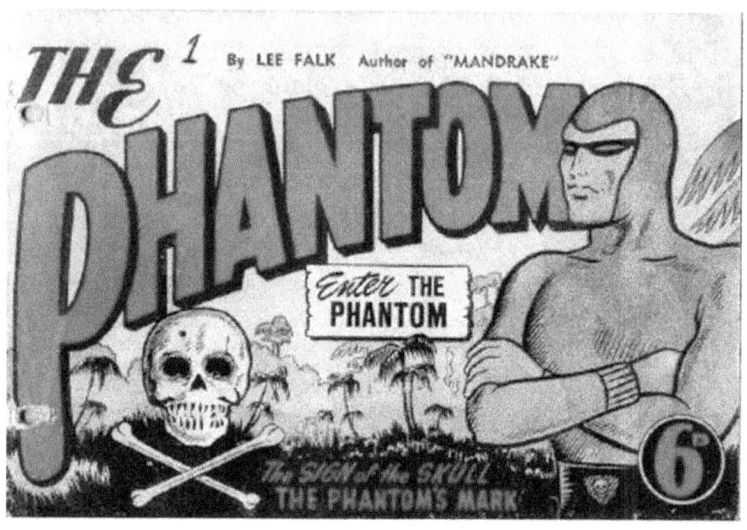

En 1936, Lee Falk, el joven escritor de una tira cómica denominada como "Mandrake el Mago", lanzó una segunda tira, "Phantom" que ofrecía al primer héroe disfrazado. El sueño de Falk era trabajar en el teatro y por eso vio en las historietas una manera de apoyarse mientras conseguía su deseo. Pensó escribir las tiras durante un año o dos, pero nunca que podría suponer toda una vida. Posteriormente llegó a tener seis teatros, se convirtió en editor, dirigió y produjo muchas producciones de teatro, incluso Otelo, pero las historietas continuaron. Los críticos aseguran que era un escritor excelente.
El cuento de Phantom era una mezcla de elementos místicos y realismo. Utilizando las influencias de la literatura clásica, la mitología, la historia, algunos acontecimientos actuales y el teatro, Falk mantuvo algo de todos. La historia original empezó con Christopher Standish que era llamado anteriormente Christopher Columbus, un joven capitán de barco que ve como son atacados por piratas. Su hijo, el único superviviente del ataque, es testigo del

asesinato de su padre por el líder pirata. Nadando hasta una orilla africana distante, el joven es ayudado por los Bandar, una tribu de pigmeos amistosos. Allí mora en una cueva que parece un cráneo humano y después de descubrir el cuerpo del pirata que asesinó a su padre, el joven recita un juramento sobre el cráneo del asesino. Promete luchar contra la piratería y la injusticia, promesa que lega a sus descendientes durante 400 años, lo que le hace parecer inmortal para todos menos para los pigmeos. Adoptando un traje basado en la imagen de un ídolo de los gigantes de Wasaka, se convierte en una figura amenazante y temida en los mares y continentes, mientras que su leyenda crece. Viaja con un lobo y a menudo a lomos de un caballo blanco, y posee un anillo con la marca indeleble del cráneo como una tarjeta de visita.

Las aventuras de Phantom se han entrelazado con la historia. Un Fantasma actuó en la compañía de Shakespeare, otro se encontró con Mark Twain y frecuentemente Falk nos lo presenta junto a otros personajes de la literatura clásica. Falk, como novelista y viajero mundial, utiliza una riqueza de conocimientos y experiencias extraordinarias para tejer los cuentos. Con el tiempo este fantasma se hizo moderno, y además de tener una base en la cueva de la calavera de los bosques profundos, está casado y tiene una familia que vive en una casa en el borde de la selva. Su esposa, faltaría más, es Diana Palmer, a quien cortejó durante cuarenta años y que se parece a Elizabeth Moxley, su propia esposa.

Wilson McCoy continuó posteriormente dibujando las tiras hasta su muerte en 1961. McCoy viajó una vez a África y visitó a los "pigmeos del veneno" la tribu real en la cual estaba basada los Bandar. También tuvo un problema de litigio con Bill Lignante durante 8 meses, pues Lignante era también un dibujante de la editorial y alegó haber colaborado con Falk.

Desde sus comienzos Phantom ha sido un fenómeno global. El primer comic-book estaba impreso en Italia y allí el personaje se hizo tan popular que fue prohibido por Benito Mussolini. Como represalia, el director Federico Fellini sacó unas tiras con un personaje similar copiando cuidadosamente el estilo de Falk y Moore. Cuando se

normalizaron las relaciones con los EE.UU., Italia continuó publicando miles de historietas de Phantom.

En Nueva Zelanda se suspendieron las actividades del Parlamento en 1977 cuando el Fantasma se casó, organizándose un debate simulado sobre si Diana, la esposa, debía vivir en la cueva de la calavera o continuar su trabajo en la ONU.

Phantom 2040 es una serie de dibujos animados de una media hora de duración cada uno y que está basada en el personaje original de Lee Falk, pero en el año 2040. Nos cuentan que el Fantasma que Camina es igualmente un descendiente de aquel primitivo Phantom de los años 50, cuyo navío fue atacado por los piratas, y en ese día juró venganza y proteger a los inocentes. Escondido en la selva diseñó una estructura familiar en la cual su legado pasaría de generación en generación, siempre en el más absoluto secreto, para que los habitantes de la selva creyeran que era inmortal. Enamorado de la intrépida reportera Diane Palmer, y ayudado por un hermoso caballo blanco y un lobo semi-domesticado al que llama Satán, consigue mantener a raya durante siglos a los piratas, bandidos y gángsteres, siempre con el auxilio de una pequeña comunidad de pigmeos.

En la última versión futurista le vemos dotado con mayores habilidades y recursos, aunque la esencia del juramento de la calavera permanece intacta. Ahora también está auxiliado por un caballo y su traje puede hacerle invisible a los robots y a los humanos, al mismo tiempo que posee numerosas armas propias del siglo XXI.

THE PHANTOM
El Hombre enmascarado (1997)

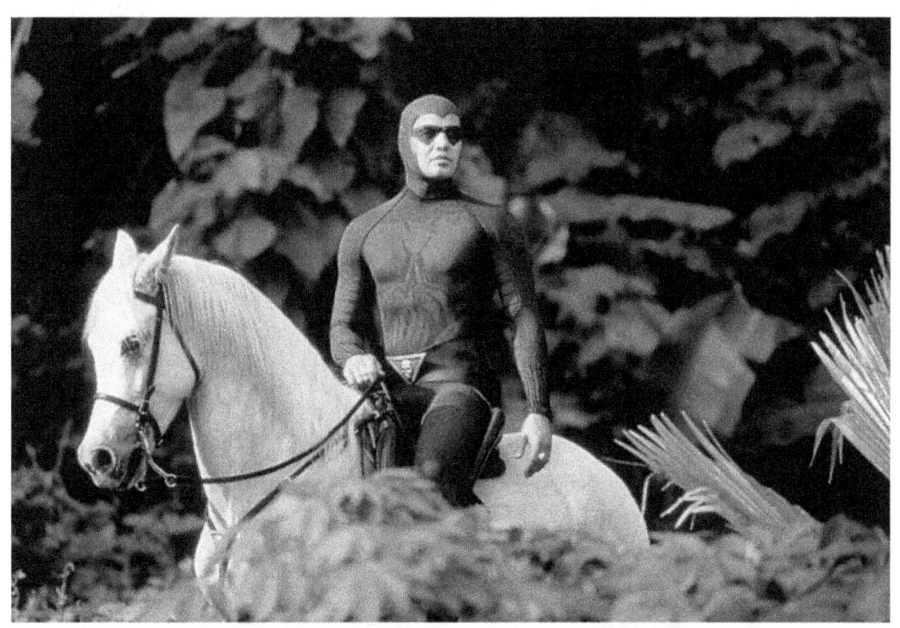

Música: David Newman
Vestuario: Marlene Stewart
Productor ejecutivo: Joe Dante
Guión: Jeffrey Boam
Director: Simon Vincer
Efectos especiales: IL&M

Intérpretes:
BILLY ZANE: Phantom
TREAT WILLIAMS: Xander Drax
KRISTY SWANSON: Diana Palmer
CATHERINE ZETA-JONES

Interpretada por un correcto Billy Zane como "El fantasma" (a quien vimos posteriormente en "Titanic"), este filme nos recrea de manera bastante acertada y fiel las aventuras y motivaciones del Espíritu que

Camina, el inmortal Hombre Enmascarado que sobrevive en las entrañas de la selva. Con unos secundarios de lujo, especialmente destacable Catherine Zeta-Jones, y contando con una más que lograda ambientación en escenarios naturales, solamente la incorporación de elementos fantásticos empañó el filme. Siguiendo la línea del clásico cine de aventuras, con héroes, chicas en apuros, malos estúpidos y muchas persecuciones, la historia podía haber sido el inicio de una larga saga, pero el público no respondió.

Ahora la historia nos lleva hasta la isla de Bengala, un lugar visitado por una expedición que trata de encontrar las míticas calaveras de Tuganda, amuletos que poseen una fuerza descomunal que se puede utilizar para el bien o para el mal. El poseedor de ellas, si logra unirlas en el mismo momento y lugar, será prácticamente el hombre más poderoso de la Tierra. Pero allí está para impedirlo el sagaz y habilidoso Hombre Enmascarado, quien es capaz de amar profundamente a Diana Palmer y, simultáneamente, impedir que el magnate Xander Drax se apodere de las calaveras misteriosas.

GHOST RIDER El motorista fantasma

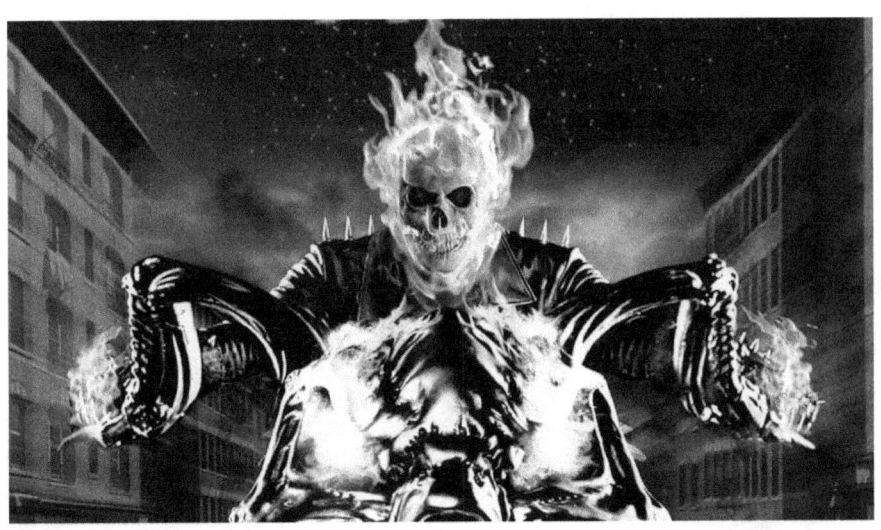

GHOST RIDER
(2006)

Director: Mark Steven Jonson
Guión: Shane Salerno, Mark Steven Johnson, David S. Goyer, Jonathan Hensleigh

Intérpretes:
NICOLAS CAGE
JON VOIGHT
WES BENTLEY
SAM ELLIOTT
PETER FONDA

Una historia ficticia basada en una serie de historietas, en la que un encuentro con el diablo provoca que el joven Johnny Blaze venda su alma para salvar a un ser querido, sin entender las consecuencias de este intercambio. Años más tarde, este evento tiene sus consecuencias

inevitables, pues el adulto Blaze se ve forzado, por fuerzas sobrernaturales e irresistibles, a jugar el papel de *Ghost Rider* (Jinete Fantasma), lo cual exige que ande noche tras noche cazando a los enemigos del diablo.

IRON MAN

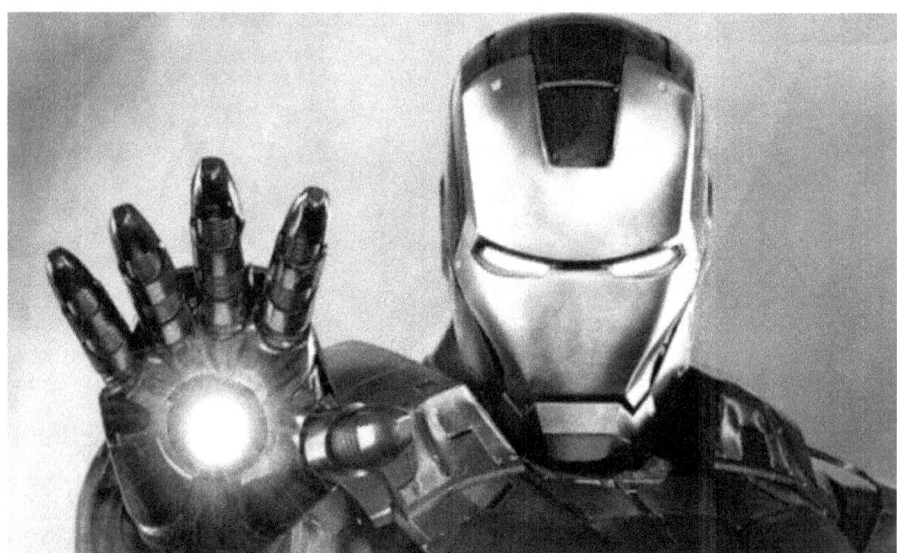

Director: Jon Favreau
Guión: Marcos Fergus, Hawk Ostby

Intérpretes:
ROBERT DOWNEY Jr.
GWYNETH PALTROW
TERENCE HOWARD
JEFF BRIDGES

Anthony Edward "Tony" Stark, más popular por Iron Man, fue creado por Stan Lee, aunque las historias fueron elaboradas entre Larry

Lieber, Jack Kirby y Don Heck. Hizo su primera aparición en Tales of Suspense en 13-18 páginas desde marzo de 1963.

Aunque inicialmente era un proyecto de la Universal Pictures, una vez que la Marvel Studios se hizo con los derechos del personaje en 2006, comenzó con este personaje su andadura como productora, con la Paramount Pictures como su distribuidora.
Rodada en California, evitando coincidir con otras películas de súperheroes que se rodaron en la Costa Este o Nueva York, introdujo como novedad el que los actores tuvieran libertad de crear sus propios diálogos, ya que la preproducción se centraba en la historia y acción. Las versiones de goma y metal de las armaduras, creadas por la empresa de Stan Wilson, se mezclaron con imágenes generadas por ordenador para crear al personaje titular.
Cuando se estrenó la película fue un éxito crítico y comercial, recaudando más de $585 millones y obteniendo amplia aclamación crítica, con elogios en particular a la actuación de Downey como Tony Stark.
El American Film Institute la eligió como una de las diez mejores del año.

Inicialmente, Iron Man era una idea de Stan Lee para explorar temas de la Guerra fría, particularmente con el papel de la tecnología y los negocios estadounidenses en la lucha contra el comunismo. Cuando esos asuntos políticos dejaron de tener interés, se reconstruyó el personaje ahora con temas más actuales, como los terroristas.

Tony Stark es un multimillonario y experto ingeniero, que sufre una grave lesión en el pecho desde que un fragmento de metralla se clavó cerca de su corazón. Cuando es capaturado por unos matones que le amenazan con matarlo sino les construye un arma demoledora, crea una poderosa armadura para salvar su vida y escapar de su cautiverio. Una vez libre, utiliza esa armadura para proteger al mundo como Iron Man.

IRON MAN 2
(2010)

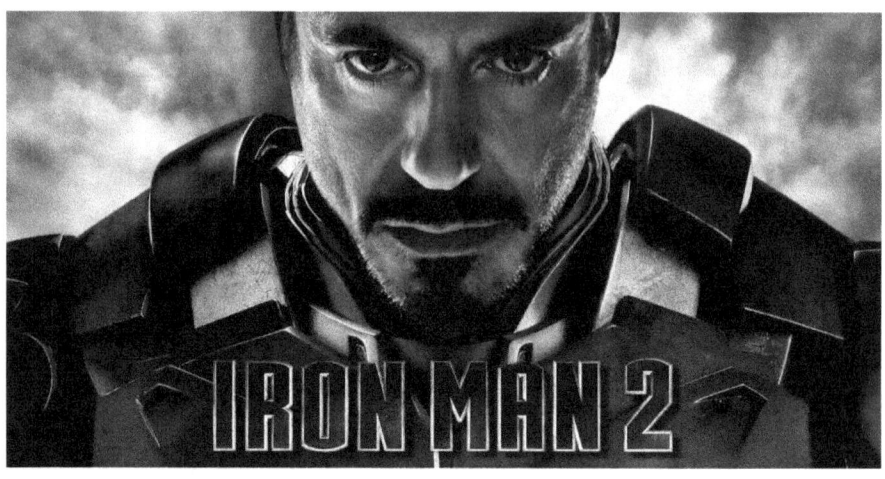

Intérpretes:
ROBERT DOWNEY Jr.
GWYNETH PALTROW
SCARLETT JOHANSSON
MICKEY ROURKE
SAMUEL J. JACKSON

Seis meses después de los sucesos de *Iron Man*, Tony Stark se resiste a la petición del gobierno para que les entregue la tecnología de Iron Man, al mismo tiempo que combate su salud deteriorada. Mientras tanto, el científico ruso Ivan Vanko ha desarrollado la misma tecnología y construye armas propias para vengarse de la familia Stark.

Iron Man 2 fue nominada al premio Oscar en la categoría Mejores efectos visuales.

IRON MAN 3
(2013)

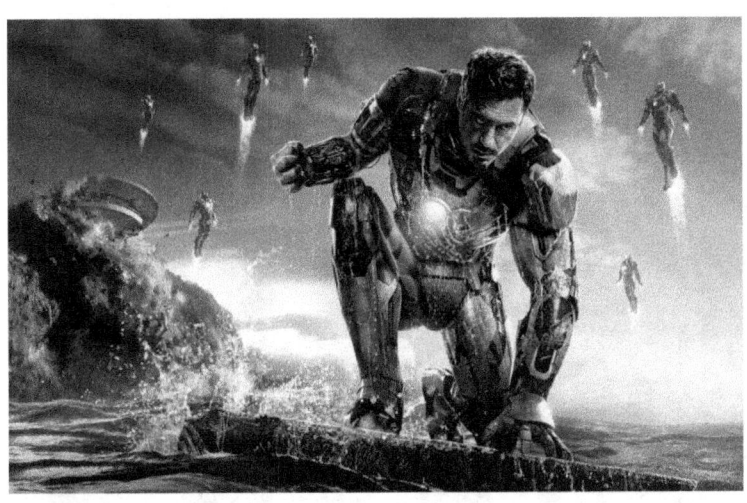

Intérpretes:
JON FAVREAU
GWYNETH PALTROW
ROBERT DOWNEY JR.
BEN KINGSLEY
GUY PEARCE
WILLIAM SADLER

Nuestro caballero con armadura cibernética, tiene que luchar ahora contra un enemigo cuyo alcance no tiene límites. Cuando Stark encuentra su mundo personal destruido a manos de ese enemigo, se embarca en una búsqueda angustiosa para encontrar a los responsables. Este viaje, pondrá a prueba su temple y tendrá que sobrevivir por sus propios medios, confiando en su ingenio y su instinto para proteger a las personas más cercanas a él.
Iron Man 3 ganó $13,2 millones en su primer día en doce países y consiguió el segundo mejor resultado en el día de estreno en Argentina. La película recaudó 195,3 millones de dólares en 42 países durante los primeros cinco días.

THOR

(2011)

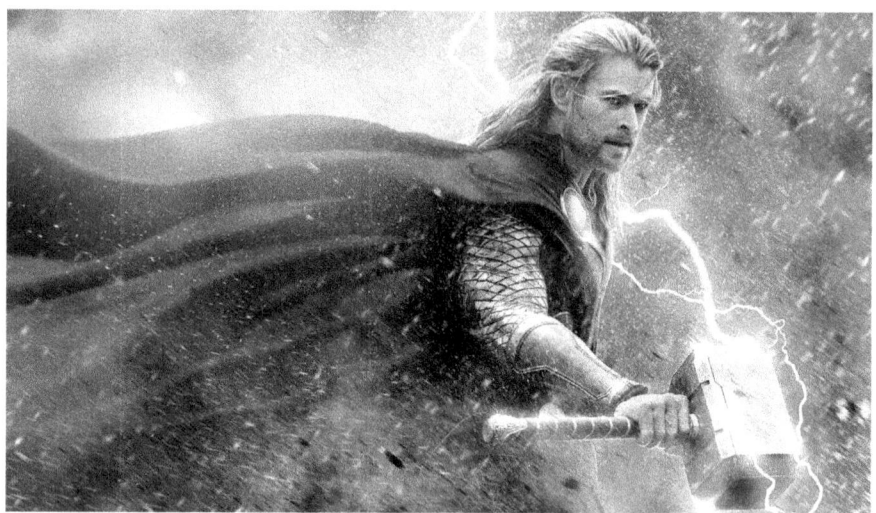

Director: Kenneth Branagh
Guión: Ashley E. Miller, Zack Stentz, Don Payne

Intérpretes:
CHRIS HEMSWORTH
NATALIE PORTMAN
ANTHONY HOPKINS

En 965 d.C., Odín, rey de Asgard, está en guerra contra los Gigantes de Hielo para evitar que conquisten los Nueve Reinos, comenzando con la Tierra. Los guerreros asgardianos derrotan a los Gigantes de Hielo y aprovechan la fuente de su poder, el Cofre de los Viejos Inviernos.
En nuestra época, Thor, hijo de Odin, se prepara para ascender al trono de Asgard, pero es interrumpido cuando los Gigantes de Hielo intentan recuperar el cofre, aunque son detenidos por Destructor, un antiguo guardián de la Cámara de Antigüedades. Desobedeciendo la

orden de Odín, Thor entabla pelea y tiene que intervenir Odín, destruyendo la frágil tregua entre las dos especies. Por la arrogancia de Thor, Odín le arrebata a su hijo su poder divino y lo exilia a la Tierra, acompañado de su martillo –la fuente de su poder-, ahora protegido por un hechizo para permitir que sólo los dignos lo levanten.

El filme es una buena adaptación del personaje de Marvel, y posee una adecuada mezcla de sentido de la diversión, fuerte actuación, y un poco de drama shakespeariano, lo que le convierte en una historia especialmente entretenida.

THOR: el mundo oscuro
(2013)

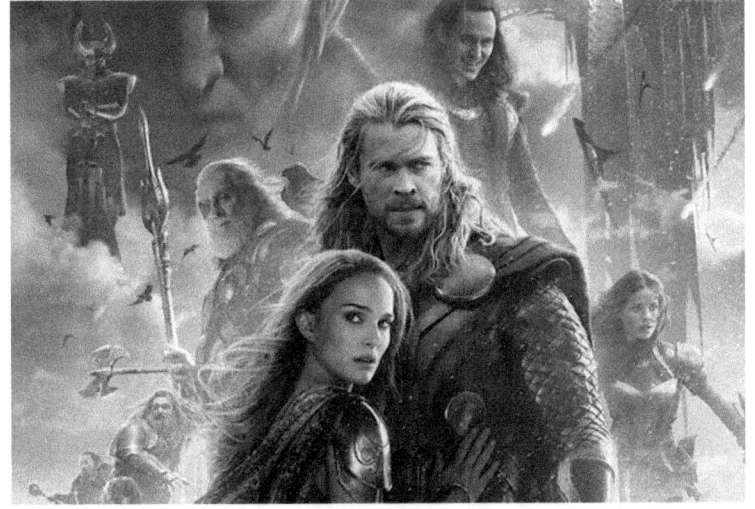

Director: Alan Taylor
Guión: Chistopher Markus, Stephen McFeely

Intérpretes:
CHRIS HEMSWORTH
NATALIE PORTMAN
ANTHONY HOPKINS
BENICIO DEL TORO

Thor lucha por restablecer el orden en el cosmos, pero una antigua raza regresa con el propósito de volver a sumir el universo en la oscuridad. Se trata de un villano con el que ni siquiera Odín y Asgard se atreven a enfrentarse. Para lograr vencerle, Thor emprende un viaje muy peligroso, durante el cual se reunirá con Jane Foster y la obligará a sacrificarlo todo para salvar el mundo.

El argumento nos lleva con demasiada frecuencia a la comedia, a la sonrisa y la broma, algo que se percibe incluso en momentos dramáticos. Y es que los actores parecen no encontrarse a gusto con esta historia de dioses y malvados. No obstante, como la acción es enérgica y apenas hay respiro, además de un adecuado 3D y los correctos efectos visuales, el disfrute está asegurado.

**THOR: Ragnarok
(2017)**

Director: Taika Waititi o Kenneth Branagah
Guión: Stephany Folsom

Intérpretes:
CHRIS HERNSWORTH
CATE BLANCHETT
JAIMIE ALEXANDER

No se conocen aún datos, aunque se rumorea que una superheroína, "Amora", la hechicera, así como el verdugo 'Skurge', irán apareciendo en la película, con la hechicera enamorada de Thor. Y es que hasta los dioses se enamoran de las guapas muchachas. También aparecerá Hulk.

ANT-MAN

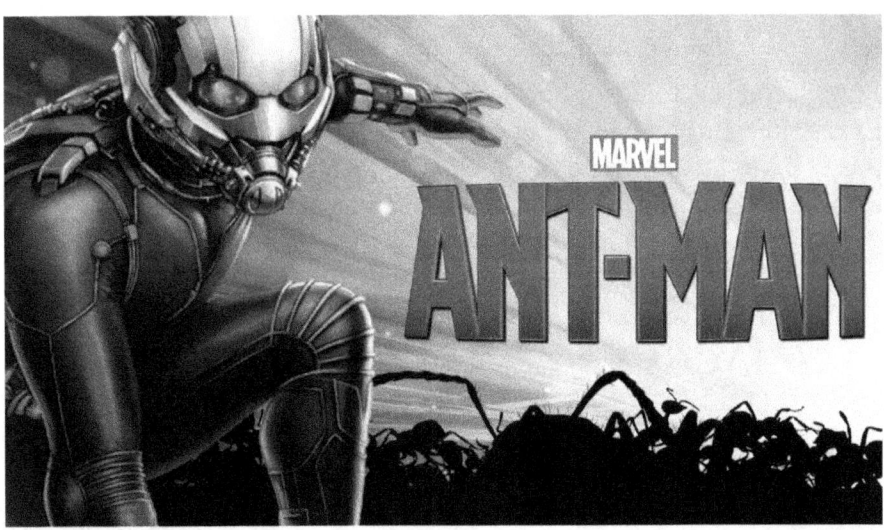

(2015)

Director: Peyton Reed

Intérpretes:
PAUL RUDD
MICHAEL DOUGLAS
EVANGELINE LILLY

Aunque no sabe con certeza la causa, lo cierto es que Scott está dotado de la asombrosa capacidad de reducir su cuerpo al tamaño de un insecto. Con el tiempo, sale a relucir su faceta de superhéroe y decide ayudar al doctor Hank Pym en la lucha contra el crimen. Esto lo conseguirán gracias al secreto del traje de Ant-Man, cuyo casco le permite comunicarse con las hormigas.

En apariencia, la idea parece infantil y demasiado similar al "Increíble hombre menguante", pero poco a poco lo pasamos tan increíblemente bien viendo estas aventuras, que nos alegranos de haber invertido nuestro dinero en pagar la entrada del cine.

Así que para 2018 tendremos una secuela titulada *Ant-Man and the Wasp*, con el regreso de Paul Rudd como Scott Lang junto a Evangeline Lilly como Esperanza Van Dyne. El anuncio se produce tras el éxito de Ant-Man, que recaudó 178.5 millones de dólares en la taquilla de EE.UU. y 231.3 internacionalmente.

HANCOCK

(2008)

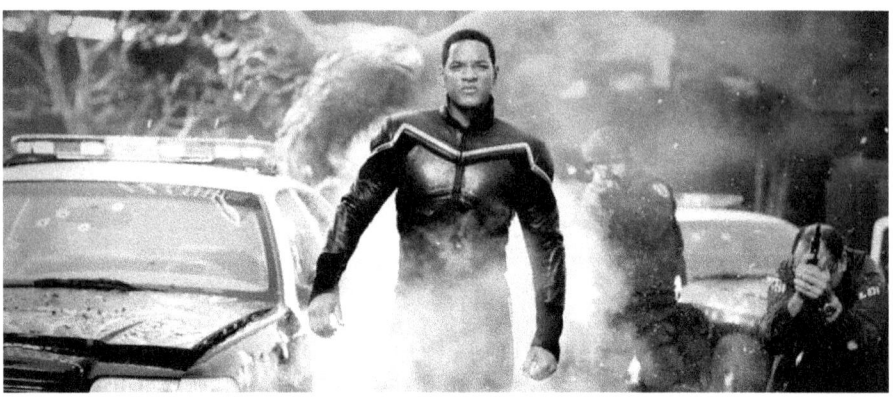

Director: Peter Berg
Guión: Vicent Ngo, Vinve Gilligan

Intérpretes:
WILL SMITH
CHARLIZE THERON
THOMAS LENNON

Y aquí tenemos al polifacético Will Smith convertido en un superhéroe a su pesar y dotado de un malhumor justificable. Es torpe, brusco y la gente no le acepta a su lado, salvo una guapa chica que tiene peor humor que el suyo.

Así que, cuando su vida parece ya el caos absoluto, conoce a Ray, un hombre idealista, experto en marketing, que le ofrece un plan para recuperar su buena imagen. Y en ese momento se encuentra con Mary, tan guapa que parece mentira que en su interior albergue una superwoman capaz de hacer daño sin tener remordimientos. Como es la esposa de Ray, y anterior amante de Hancock, quiere impedir que su marido fracase en el empeño de convertir al superhéroe en alguien de provecho.

Aunque se han usado dobles y efectos especiales, lo cierto es que Will Smith tuvo que aprender a volar, cursillo al que todos nos gustaría apuntarnos. El actor se quejó que era más difícil de lo que pensaba, con los cables tirando del cuerpo con brusquedad y sin que lograra aterrizar cn cierta elegancia. Este detalle, le sirvió para parecer eficazmente... torpe.

GUARDIANES DE LA GALAXIA

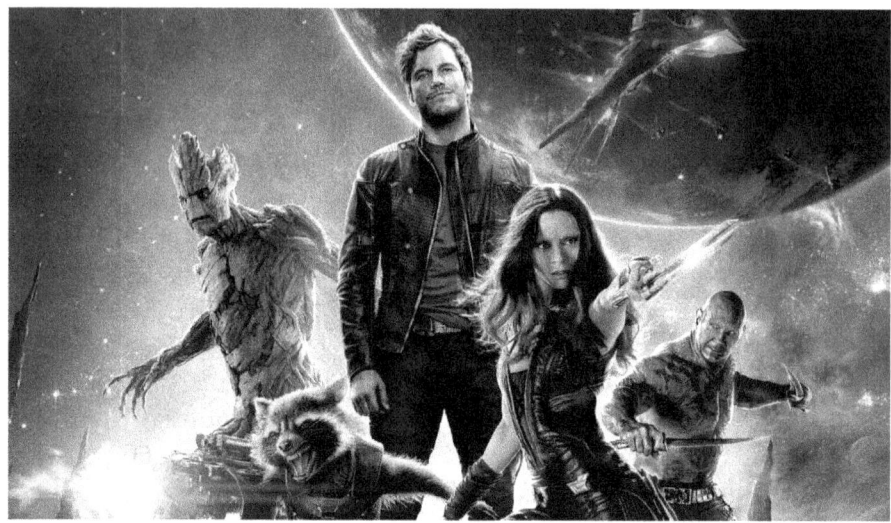

(2014)

Director: James Gunn

Intérpretes:
CHRIS PRATT
ZOE SALDANA
DAVE BAUTISTA
BENICIO DEL TORO

La película está basada en un conocido cómic de Marvel en el que un grupo de extravagantes ex-presidiarios formarán un equipo llamado los Guardianes de la Galaxia. La mezcla es variopinta, con un piloto cazarecompensas mitad alien mitad humano; un mapache armado con un rifle; Groot, un árbol humanoide; una humana de color verde y Drax the Destroyer.

Estos personajes tendrán que ayudar a Quill a evitar que un indeseable llamado Ronan, se haga con una misteriosa esfera que parece tener más poder del que parece. Así que los Guardianes tendrán que hacer todo lo posible por salvar la galaxia.

El filme navega entre la acción y la comedia, así que imposible aburrirse. Esta mezcla de pop art, música cañera y algo similar a una ópera rock, funciona tanto como se podía esperar de ella. Ironía y espectacularidad hasta en las escenas serias –las pocas que hay.

WATCHMEN

Creada en cómic por Alan Moore y Dave Gibbson, apareció en 1986 en una serie limirada de 12 números, reeditada varias veces y traducida a distintos idiomas, entre ellos el español, además de obtener prestigiosos premios, como el Hugo.

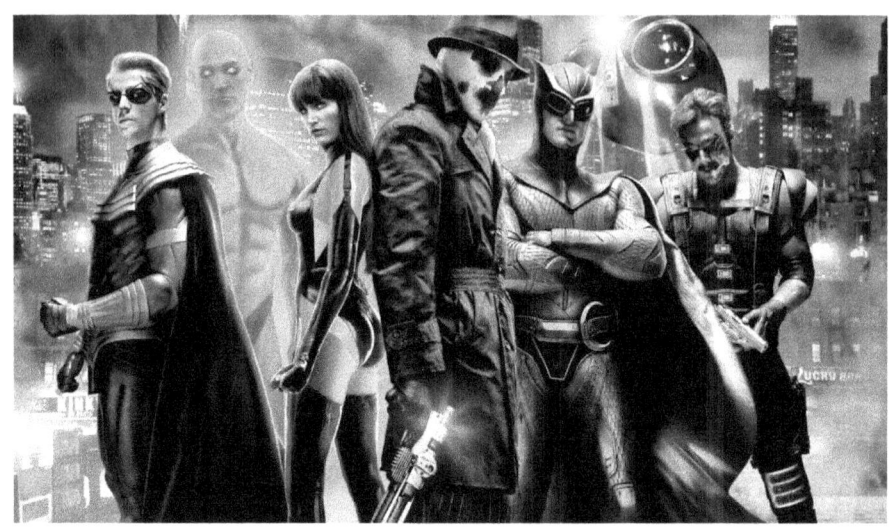

WATCHMEN
(2009)

Director: Zack Snyder
Guión: Alex Tse, David Hayter

Intérpretes:
JACKIE HALEY
MALIN AKERMAN
BILLY CRUDUP
MATTHEW GOODE

La película tuvo una recaudación mundial de $185.25 millones de dólares y el guión original de Moore a DC tuvo que ser cambiado y con los personajes claramente diferenciados.
La trama se desarrolla en los Estados Unidos, en lo años 80, con la Guerra Fría y unos superhéroes, anteriormente admirados, ahora perseguidos por la ley. Un día aparece muerto uno de ellos, "El Comediante", que trabajaba para la CIA y su amigo Rorschach, el único héroe enmascarado en activo, emprenderá la investigación de su muerte, tras la que se oculta algo muy importante

LINTERNA VERDE

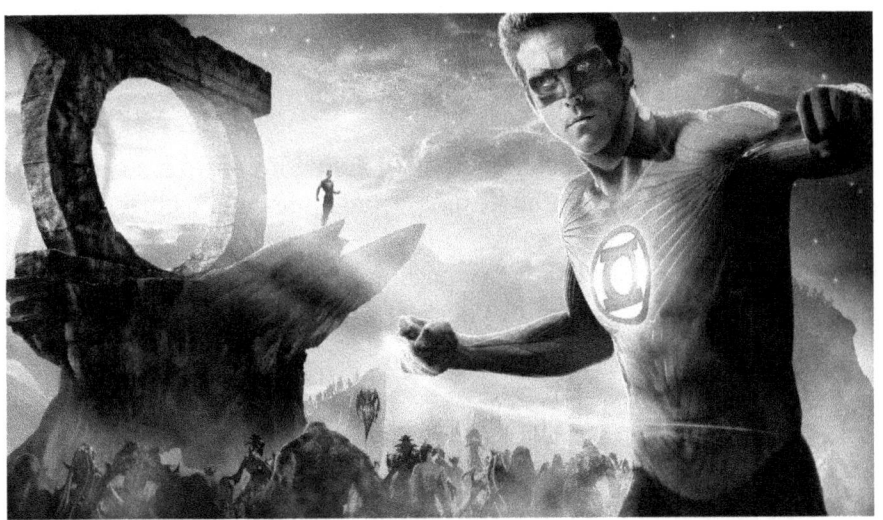

El primer Linterna Verde hizo su debut en julio de 1940 bajo el guionista Bill Finger y el dibujante Martin Nodell. Nueve años después, con el número 38, se acabaría este personaje, coincidiendo con el declive de los superhéroes. Años después, volvería a aparecer en la serie Sociedad de la Justicia, pero ya no tendría serie propia.

**LINTERNA VERDE
(2011)**

Director: Martin Campbell
Guión: Greg Berlanti, Michael Green

Intérpretes:
EYAN REYNOLDS
BLAKE LIVELY
TIM ROBBINS
ANGELA BASSETT

La historia comienza cuando una poderosa fuerza aparece en el universo. Una hermandad de guerreros han jurado mantener el orden intergaláctico, y para ello cada Linterna Verde lleva un anillo que le concede sus superpoderes. Sin embargo, un antiguo enemigo llamado Parallax amenaza con romper el equilibrio de poder en el universo utilizando el poder amarillo del miedo, y el destino de la humanidad dependerá entonces de Hal Jordan, un piloto acrobático.

Con muchas más luces que eficacia, la película no gustó a a casi nadie y la segunda parte seguramente no se hará nunca. Posiblemente los productores solamente buscaban entretener y por eso se concentraron en las luces y el sonido, y por supuesto en los buenos efectos especiales. Lo demás, infantil, poco seria y con elementos demasiado vistos.

Aún así, para el año 2020 está prevista la segunda parte.

ESCUADRON SUICIDA

El Escuadrón Suicida (Suicide Squad), también conocido como Task Force X, es el nombre de dos organizaciones del universo DV Comics, que tuvieron su debut en The Brave and the Bold (1959) y el segundo grupo debutó en Legends (1986).
El actual Escuadrón Suicida (creado por John Ostrander) en realidad es un equipo de anti-héroes, compuesto de malhechores encarcelados que terminan trabajando para el gobierno de los Estados Unidos, aceptando misiones de alto riesgo a cambio de conmutar parte de sus condenas.

En televisión les vimos en la Liga de la Justicia, en el episodio "Task Force X", y en pleno en la décima temporada de Smallville.

EL ESCUADRÓN SUICIDA
Suicide Squad (2016)

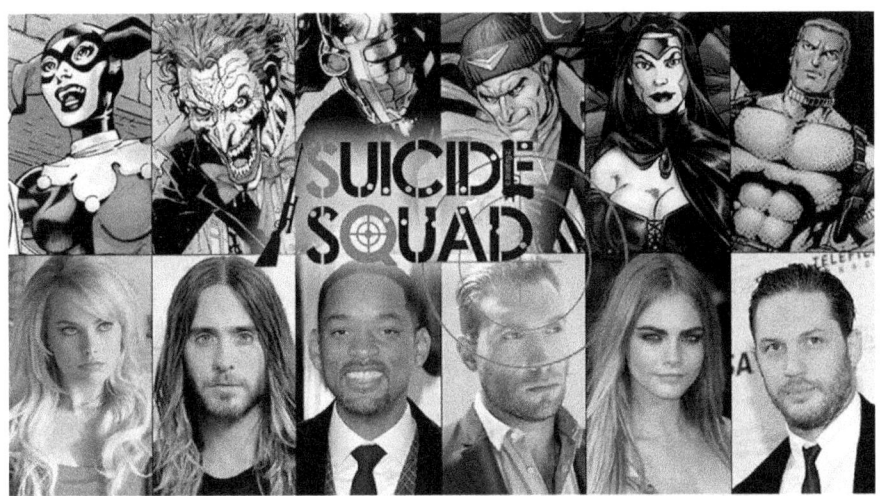

Guión y dirección: David Ayer

Intérpretes:
WILL SMITH
JARED LETO
MARGOT ROBBIE
JOEL KINNAMAN

Los supervillanos más peligrosos del mundo tienen una nueva misión, y eso que anteriormente eran prescindibles para la sociedad. Deberán decidir si quieren aceptar la misión o morir en la cárcel. Su misión será suministrar al Gobierno el arsenal más potente que nadie ha podido imaginar y con ello derrotar a una entidad enigmática e insuperable. Una guapa oficial de inteligencia estadounidense, Amanda Waller, decide que únicamente este grupo secreto puede plantar cara al nuevo objetivo, principalmente porque se trata de personas prescindibles y sin nada que perder. Sólo cuando son conscientes que han sido elegidos por su culpabilidad, es cuando deben elegir aceptar o rechazar esa misión.

WONDER WOMAN

Es conocida como Wonder Woman, la Mujer Maravilla, pero quién es, o de dónde vino, apenas nadie lo sabe. La primera historia la escribió William Moulton Marston, en la cual ya relataba algunas de sus proezas, pero sin explicar sus orígenes, lo que parece ser una falta argumental de su autor. De hecho, posteriormente rectificó y nos relató la apasionante historia de una princesa residente en una civilización imaginaria que tenía raíces en la mitología, con grandes elucubraciones metafísicas y esotéricas.

La historia se centra en Isla Paraíso, en donde una raza de Amazonas que viven sin hombres posee el don de la inmortalidad, por lo que no tienen necesidad de reproducirse. Visten como los antiguos griegos y por eso rinden culto a las diosas Afrodita y Atenea, aunque tecnológicamente han conseguido perfeccionar diversos dispositivos, como aviones invisibles, sogas mágicas y otros muchos.

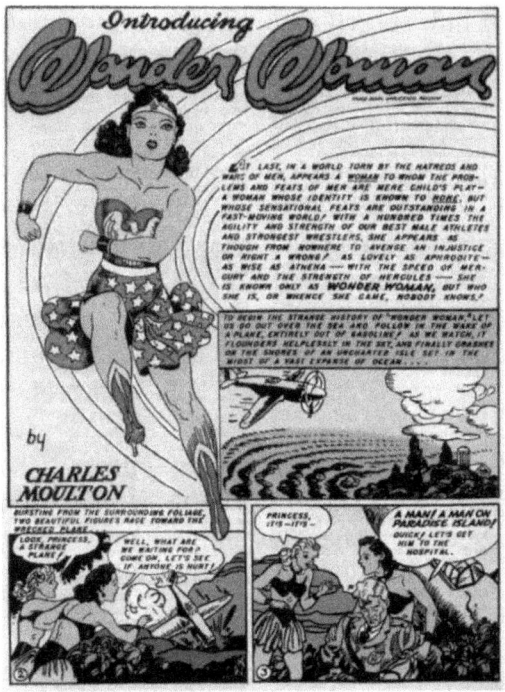

Wonder Woman nació en diciembre de 1941 en el número 8 de "All Star Comics", y un mes después ya tenía su propia serie denominada como "Sensation comics 1". Al año siguiente sale un nuevo cómic, ahora denominado ya como "Wonder Woman" que reemplaza el anterior, además de figurar como artista invitada en "Justice Society of America", "Comic Cavelcade" y "All Star Comics".

Su creador William Moulton Marston era un psicólogo entusiasta de los cómics a quien se le atribuye también la invención del detector de mentiras. Según George Pérez, *"Ella no debía tener ningún prejuicio incorporado en contra de los varones y tenía que poseer también una identidad secreta"*. Se trataba de que las mujeres empezaran a leer cómics y nada mejor que mostrar un movimiento feminista que hablase de sus derechos.

La idea de Sheldon Mayer, editor, era sacar al mercado un alegato feminista, aunque debería gustar igualmente a los varones. Mediante los trabajos como dibujante de Harry Peter se iniciaron ya las aventuras de esta guapa heroína, que llegó a publicar nada menos que

329 historias. Entre sus villanos se encuentran personajes como Dr. Psycho, Cheetah, La baronesa Von Guhther, Giganta, Silver Swan, Angleman y la Dra. Cyber.

Con más énfasis en la mitología que en el mundo moderno, se mezclaron los dioses griegos con los romanos y las aventuras tenían ya la misma senda marcada que los cuentos clásicos, aunque también se inventaron dioses nuevos. La nueva versión ya no utilizaba la anacrónica Isla Paraíso como centro de operaciones, pues era necesario darle un toque más creíble, feminista y humanista, algo así como una lucha por los derechos por la mujer con los dioses por medio.

En los años 60 Wonder Woman, como miembro de la Liga de la Justicia, inaugura una nueva era para la Marvel, denominada como Edad de Plata, que permanece estable hasta el lento declive en los años 70, justo cuando Wonder Woman renuncia a sus poderes para vivir tan sólo en el Mundo del Hombre.

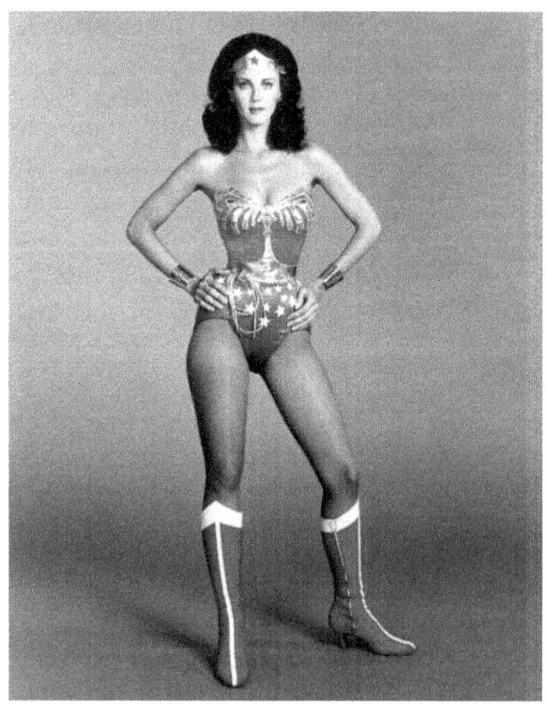

Sin embargo, parte del éxito del personaje se lo debemos a la ABC (y posteriormente la CBS), cuando en marzo de 1974 se estrena en los EE.UU. el episodio piloto titulado Wonder Woman (emitido por la segunda cadena de TVE en el verano de 1996 con el título de La Mujer Maravilla). Su primera protagonista era Cathy Lee Crosby, rubia, ligeramente pasada en años y portando un ridículo traje con pantalones azules. Tal es el desastre que un año después se realiza otro episodio piloto denominado como "The New Original Wonder Woman" producida por la ABC, el cual es protagonizado por Lynda Carter (Miss América 1972), quien hizo un aceptable trabajo como la Princesa Diana, una recatada chica en la vida normal, ligeramente miope, y sin apenas atractivo físico. Sin embargo, cuando su destino se lo exige, se pone su ajustado traje de Wonder Woman y teniendo como bandera la discriminación sexual, se dedica a romper corazones y articulaciones. Elegida entre más de 2.000 aspirantes, esa guapa moza de 1,80 m y 92-52-92, de intensos ojos azules y cabello marrón, consiguió revitalizar al personaje. Después fue la CBS quien asumió la historia, rodando 46 episodios más.

WONDER WOMAN (2017)

Director: Patty Jenkins
Guión: Jason Fuchs

Intérpretes:
GAL GADOT
CHRIS PINE
ROBIN WRIGHT

Esta amazónica princesa guerrera, de nombre Diana, dejó su exuberante isla tropical para morar en nuestros paisajes urbanos de vidrio y acero. Tutelada en los caminos de los guerreros griegos, y equipada con regalos increíbles, la Diosa se convierte en emisaria de la isla del paraíso en la civilización.

El 2013, Gal Gadot fue elegida como la Mujer Maravilla y también firmó un acuerdo para rodar tres películas con el estudio que incluye dos películas de *La Liga de la Justicia* y una de la Mujer Maravilla, haciendo su debut en *Batman y Superman: el origen de la justicia*.

El productor Charles Roven reveló que esta encarnación de la Mujer Maravilla como una semidiosa, hija de Zeus, se desvía de los orígenes del personaje, donde ella era "una figura de arcilla traída a la vida por los dioses".

Los lugares de filmación son Londres y la Basilicata, una región al sur de Italia, en particular, la ciudad fantasma de Craco que ha sido considerada como la ubicación posible para la isla de Themyscira.

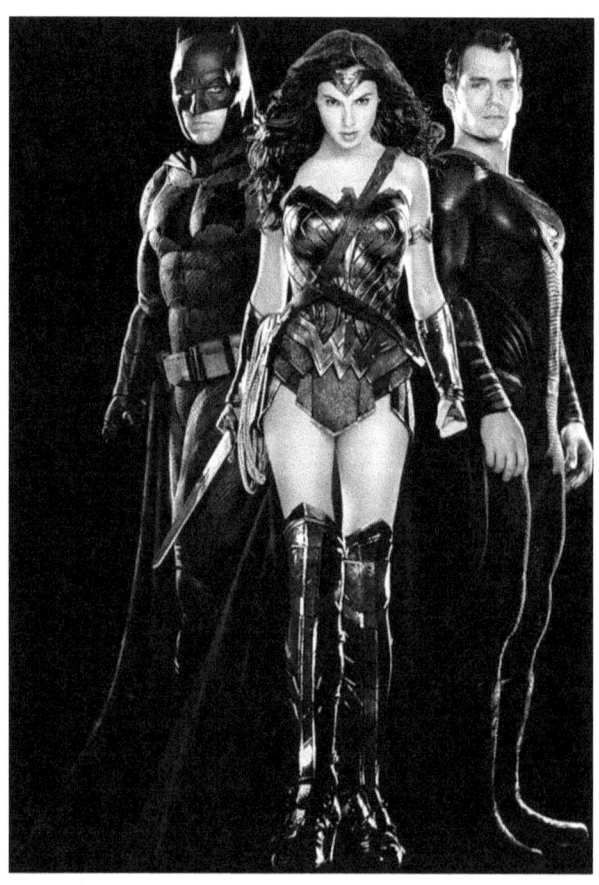

LIGA DE LA JUSTICIA

(2017)

Director: Zack Snider
Guión: Will Beall

BEN AFLECK: Batman
HENRY CAVILL: Superman
GAL GADOT: Wonder Woman

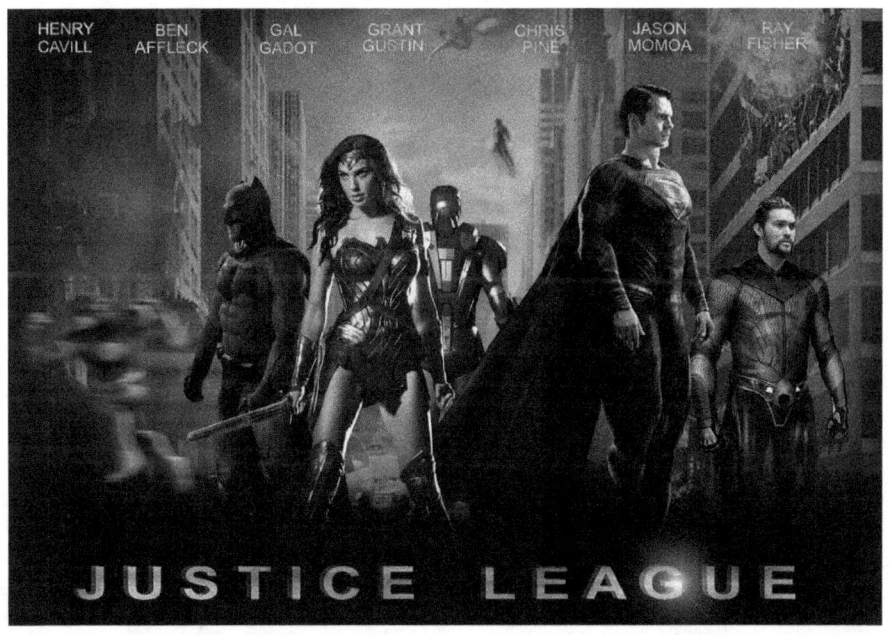

La Liga de la Justicia contará con el grupo de superhéroes de DC Cómics formado por Batman, Superman, Wonder Woman, Linterna Verde, Flash o cualquier otro personaje que Warner Bros decida incluir en su proyecto. Todos estos superhéroes unirán sus poderes para luchar por la justicia y combatir el día del juicio final.

De acuerdo con el origen del comic que fue revelado en Justice League of America Vol. 1 # 9, los siete primeros grandes héroes se unieron para repeler una invasión extraterrestre llamada Appelliax, tan poderosa que solamente la unión de varios superhéroes puede derrotarla. Así que se unen el Detective Marciano, Flash, Linterna verde, La Mujer maravilla, Aquaman, Superman y Batman.

La Liga de la Justicia tuvo tres grandes adaptaciones al formato televisivo como serie animada. La primera de ellas tuvo lugar entre 1973 y 1985, aunque se le cambió el nombre por el de los Súper amigos y fue dirigida a un público infantil. La violencia propia del género fue reducida, y la mayoría de las historias terminaban con lecciones morales. Los principales protagonistas eran Superman, Batman y Robin, la Mujer Maravilla y Aquaman.

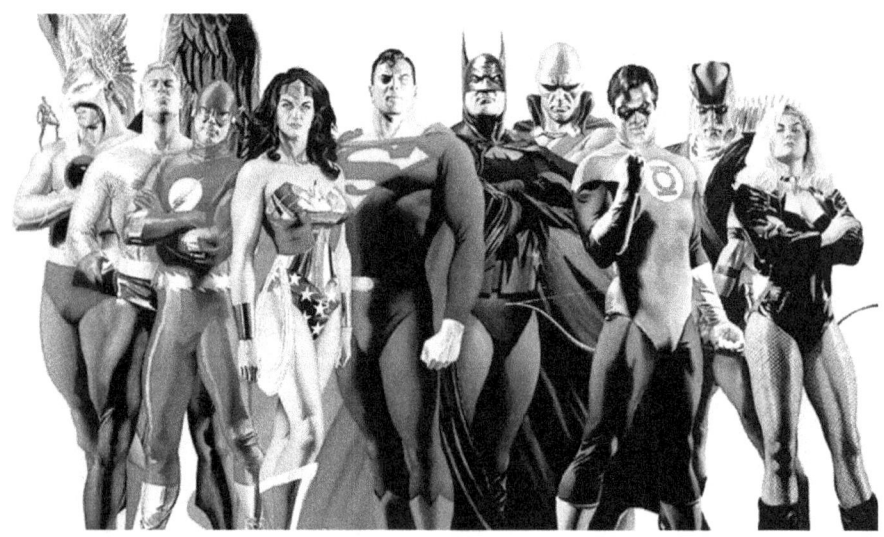

En el año 2019 se estrenará la segunda parte.

EL CUERVO

EL CUERVO
The crow (1994)

Guión: David J. Show y John Shirley
Basado en el cómic de: James O'Barr
Efectos especiales: Dream Quest Images
Música: Graeme Revell
Efectos sonoros: Sklywalker Sound
Director: Alex Proyas

Intérpretes:
BRANDON LEE: Eric Draven/El Cuervo
ERNIE HUDSON: Albrecht
MICHAEL WINCOTT: Top Dollar

Aunque no era un personaje de cómic muy popular (fue editado por

primera vez en 1988 por Caliber Press y reeditado por Kitchen Sink), alguien pensó que podría tener una gran aceptación en la pantalla y así relanzar después las historietas dibujadas. La idea no resultó y si no llega a ser por la muerte accidental del actor Brandon Lee (hijo de Bruce Lee) durante el rodaje, mucho nos tememos que la película hubiera sido un desastre económico total.

Según la policía, Brandon Lee murió al recibir en el estómago una bala real en lugar de una de fogueo, aunque nadie supo explicar nunca el porqué había una bala real en la recámara de la pistola si son muy distintas entre sí, incluso en el color. Lo cierto es que Brandon murió, la película quedó incompleta y solamente la decisión de su director, varios meses después, y la magia de la digitalización de imágenes, consiguieron finalizarla. Para lograrlo se aprovecharon imágenes del fallecido actor, se le añadió otro fondo, se introdujeron nuevos actores y elementos, se mezcló todo en el laboratorio y el resultado fue correcto.

Pues a pesar del morbo de ver a Brandon Lee en su póstuma película y de contar con una banda sonora muy acorde con la época, la decepción fue grande ya que entre lo sombrío de la acción y lo mal dirigida que está, se hace muy difícil disfrutar con la trama. Y es que no es lo mismo realizar un videoclip de tres minutos de duración que un largometraje, y su director nos bombardeó sin piedad con un millón de planos de apenas un segundo de duración, lo que nos produjo un mareo total a la media hora de espectáculo.

Hubo varias secuelas más con peor resultado económico.

La historia

Un guitarrista de un grupo de rock es asesinado junto a su novia por una banda de maleantes capitaneados por Top Dollar. Pero un año después, durante la fiesta de Halloween, sale de la tumba cual zombi vengador, contando además con una gran fuerza y la ayuda de un cuervo misterioso que se convierte en su guía espiritual.

MASTERS DEL UNIVERSO

La lista de pedidos de Diamons Comics tuvo un líder indiscutible desde su salida al mercado. Cuando He-Man y los Masters del Universo resurgieron desbancaron a los X-Men, Spiderman o Batman, aunque parte del éxito fue debido al merchandising tan bien diseñado.
Por eso, en el panorama editorial del cómic americano el año 2002 será recordado, entre otras cosas, por haber sido el del "revival" de los ochenta. Tras el espectacular éxito de los Transformers, llegaron la Batalla de los Planetas (Comando-G) y Thundercats, y posteriormente los mismísimos He-Man y Skeletor seguidos de toda la pléyade de Master del Universo. En el top de pedidos de la distribuidora Diamons Comics correspondiente al mes de noviembre de ese año, el número 1 de la serie limitada sobre estos personajes se hace con el primer puesto. Se trataba del primero de cuatro números realizados por el estudio MV Creations, escritos por Val Staples y dibujados por Emiliano Santalucia. Sin embargo, y a pesar del éxito de He-Man y compañía, el "revival" de los ochenta perdió fuelle. Detrás del retorno de los Masters del Universo, los Transformers perdieron posiciones y

fue Marvel la gran beneficiada, con su política de sacar más de 12 números al año de las series que más vendían. Su línea Ultimate fue la gran estrella de la editorial en esos momentos, pero también tuvieron éxito las colecciones de la Patrulla X, mientras *Amazing Spider-Man* siguió escalando posiciones, incluso con el avance arrollador de Daredevil: Target.

He aquí un caso curioso, ya que en principio los "Masters del universo" salieron al mercado como unos juguetes y dado el éxito posterior se hizo la serie de dibujos animados y la película de igual título. Fue quizá el detonante para todos los héroes posteriores, mitad nipones, mitad occidentales, y el descubrimiento comercial que ya no tendría fin: detrás de cada serie televisiva podía existir un mundo paralelo de juguetes y accesorios que generaría más beneficios que la misma serie.

MASTERS DEL UNIVERSO
Masters of the universe (1987)
Cannon
103 minutos

Productores: Mehahem Golan y Yoram Globus
Argumento: David Odell
Música: Bill Conti
Efectos especiales: Richard Edlund
Director: Gary Goddard

Intérpretes:
DOLPH LUNDGREN: He-Man
FRANK ANGELA: Skeletor
MEG FOSTER: Evil-Lyn
BILLY BARTY: Gwildor
COURTENEY COX: Julie Winston

La productora Cannon no ha destacado precisamente por sus bien elaboradas películas, quizá porque nunca se toma en serio los temas o porque su presupuesto no es lo suficientemente alto. De cualquier

manera, siempre estuvo alerta para filmar películas de ciencia-ficción y esta que nos ocupa ahora es un ejemplo de una labor realizada a medias.

Los personajes estaban de plena actualidad en el mundo juvenil y la ciencia-ficción vivía sus mejores momentos. Por ese motivo, si pensamos en el público a quien iba dirigida, podemos considerarla como un entretenimiento puro y simple, sin más pretensiones. Méritos especiales los encontramos en el sofisticado vestuario que reproduce los personajes originales, y en el desarrollo sencillo del argumento.

Nuestro protagonista es Hi-Man, encarnado por el rubio Lundgren, a quien ningún crítico ha dedicado la más mínima alabanza en los últimos quinientos años. En esta ocasión interpreta a un personaje que llega a la Tierra en busca de una llave que controla el poder del universo, robada por Skeletor (un irreconocible Langella), pero los críticos siguieron sin sentir admiración por él, y eso que impidió que los malvados se salieran con la suya.

La historia

En un planeta llamado Eternia, gobernado por el perverso Skeletor, está prisionera una hechicera a la cual han conseguido quitar sus poderes mágicos. Afortunadamente, un enano inventor ha creado una llave cósmica que le permite viajar a través del tiempo y logra ponerse a salvo junto a He-Man y otros amigos llegando a nuestra época.
Skeletor también tiene otra llave cósmica y manda a sus secuaces para que maten a nuestros amigos, aunque fracasan en dos ocasiones. He-Man viaja entonces hasta Eternia y allí se entabla una lucha a muerte entre el bien y el mal.

AQUAMAN

En 1941 salió al mercado el primer cómic de Aquaman, el habitante marino con super fuerza, don de la eternidad –o casi- , el control sobre la vida marina, excepcional capacidad de natación y, por supuesto, la capacidad de respirar bajo el agua.

Creado por Paul Norris y Mort Weisinger, el personaje debutó en More Fun Comics y luego protagonizó varios volúmenes de un título en solitario. Durante la de Edad de Plata (1950-1960), fue un miembro fundador de la Liga de la Justicia. En 1990, el personaje de Aquaman se hizo más serio que en la mayoría de sus interpretaciones anteriores, con historias que muestran el peso de su papel como el rey de la Atlántida. Más tarde, los cuentos reconciliaron ambas facetas del personaje, colocando a Aquaman como una persona seria y melancólica, cargado con una mala reputación y luchando para encontrar su verdadero papel y propósito, más allá de su lado público como un rey depuesto y un héroe caído.

AQUAMAN
(2018)
Director: James Wan
Guión: David Johnson

Intérpretes:
JASON MONOA

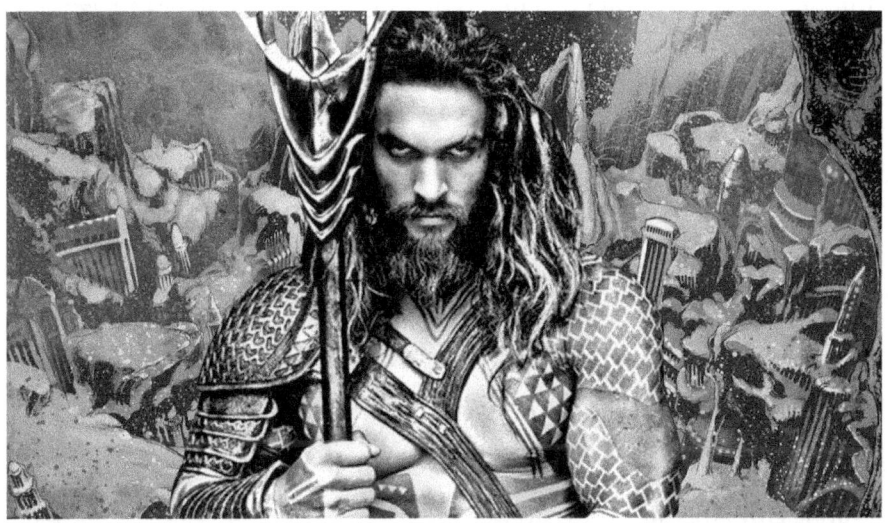

Aquaman, el Rey de los Siete Mares y de Atlantis, se encuentra atrapado entre los constantes estragos causados al mar por los habitantes de la superficie, lo que ha originado que los atlantes se rebelen. Pese a todo, él está decidido en proteger todo el planeta.

La película se desarrolla en pistas duales, lo que significa que serán escritos dos guiones, uno por Beall y uno por Johnstad, y solamente uno de ellos se llevará delante y también se barajaron Jeff Nichols y Noam Murro como directores opcionales.

Será producida por Warner Bross.

SHAZAM

(2019)

Con el litigio por el personaje de El Capitán Marvel todavía presente, esta película nos lleva a un personaje similar, pero claramente diferenciado finalmente. Lo único que les une es la palabra Shazam, el milagro de la metafísica que es capaz de convertir a un joven muchacho casi inválido, en el más fuerte de los mortales.

Guión: Bill Abedul, Geoff Johns

Intérprete:
DWAYNE JOHNSON

LA MÁSCARA

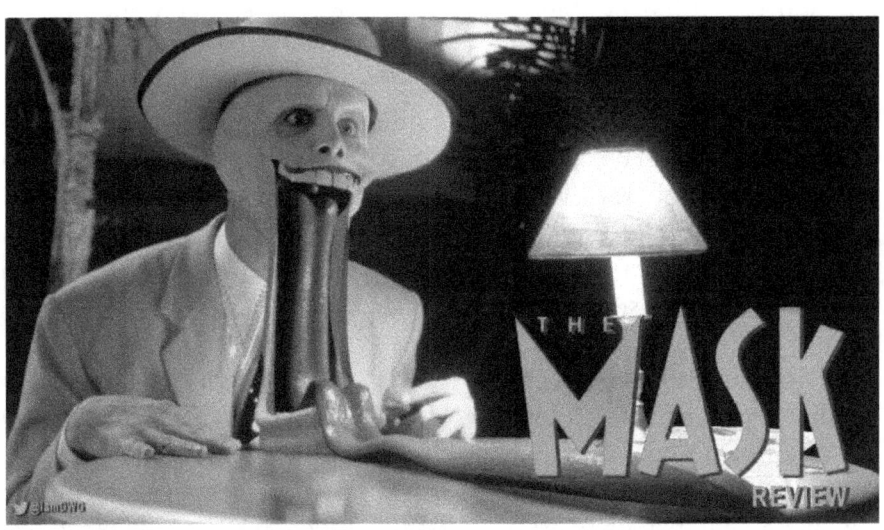

LA MÁSCARA
The Mask (1994)
New Line Productions
Efectos especiales: Industrial Light & Magic
Guión: Mike Werr
Historia: Michael Fallon y Mark Verheiden
Director: Charles Russell

Intérpretes:
JIM CARREY: Stanley Ipkiss
PETER GREENE
AMY YASBECK

Película basada en un cómic de la Dark Horse Comics, con dibujos de Dough Mahnke y guión de John Arcudi, el cual apenas tuvo resonancia comercial, ni siquiera después del estreno de la película. El film, sin embargo, ha constituido toda una sorpresa, no solamente por lo original de la historia sino por los extraordinarios efectos especiales

y los maquillajes. El actor principal, Jim Carrey, tuvo que someterse durante cuatro horas diarias a un maquillaje diabólico que incluía prótesis de látex que aumentaban todas sus facciones.

La Industrial Ligth & Magic volvió a asombrarnos con sus nuevos efectos visuales y pudimos ver ojos que se salen de sus órbitas, lenguas gigantes y distorsiones del cuerpo que hasta entonces solamente podían plasmarse en los dibujos. Para lograr estos efectos increíbles se utilizó un scanner que leía la película y una vez archivada en la memoria del ordenador se introdujeron las prótesis digitales y así se pudieron mezclar entre sí. Unos dibujos animados puestos en su momento y una alta resolución de la imagen escaneada, logran unos resultados asombrosos.

Indudablemente La Máscara es un vehículo perfecto para las habilidades de Jim Carrey, quien apenas había conseguido reconocimiento por los críticos por sus dos filmes como Ace Ventura. Aquí, sin embargo, sorprendió a todos y pudo encontrar una historia y personaje que parecían escritos especialmente para él. Una de las decisiones más importantes que tuvieron que tomar los productores era encontrar al actor que pudiera representar perfectamente el complejo personaje de La Máscara, pero los gestos de Carrey son perfectos. Estamos ante una de las parodias más importantes de la historia del cine, un cómic real, pero al mismo tiempo unos efectos especiales que parecen ser reales. El especialista Greg Cannom comprendió que las expresiones faciales exageradas de Carrey son parte de su ser, y no quiso desaprovecharlas.

La historia

La historia empieza con Stanley, un empleado de banco desgraciado que queda desesperadamente enamorado de una hermosa clienta llamada Tina Carlyle (Cameron Diaz). Ella coquetea con él en el banco mientras filma furtivamente con un vídeo oculto la bóveda del dinero por mandato de su jefe, Dorian Tyrel (Peter Greene), quien regenta el Club Coco Bongo, donde por supuesto Tina es la mejor atracción.

La vida de Stanley, ese hombre tímido, apocado y con un alto complejo de inferioridad, enamorado de esa guapa mujer, cambia cuando un día encuentra en el río una misteriosa máscara que le transforma cada vez que se la pone. Desde ese día, su trabajo como empleado de banca se complica y se ve envuelto en multitud de problemas, tanto con la policía, como con los matones que quieren eliminarle para poseer la máscara. Afortunadamente, los poderes mágicos que le confiere la máscara, entre ellos gran velocidad y una total capacidad para distorsionar su cuerpo, le hacen prácticamente invulnerable a las balas y así puede vencer uno a uno a todos sus enemigos. Además, su alto sentido del ritmo y su increíble humor, desconcierta aun más a sus enemigos, que no acaban de creer lo que están viendo.

La secuela, sin Jim Carrey, indudablemente no generó el mismo entusiasmo.

LA MÁSCARA 2
The Son of the Mask 2005

Director: Lawrence Guterman

Intérpretes:
JAMIE KENNEDY: Tim Avery
ALAN CUMMING: Loki
BOB HOSKINS: Odin
TRAYLOR HOWARD: Tonya Avery

¿A quién está destinada esta película, una secuela tardía del éxito protagonizado hace más de diez años por Jim Carrey? ¿A los adultos que recordamos las contorsiones y la gesticulación del comediante canadiense –que de todas formas no aparece en esta continuación—o a los niños que han visto la serie televisiva de dibujos que apenas si se mantuvo un par de años, de 1995 a 1997? ¿O será que los ejecutivos de la New Line Cinema no pretenden más que revivir un personaje que estaba arrumbado, escondido en los rincones, cual muñeco feo postmoderno, para darlo a conocer a una nueva generación de fans?

Sean las razones que sean, ha resultado ser un fiasco. Ni es una graciosa película infantil, ni un ingenioso filme para adultos. Indudablemente resulta casi imposible que nos olvidemos de los dos protagonistas anteriores, Carrey y Cameron Díaz (insuperable), aunque los dos desconocidos protagonistas de esta secuela, Jamie Kennedy y Traylor Howard, intentan no pasar desapercibidos. Están ayudados por unos efectos especiales digitales supuestamente más logrados que los anteriores, pero como no están al servicio de Carrey tampoco resultan convincentes.

La máscara del título, creada por el dios nórdico del engaño, Loki, va a parar a manos del fracasado dibujante Tim Avery, quien se coloca el artefacto de marras justo un día que está inspirado para hacer el amor a su mujer. La consecuencia de ello es un niño al que llaman Alves, casi un personaje de los *Looney Tunes*. También aparece un despistado Bob Hoskins en el papel de su autoritario padre Odín, y decimos lo de despistado porque estamos esperando ver su resurrección como actor.

TORTUGAS NINJA

En 1984 salió el cómic número 1, una historia en blanco y negro, que pronto alcanzó gran éxito. Fue creado por Kevin Eastman y Peter Laird una noche intentando inventar un superhéroe más tonto que ninguno y sin ningún parecido a lo habitual. Después de reírse de sus propios proyectos delirantes, los rediseñaron un poco y decidieron publicarlo. Con unos pocos ahorros propios y algo que le prestó su tío, publicaron su primer número clasificándolo como una parodia austera e informal sobre los héroes ninjas que estaban de moda en los cines y cómics.

Al principio hicieron un solo ejemplar, que se aproximaba más a una parodia de Daredevil quealgo serio e imprimieron 3.000 copias en blanco y negro. Su compañía se denominaba "Mirage Studios" y con el dinero que les sobró pusieron un anuncio sobre su obra en la revista de cómic llamada Comics Buyer's Guide. Poco después ya habían vendido las primeras 3.000 copias e hicieron una reedición, ahora ya de 15.000 ejemplares, que nuevamente se vendieron todos, lo que les animó a una tercera impresión de 35.000 copias.

Después, y sin que sepamos nada sobre quién posee los derechos de autor, se publicaron cómics con las tortugas ninja como protagonistas en "Archie" e "Image", y una nueva edición en 2001.

El merchandising y los dibujos animados para la televisión contribuyeron a afianzar la tortugomanía que duró al menos cinco años. El producto en su conjunto era tan desquiciante e inédito que terminó por ser un acontecimiento mundial.

LAS TORTUGAS NINJA
Teenage Mutant Ninja Turtles (1990, 1991, 1993)
Golden Harvest

Música: John du Prez
Productor ejecutivo: Raymond Chow
Directores: Steve Barron, Michael Pressman, Stuart Gillard

Maquetas: Jim Henson y All Effects Company
Personajes creados por: Kevin Eastman y Peter Laird

Intérpretes:
JUDITH HOAG
PAIGE TURCO: April
ELIAS KOTEAS: Casey

Increíble película que constituyó un éxito comercial que asombró a todos, especialmente a los productores. Basada en un argumento extraído de un cómic no muy popular, en el cual nos cuenta la historia de unas tortugas que hablan, comen pizzas y practican artes marciales, se llega a un resultado asombroso que dio lugar a la "tortugomanía", con muñecos y serie de televisión incluida.

El productor, Raymond Chow, que es famoso por haber lanzado a la fama a Bruce Lee y Jacky Chan, tuvo que pelear mucho para que le ayudaran a lanzar esta película, ya que solamente él confiaba en su éxito. Ayudado en un principio por el genial Jim Henson y utilizando actores desconocidos y una banda sonora de calidad, dio en la diana, aunque algunas asociaciones de padres pusieron el grito en el cielo por la gran cantidad de palabrotas que se oían en la película.

Pero el filme cumple lo que las personas que acuden a verla promete: hay Tortugas Ninja, suburbios, pizzas, bribones, una historia sencilla, y una explicación de cómo las Tortugas encontraron a su amo Zen, un viejo y sabio roedor. Aun no existiendo ningún detalle de gran interés en la película, no podemos dejar de reconocer que pasamos un rato sumamente agradable viéndola. Los increíbles personajes, enfundados en unos trajes aparentemente pesados, llegan a parecernos totalmente humanos, tal y como ocurre cuando estamos leyendo un cómic.

La historia

Mientras una ola de crímenes y robos asolan la ciudad, en las alcantarillas está ocurriendo un fenómeno extraño: unas pequeñas tortugas, sometidas a un líquido radiactivo, empiezan a crecer enormemente, se ponen a dos patas, aprenden artes marciales y las primeras palabras que dicen son: ¡quiero pizza! y ¡de puta madre!
Poco a poco comienzan a salir de su escondite y a poner un poco de orden en la ciudad, aunque la presencia de una guapa locutora de televisión y un repartidor de pizzas les complica la vida, ya que desde ese momento la policía va tras ellos.

Otros filmes

La segunda película, titulada *El secreto de los mocos verdes* en España se ditó en 1991, expande la historia del origen de las tortugas.
La tercera película fue *Las tortugas ninja III* en 1993, que ofreció el regreso del personaje Casey Jones.
La cuarta película *TMNT* de 2007 es totalmente digital, animada por ordenador por la empresa Imagi.
En 2009 se estrenó en televisión la película *Turtles Forever*, de 70 minutos de duración.
En 2014 se estrenó una nueva película de las tortugas protagonizada por Megan Fox y producida por Michael Bay, con el título de *Ninja Turtles*.

LARA CROFT

Tomb Raider

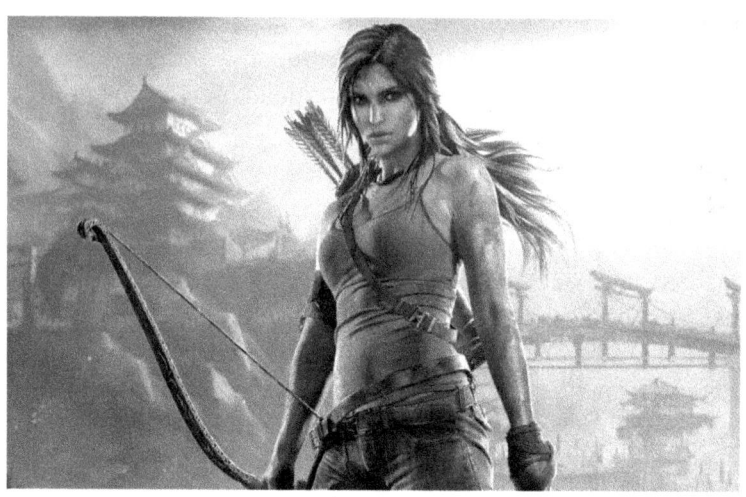

Nuevos tiempos, nuevos superhéroes y nuevas heroínas, en este caso ligada a un videojuego que nos marca la tendencia actual de los aficionados. Cuando la tecnología digital evolucionó lo suficiente para que en ocasiones resulte imposible distinguir la realidad de la imagen informatizada, este personaje femenino consiguió permanecer codo a codo con la mayoría de los héroes del cómic. Lo peculiar del caso es que su imagen ni siquiera fue impresa en papel, pues puramente virtual no traspasaba las pantallas de los ordenadores, aunque consiguió llegar a la gran pantalla, paradójicamente en personajes reales.

Desde que Lara Croft inició su andadura con la primera versión de Tomb Raider hasta hoy, el juego ha pasado por 4 versiones y 4 expansiones, una por cada juego. La primera versión, que por cierto casi pasó desapercibida, mostraba a una Lara infantil, burda, y con gráficos mediocres con abundancia de dientes de sierra. Después, y gracias a las tarjetas aceleradoras 3D, todo comenzó a mejorar. La versión 2, por ejemplo, ya emplea las librerías DirectX, y se

incorporan nuevas armas y vehículos, mientras que en la versión 3 podemos ver incluso el agua casi al natural. Después todo ha avanzado vertiginosamente, y nuestra heroína es más sexy, más adulta, ejecuta mejores movimientos y sus enemigos son hasta terroríficos.

TOMB RAIDER El filme
2001

Director: Simon West
Guión: Patrick Masset, John Zinman

Intérpretes:
LARA CROFT: Angelina Jolie
ALEX MARRS: Daniel Craig
WILSON: Leslie Phillips
LARA JOVEN: Rachel Appleton

Han sido los entusiastas seguidores del videojuego "Tomb Raider", quienes pidieron insistentemente la realización de una película sobre las aventuras reales de su heroína Lara. Lo más difícil no era el complejo rodaje del filme, sino la elección de la actriz principal, papel que logró después de tener que competir con cientos de chicas la actriz Angelina Jolie, quien, por cierto, posee un oscar a la mejor actriz secundaria por "Inocencia interrumpida". Una de las aspirantes más decisivas era la guapa Catherine Zeta-Jones, lo mismo que fue

determinante el guión para el filme, inicialmente obra de Steven De Souza, autor del guión de "Streeetfighter", una desastrosa adaptación del videojuego del mismo título.

Ahora podemos ver en pantalla gigante y sin un teclado a nuestro alcance, el espectacular Templo de las Mil Sombras, además de gigantescos dragones y a una heroína que rivalizará sin problemas con el legendario James Bond. Y es que al igual que 007, nuestra protagonista apenas si se despeina en las escenas de acción, posiblemente porque lleva su larga cabellera anudada en una coleta, y también porque es tan eficaz que no hay humano, estatua gigante o androide, que se le resista.

Ella solamente tiene dos pistolas, casi con balas infinitas, y por eso mata sin problemas a todos, al mismo tiempo que nos deleita con sus acrobacias, su dominio del Muay Thai y, por supuesto, con sus siliconados labios y sus dos enormes pechos que se balancean sin rubor cuando corre velozmente para salvar su vida.

Los efectos especiales, y en esta ocasión los acertados decorados que nos recrean los lugares históricos de Camboya, rivalizan con la acertada Angelina, sin lograr quitarla ni un gramo de protagonismo. El divertimento está servido.

LARA CROFT TOMB RAIDER, LA CUNA DE LA VIDA
(Lara Croft Tomb Raider: The Cradle of Life) 2003

Director: Jan de Bont
Guión: Dean Georgaris
Música: Alan Silvestri

Intérpretes:
ANGELINA JOLIE: Lara Croft
GERARD BUTLER: Terry Sheridan
NOAH TAYLOR: Bryce

Pandora, esposa de Epimeteo y la primera mujer creada por Vulcano, poseía todos los dones y gracias merced a la diosa Minerva. Júpiter le regaló una caja en la que estaban encerrados todos los males con la

advertencia de que nunca la abriera, pero Epimeteo abrió la caja y puso así en libertad a todas las desgracias humanas, no quedando en el fondo más que la esperanza.

Durante siglos permaneció oculta en el continente africano en una zona conocida como "La cuna de la vida", lugar adonde llega la famosa profanadora de tumbas (Tomb Raider) Lara Croft. Ella debe impedir que un científico ganador del premio Nobel, el Dr. Jonathan Reiss, la abra para controlar dicho poder maligno.

Y así, con este argumento digno de Indiana Jones, la oscarizada Angelina Jolie vuelve a encarnar a Lara Croft, a veces andando, otras montando a caballo y en moto, en ocasiones esquiando o conduciendo un Jeep, logrando llegar a lugares tan exóticos como Hong Kong, Kenia, Tanzania, Grecia y el País de Gales.

Aunque algo más pasada de kilos que en la primera entrega y mostrando más que nunca sus siliconados labios, Angelina Jolie nos entusiasma con sus dotes marciales y su buena preparación física, aunque hay que advertir que en numerosas escenas de acción ha sido doblada.

El filme, en suma, cuenta con una historia mejor elaborada que la anterior y con mejores oportunidades, pero se diluye lentamente en acciones inverosímiles, en un intento de buscar la espectacularidad a toda costa. Momentos interesantes son las secuencias en el Templo de Luna y el final, cuando llegan a la Cuna de Vida, con buenos efectos especiales ambas, que sirven para que demos un aceptable al conjunto del filme.

Según comentó Angelina Jolie: *"El de Lara Croft es uno de los más papeles más difíciles de mi carrera. Llegué a pensar que con tanto entrenamiento físico acabaría sintiéndome como un verdadero héroe de acción; pero lo cierto es que resulta muy duro meterse en la piel de Lara y sentirse dispuesta a diario a comerse el mundo. Pero sí me gusta el reto de interpretar a una heroína tan atípica. Lara no tiene nada de estereotipo. Hay un componente de misterio en ella y está menos centrada en sí misma que la mayoría de las heroínas de este tipo".*

ELECTRA

Esta compañera díscola del atractivo justiciero Daredevil, debió asumir plácidamente el asesinato de su padre cuando era una estudiante universitaria, pero en lugar de ello se preparó concienzudamente para reaparecer posteriormente al mundo como una experta luchadora de Ninjutsu, portando dos sais esbeltos pero mortíferos.
Su primera aparición en el cómic tuvo lugar en un número escrito por Miller y posteriormente recopiladas sus andanzas en 4 tomos denominados como *Electra Saga*, además de la serie Epic con el sobrenombre de *Electra Asesina* con dibujos de Hill Sienkiewicz, así como una novela gráfica titulada *Elektra Lives Again*, nuevamente de Miller, y coloreada por Lynn Varley. Sin embargo, esta última obra dejó fuera de lugar a Sienkiewicz, pues la Marvel ha decidido cerrar el personaje englobado dentro del sello Marvel Knights. El último número es el 35.

Elektra Asesina es una miniserie de 8 episodios Epic de 1987 publicados en forma de cuatro prestiges y posteriormente como un tomo unitario en tapa dura. La historia nos habla de la Bestia de la Mano, un personaje que tiene controlado al futuro presidente de los USA y sólo Electra y Garrett luchan contra él, además de contra la CIA y Shield.

Perfectamente dibujados por Frank Millar, se percibe un guión bien construido, en el que no faltan sentimientos, flash backs y mucha violencia, pues nuestra protagonista es una asesina implacable.

Indudablemente Electra es un personaje que puede tener el carisma de Lara Croft, y después de varios intentos infructuosos de dedicarle colección, llega quizá el definitivo. La serie resulta interesante en una época en la cual las mujeres no solamente reclaman derechos, sino privilegios, por lo que seguramente encontrará incluso lectores femeninos, lo que hasta ahora es extraño en un cómic.

ELECTRA EL FILME
2005

Director: Rob Bowman
Guión: Raven Metzner, Stu Zicherman, Zak Penn

Intérpretes:
JENNIFER GARNER
TERENCE STAMP

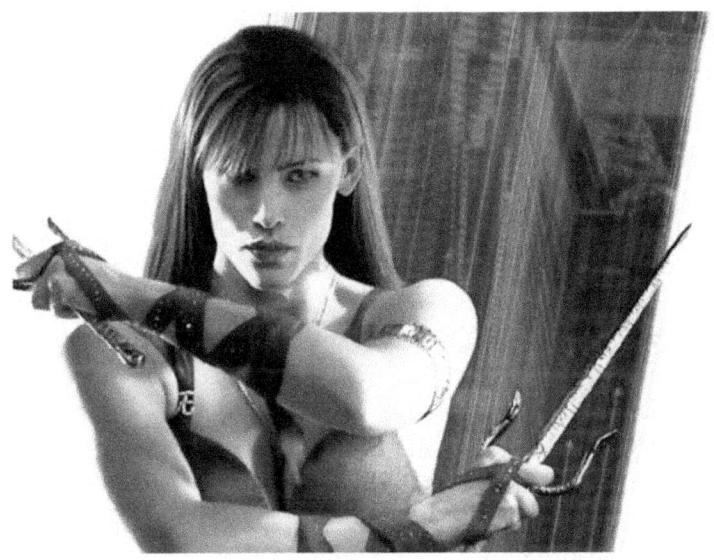

Utilizando el material gráfico de *Electra Saga* y *Elektra: Assassin*, publicadas por Marvel, e incorporando la Order of the Hand, el mismo grupo que antaño entrenó a Electra y abandonó posteriormente, se intentó el lanzamiento para su protagonista Jennifer Garner's.

Varios guionistas trabajaron en la historia junto con el director, y la acción debería ser espectacular, aunque con cierto sentido del humor para suavizar las escenas violentas, y un personaje que tiene cierto paralelismo con Daredevil. Como sabemos, no resultó y el fracaso comercial impidió una secuela.

ROCKETEER

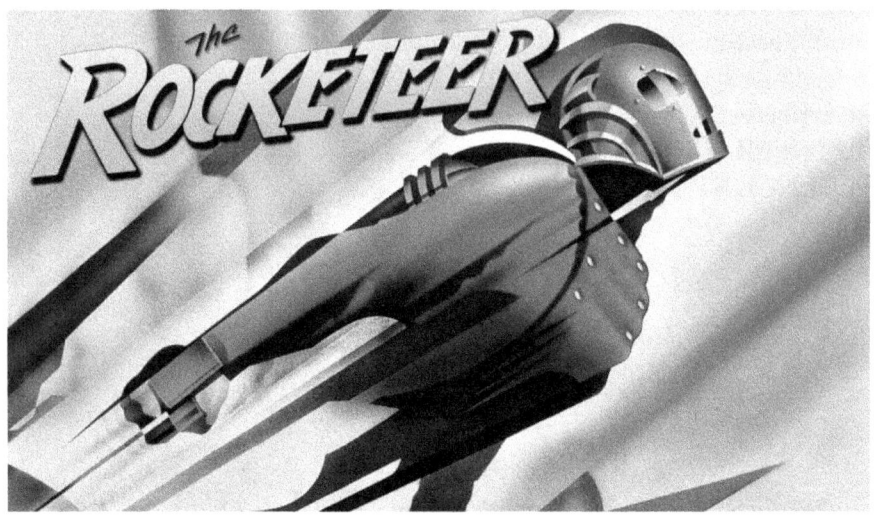

La historia de un hombre-cohete es ciertamente muy antigua y ya en los años 40 encontramos referencias de un "Rocket Men" y un "Radar Man". Ambos personajes salieron en Innovation Comics y fueron dibujados por Chris Moeller inicialmente y más recientemente por Dave Stevens, siendo éste último el que popularizó a "Rocketeer".
Posteriormente se filmó en 1949 un serial de 12 capítulos para la televisión y el cine titulado "King of the Rocket men", el cual estaba protagonizado por Tristam Coffin y Mae Clarke, siendo dirigido por Fred Brannon. Los efectos especiales del vuelo del hombre cohete fueron elaborados por los hermanos Lydecker, quienes habían hecho volar también al Capitán Marvel.

En el cómic la imagen del hombre cohete no ha tenido gran éxito y se hicieron algunos intentos de popularizarlo con dibujos de Chris Moetler y editado por Innovation, basándose en el serial de la Republic "El rey de los hombres cohete".

ROCKETEER
(1991)

Efectos especiales: Industrial Light & Magic
Director: Joe Johnston

Intérpretes:
BILL CAMPHELL: Cliff Secord
JENNIFER CONNELLY: Jenny
TIMOTHY DALTON

Que los estudios Disney trataran de resucitar un superhéroe y lanzarlo a la fama cinematográfica debiera ser suficiente para garantizar su éxito, pero en el caso que nos ocupa no fue así y este fracaso comercial se sumó al de "Trom" y "Abismo negro", dos buenos filmes que no gozaron del aplauso del público. Con "Rocketeer" abandonaron momentáneamente el cine de ciencia-ficción y eso que la película no fue el desastre artístico que muchos pretenden.

Se contaba con dos actores veteranos como Timothy Dalton y Alan Arkin para darle un toque de prestigio y numerosas alusiones a la América de la depresión, algo que casi siempre supone un éxito de público, pero que en esta ocasión no resultó.

La historia

Un mecánico inventor diseña un extraño vehículo volador, compuesto por un doble cohete a reacción que se pone en la espalda y un casco que actúa como timón y paragolpes.
Paralelamente, un joven piloto de aviones de carreras, deseoso de conseguir la fama, es perseguido por la mafia y el FBI, viéndose en la necesidad de ponerse el extraordinario invento mucho antes de dominarlo perfectamente. Todo se complica cuando los alemanes intervienen para robar el cohete que les proporcionará el triunfo en la guerra, pero tienen que competir con la mafia y los hombres del FBI.

LA LIGA DE LOS HOMBRES EXTRAORDINARIOS

El cómic

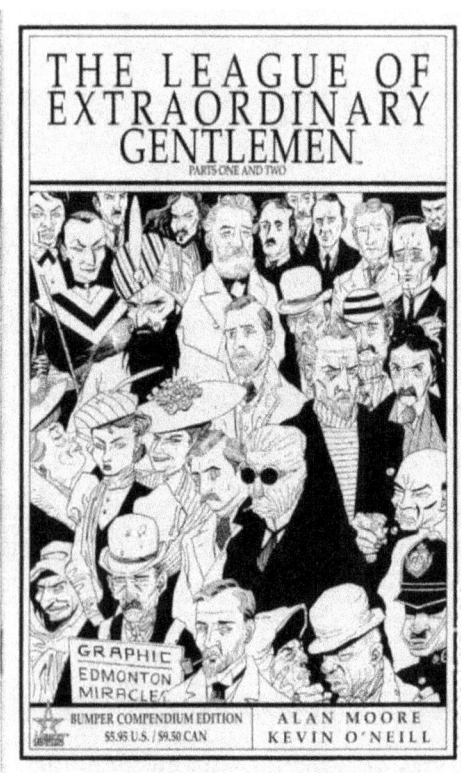

El cómic original es obra del guionista Alan Moore y el ilustrador Kevin O'Neill. Con el deseo de crear unos nuevos superhéroes, pero ahora basados en la literatura juvenil de mayor prestigio, los autores nos conducen hasta la época victoriana en los albores del siglo XIX, cuando la Humanidad estaba embriagada por los nuevos avances tecnológicos.

De Alan Moore se llega a decir que es uno de los mejores guionistas de la actualidad y que es capaz de recrear cualquier historia, tal y como demostró con "Watchmen", "V de Vendetta" y "From Hell", en

la cual nos introducía al mito de Jack el Destripador. De su obra "The League of Extraordinary Gentlemen", se han publicado ya tres volúmenes.

LA LIGA DE LOS HOMBRES EXTRAORDINARIOS
The league of extraordinary gentlemen (2003)

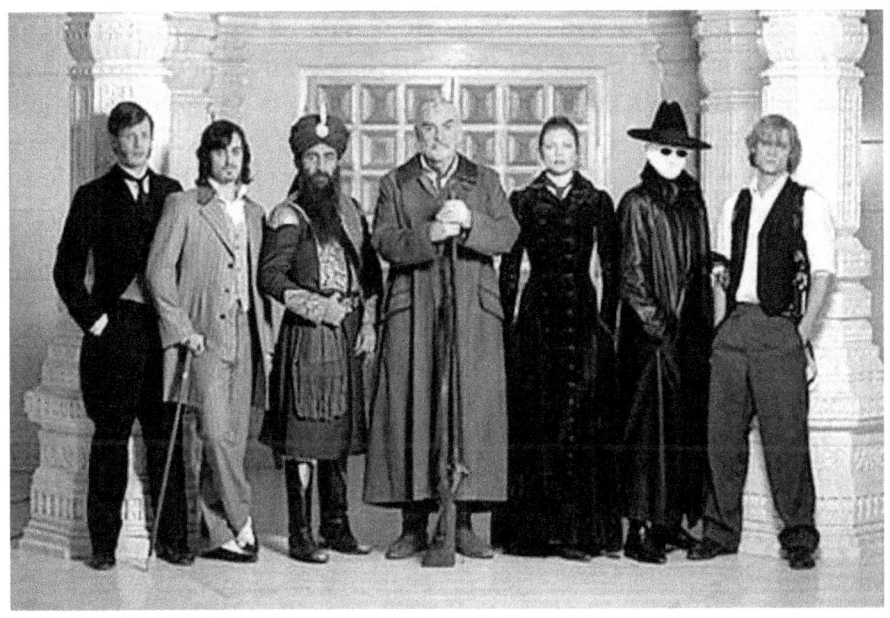

Director: Stephen Norrington
Basada en la historia de: Alan Moore
Guión: James Robinson

Intérpretes:
SEAN CONNERY: Allan Quatermain
PETA WILSON: Mina Harper
STUART TOWNSEND: Dorian Gray
TONY CURRAN: El hombre invisible
JASON FLEMYNG: Dr. Jeykll/Mr. Hyde
NASEERUDDIN SHAH: Capitán Nemo

Los personajes de los cómics están en plena eclosión en el mundo cinematográfico, y en esta ocasión nos llega a la gran pantalla una historia delirante e imaginativa como pocas. Personajes tan populares como el legendario Quaterman, quien hace siglos viajó nada menos que hasta las minas del rey Salomón, o el Capitán Nemo, que a bordo del submarino Nautilus fue capaz de hacer frente a la flota de su Graciosa Majestad, así como el legendario Tom Sawyer (ahora más crecidito), se unen para salvar a la Humanidad de esos malvados que aún nos molestan, como el chino de largas uñas denominado Fu-Manchú. Todos ellos forman parte de la legión de superhéroes del siglo XIX, distintos a los de ahora pero capaces de sacar fuerzas de flaqueza para pelear con eficacia, lo que en un veterano como Sean Connery resulta algo asombroso.

Basada muy libremente en la novela gráfica de Alan Moore ("From Hell") y dirigida por Stephen Norrington ("Blade"), esta "Liga de los hombres extraordinarios" presenta una galería de peculiares personajes, aún más peculiares que los ya existentes en la novela, pues se les han añadido dos de procedencia norteamericana: Tom Sawyer y Dorian Gray.

El argumento gira en torno a un grupo de extraordinarios personajes tomados de la literatura clásica de acción y aventuras, que han sido reclutados por un misterioso personaje para detener a un mortífero villano (El fantasma) empeñado en enfrentar a las naciones del mundo entre sí. Estos personajes son dirigidos por el explorador Alan Quatermain, a quien da vida un excelente Sean Connery en gran forma física. Además de los ya mencionados Sawyer (Shane Bryant) y Gray (Stuart Townsend), contará con la ayuda de la vampira Mina Harker (Peta Wilson), el doctor Jeckyll/Míster Hyde (Jason Flemyng), el capitán Nemo (Naseeruddin Shah) y el Hombre Invisible (Tony Curran). Todos sus particulares talentos serán necesarios para destruir los malévolos planes del maníaco en esta aventura llena de efectos especiales y espectacular acción.

Con estos personajes, una especie de *X-Men* victorianos y casi iguales a *Los Siete Magníficos* (una vez eliminados otros igualmente interesantes como el profesor Moriarty y Fu Manchú), el guionista James Robinson (*Cyber Bandits*) nos intenta mostrar una película de ciencia-ficción de serie B.

Indudablemente la historia posee una personalidad acusada y sumamente inventiva. Hay zepelines volando, tanques que arrollan edificios, automóviles blindados, ciudades derrumbándose, y otros dispositivos bélicos que parecen estar en una época incorrecta. Con diálogos ciertamente ingeniosos, aunque impropios de los europeos del siglo XIX, y un Nautilus mucho más sofisticado que el descrito por Julio Verne, la historia es contada con una fluidez endiablada. El problema es que no está dirigida al público adolescente, pues no hay romances, ni un héroe guapo y rubio que encandile a las chicas. Sean Connery es un actor de prestigio y muy eficaz, pero sus admiradores comienzan a tener ya más de 40 años y esos no leen cómics. La (única) protagonista, además, aunque guapa, no es sexy ni muestra un gramo de epidermis para regocijo de los chicos. En definitiva, y aunque la historia es tan extraordinaria como su título, los actores están casi perfectos, y los efectos especiales inmejorables, mucho me temo que no habrá una secuela al no estar dirigida a un público concreto. Es una pena.

HELLBOY

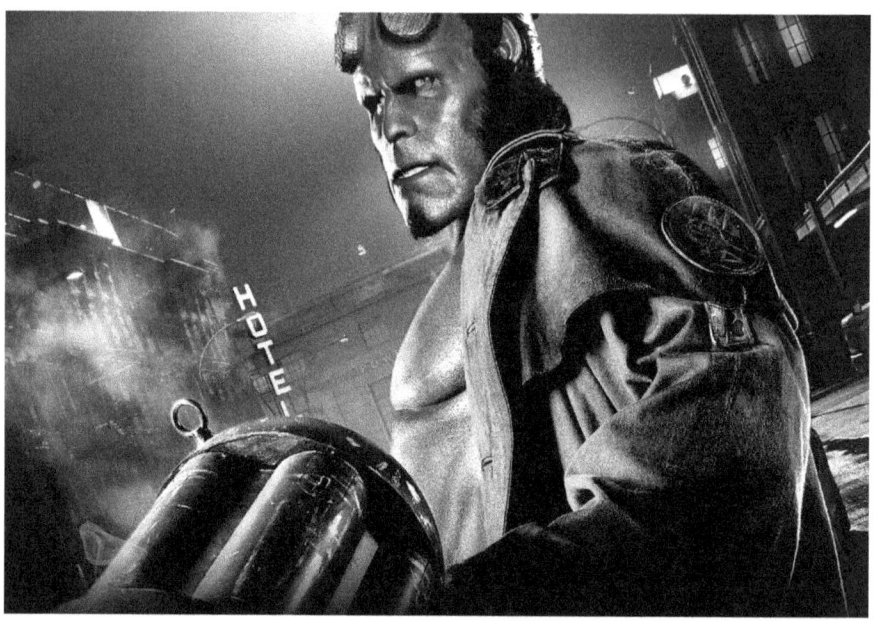

El cómic está escrito y dibujado por Mike Mignola, aunque cuenta con la ayuda de Scout Benefiel, Sean Konot y Pamela Rambo. Premiado en los años 2000, 2002 y 2003, nos encontramos con un dibujante no demasiado conocido, y así hubiera permanecido si el director Guillermo del Toro, gran aficionado a los cómics, no hubiera considerado que ese personaje podría ser un buen elemento para un filme.

Con historias publicadas desde 1993, Mike Mignola nos cuenta las aventuras de este personaje que se mueve a caballo entre la mitología y la realidad, ambientado siempre en un fondo dramático y muy crudo. Utilizando habitualmente el color negro para el fondo de los dibujos, en lugar del blanco habitual, visualmente logra un impacto poco común, aunque algo desconcertante.

HELLBOY
2004

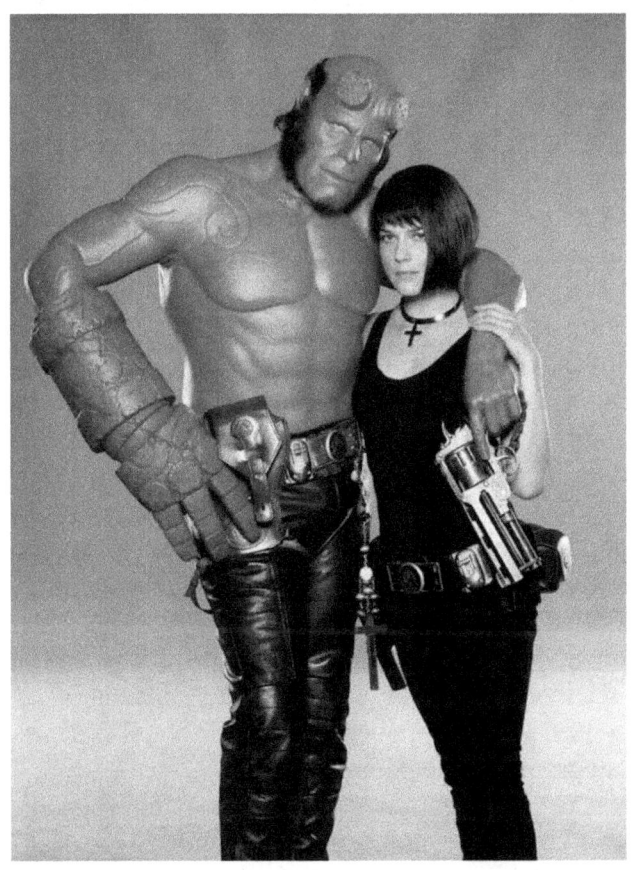

Director: Guillermo del Toro
Guión: Peter Brigg y Guillermo del Toro
Basada en el comic de: Mike Mignola

Intérpretes:
RON PERLMAN: Hellboy
JOHN HURT: Profesor Trevor
SELMA BLAIR: Liz Sherman
RUPERT EVANS: John Myers

Con un guión basado en una serie de cuatro historietas publicadas en 1994, bajo el título "Seed of Destruction" (Semilla de destrucción), e incorporando nuevos personajes, se buscó al actor más idóneo para encarnar a Hellboy, elección que recayó en Ron Perlman, antiguo protagonista en "Cronos". El director Del Toro, así mismo, tenía una gran experiencia en filmes de horror y fantasía como "Cronos" (1993), "Mimic" (1997), y "Blade II" (2002), y pronto nos lleva hasta los orígenes del personaje, cuando Hellboy es el hijo del demonio convocado por Rasputin para ayudar a los nazis a ganar la Segunda Guerra Mundial. Sin embargo, la criatura es interceptada por las fuerzas aliadas y tutelada por el profesor Trevor Broom, un experto en la lucha contra los nazis. Cuando el personaje crece colabora con el Buró de Investigación Paranormal y Defensa, junto a otras dos criaturas con poderes sobrenaturales: Liz Sherman, capaz de crear fuego con sus manos, y Abe Sapien, un hombre-pez con poderes telepáticos.

Es difícil ponerse en la piel de los espectadores cuando van al cine a ver a un nuevo superhéroe, pues nadie está seguro qué están esperando ver. Es posible que pidan que tenga superpoderes o, al menos, que sea casi invencible, pues de no ser así es difícil que pueda vencer a los nuevos y terribles villanos. El actor que encarna a este sombrío personaje es Ron Pearlman, apenas conocido y quizá desestimado, por lo que nos alegramos verle como estrella principal.
La película es correcta, pero tiene sus fallos, como no podía ser menos en una obra extraída de un cómic complejo. El problema principal vuelve a ser la fidelidad al cómic original, algo que demandan muchos espectadores, pero que posiblemente no sea apto totalmente para la gran pantalla. Los personajes, pues, difieren sensiblemente y no están bien desarrollados. Si usted es lector de las historietas entonces se sentirá defraudado pero, de no ser así, seguro que disfrutará a lo grande. Qué más da que todo esté contado superfluamente si con ello se gana en espectacularidad.
Buenos efectos especiales, mucha acción y algo de humor ¿qué más se puede pedir?

AEON FLUX

(2005)

Director: Karyn Kusama
Guión: Phil Hay, Matt Manfredi (Historia: Peter Chung)

Intérpretes:
CHARLIZE THERON
FRANCES MCDORMAND
MARTON CSOKAS

Ella es guapa, sexy y experta en artes marciales, pero también es una asesina contratada para matar al líder del gobierno represor de la

última comunidad de la raza humana, una colonia que sobrevive después de que la especie casi ha sido aniquilada por un virus hace 400 años.
La historia ciertamente no es complicada y fue ensayada con cierto éxito en 1991 por la cadena de televisión MTV, dentro del proyecto Liquid Televisión, una serie de ciencia ficción. Al principio constaba de seis partes de corta duración, pero cuando la audiencia respondió favorablemente se realizaron cinco más, hasta completar una segunda versión en 1995, con diez capítulos de media hora cada uno.
El cine quiso retomar el personaje y contrataron para dirigirla a Karyn Kusama, quien disponía de un producto de culto con bastantes fanáticos, además de una estilizada actriz que podía dar vida correctamente al personaje. En esto último acertaron, pues supone lo mejor de todo el filme. El problema es que el guión es poco menos que un esbozo y el espectador debe atar cabos, ya que nadie le explica los detalles ni las razones para una gran cantidad de secuencias.
Sobre la actuación de Charlize nada que objetar, aunque no encontramos esa maestría que se supone en una ganadora de un Oscar, quizá porque los filmes eran totalmente diferentes. Si son fans de ella adelante, pero en caso contrario busquen otra película mejor realizada.

V DE VENDETTA

(2006)

Intérpretes:
NATALIE PORTMAN: Evey
HUGO WEAVING: V
STEPHEN REA: Lewis
JOHN HURT: Bishop

Director: James McTeigue
Guión: Wachowski broters
Basada en el cómic de Allan Moore y David Lloyd
Música: Darío Marianelli

Ambientada en una Inglaterra dictatorial del futuro, *V de Vendetta* narra la historia de una tranquila mujer, Evey (NATALIE PORTMAN), rescatada de una situación extrema por un enmascarado (HUGO WEAVING), conocido solamente como "V".
Incomparablemente carismático y extraordinariamente versado en el arte del combate y el engaño, V promueve una revolución urgiendo a los ciudadanos a que se levanten contra la tiranía y la opresión. Cuando Every descubre la verdad sobre el misterioso pasado de V, descubre también la verdad sobre sí misma, y emerge como una aliada

sin parangón en la culminación de su plan para restaurar la libertad y la justicia en una sociedad golpeada por la crueldad y la corrupción.

Película sorpresa, con poca o nula publicidad previa, que ha alcanzado rápidamente el aplauso del público.
Extraordinaria en los decorados, con una interpretación soberbia de Natalie Portman, un guión incluso más sólido que el procedente de la historia original, y unos diálogos sin apenas desperdicio, nos llevan a una acción in crescendo, con una traca final no demasiado exagerada para que no nos olvidemos rápidamente del resto. Este nuevo superhéroe, que se sacrifica por amor a su amada, no nos mostró nunca su cara, apenas sus chamuscadas manos, pero esperamos que alguien le haga resucitar para deleite de los aficionados.

www.ingramcontent.com/pod-product-compliance
Lightning Source LLC
Chambersburg PA
CBHW071413180526
45170CB00001B/89